VIES ET OEUVRES

DES

PEINTRES LES PLUS CÉLÈBRES.

VIES ET OEUVRES

DES

PEINTRES LES PLUS CÉLÈBRES

DE TOUTES LES ÉCOLES;

RECUEIL CLASSIQUE,

CONTENANT

L'ŒUVRE complète des Peintres du premier rang, et leurs Portraits; les principales Productions des Artistes de 2ᵉ et 3ᵉ classes; un Abrégé de la Vie des Peintres Grecs, et un choix des plus belles Peintures antiques;

RÉDUIT ET GRAVÉ AU TRAIT,

D'après les Estampes de la Bibliothèque nationale et des plus riches Collections particulières;

Publié par C. P. LANDON, Peintre, ancien Pensionnaire du Gouvernement à l'Ecole Française des Beaux-Arts à Rome, Membre de plusieurs Sociétés Littéraires, Éditeur des Annales du Musée.

A PARIS,

Chez L'Auteur, Quai Bonaparte, N° 23.

IMPRIMERIE DE CHAIGNIEAU AINÉ.
AN XIII. — 1805.

A LA CLASSE

DES BEAUX ARTS

DE L'INSTITUT DE FRANCE;

HOMMAGE

D'ESTIME, DE RESPECT ET D'ATTACHEMENT.

C. P. Landon.

ÉCOLE ROMAINE.

VIE

ET OEUVRE COMPLÈTE

DE

RAPHAËL SANZIO.

AVIS
DE L'ÉDITEUR.

La publication de l'Œuvre de Raphaël a éprouvé plusieurs retards dont le motif me rendra sans doute excusable. Je desirais, pour l'impression des planches et du texte, un papier qui réunît la finesse du grain, la force et la blancheur. La fabrication de celui-ci, recommencée deux fois, a eu enfin tout le succès qu'on pouvait desirer. Il n'en sera point employé d'autre pour la suite de l'ouvrage.

Au lieu de soixante-douze planches, ce volume n'en contient que soixante-onze, savoir: cinquante-trois simples (le Portrait de Raphaël et les Loges du Vatican) et sept doubles (ce sont les cartons d'Hamptoncourt). La planche 2e, représentant la Transfiguration, ombrée dans le genre du lavis, également double par sa dimension, est comptée pour quatre, en raison du fini de l'exécution, et

complète le nombre de soixante-onze. Pour insérer la 72ᵉ dans ce volume, il aurait fallu interrompre une suite de sujets, ce qui aurait produit un mauvais effet. Par compensation, le volume suivant contiendra soixante-treize planches, au lieu de soixante-douze. Il est aisé de voir que celui-ci offre un nouveau degré de finesse et de précision dans le trait; on peut ajouter que les Loges du Vatican n'ont point encore été gravées d'une manière aussi nette et aussi correcte dans aucun des Recueils de cette belle suite de peintures.

J'ai eu, dans diverses occasions, l'honneur de soumettre mon travail à la classe des Beaux-Arts de l'Institut national. Cette réunion célèbre des premiers artistes de la France a daigné me donner des témoignages de bienveillance et de satisfaction que la reconnaissance me fait un devoir de publier.

Paris, le 24 floréal an 11.

Le secrétaire perpétuel de la classe des Beaux-Arts de l'Institut national, au citoyen Landon, peintre, ancien pensionnaire du Gouvernement.

« J'ai l'honneur de vous remercier, citoyen, au

AVIS DE L'EDITEUR.

« nom de la classe des Beaux-Arts de l'Institut,
« des trois volumes des Annales du Musée, et du
« premier de la Vie des Peintres, que vous m'avez
« adressés pour elle. L'estime qu'elle fait de votre
« talent et de votre personne lui a rendu très-
« agréable l'offrande de vos Ouvrages. Ils seront dé-
« posés à la Bibliothèque publique de l'Institut, où
« tous ses membres pourront en prendre connais-
« sance. Il m'est personnellement très-doux d'avoir à
« vous assurer des sentimens distingués d'une ré-
« union d'hommes aussi justes appréciateurs du
« mérite. »

Je vous salue,

JOACHIM LE BRETON.

Secrétaire perpétuel.

Paris, le 20 prairial an 12.

« La classe des Beaux-Arts de l'Institut national,
« monsieur, a reçu avec un vrai plaisir l'hommage
« que vous m'avez adressé pour elle du cinquième
« volume de vos Annales du Musée, et du second
« des Vies et Œuvres des Peintres les plus célèbres.

AVIS DE L'EDITEUR.

« Elle applaudit au soin, au zèle et au succès avec
« lesquels vous dirigez ces deux Collections, et sur-
« tout la dernière, qui produira un ouvrage du plus
« grand intérêt. La classe accepte l'offre que vous
« lui faites de lui dédier l'Œuvre de Raphaël ; elle
« saisira toutes les occasions qui se présenteront de
« vous témoigner l'estime particulière qu'elle fait de
« votre personne et de vos travaux. »

J'ai l'honneur de vous saluer,

JOACHIM LE BRETON,

Secrétaire perpétuel de la classe des Beaux-Arts,
et membre de celle d'Histoire et de Littérature
ancienne.

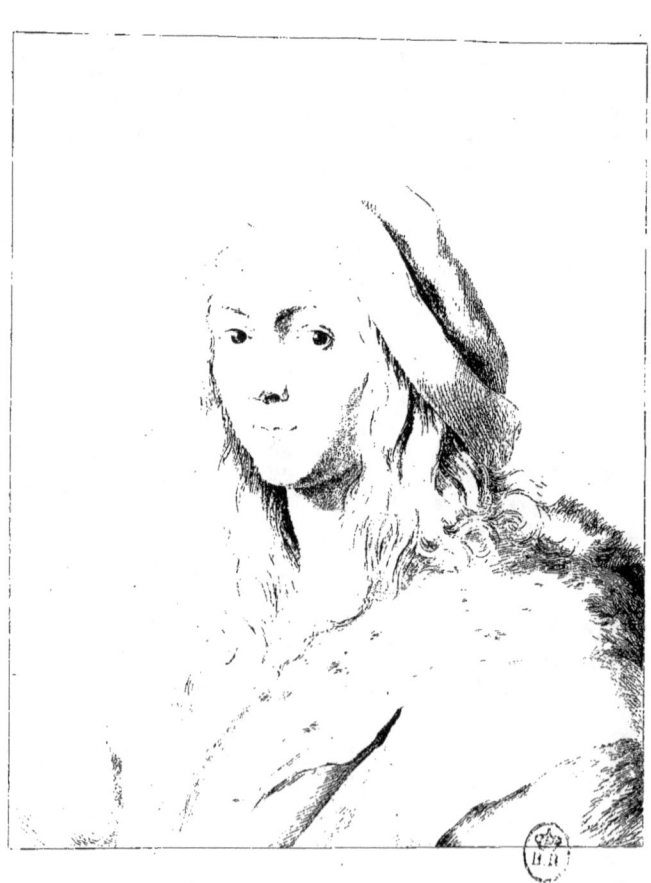

VIE

DE RAPHAEL SANZIO,

DIT

RAPHAEL D'URBIN.

C'est une opinion assez générale que les hommes qui se sont distingués par leurs talens ont reçu du ciel une destination particulière, et qu'aidés de leur seul génie ils ont créé des chefs-d'œuvre dignes d'étonner la postérité. Quelques écrivains d'un sentiment contraire ont essayé de prouver que tous les hommes naissent avec une égale aptitude aux sciences et aux arts; que le concours des circonstances développe le germe des talens, et que le travail les mûrit et les perfectionne.

Mais de quelques raisons que l'on appuie deux systêmes si opposés, l'expérience démontre que, sans l'exercice habituel de leurs facultés, sans une étude constante des grands Maîtres, le poète ou l'artiste doués de l'imagination la plus brillante n'offriront que des ouvrages incorrects, et souvent bizarres ; et que l'homme privé des dons de la nature

n'obtiendra du travail le plus opiniâtre que des productions dénuées de chaleur, de grace et d'énergie.

Il est donc certain que la nature et l'étude concourent également à former, non-seulement ces génies supérieurs qu'immortalisent de sublimes découvertes, mais encore ces écrivains purs et féconds, et ces artistes ingénieux, dont les conceptions présentent sans cesse aux gens de goût un charme inexprimable.

Si cette proposition pouvait être mise en doute, le seul exemple de RAPHAEL SANZIO en donnerait la preuve. Aucun homme ne fut plus libéralement comblé des dons de la nature, aucun peintre ne se livra avec plus d'ardeur aux travaux de son art. On pourrait ajouter qu'il ne manqua rien à ses desirs ni à sa gloire. Si Raphaël atteignit, jeune encore, cette perfection, la seule qui puisse être le partage de l'humanité, il avait eu l'avantage de naître sous le ciel le plus propice, et à l'époque la plus favorable à la renaissance des Beaux-Arts.

Les triomphes des Musulmans avaient plongé dans la barbarie la Grèce illustrée par le beau siècle de Périclès et d'Alexandre. Echappés au ravage, et forcés de s'expatrier, quelques artistes trouvèrent en Italie un refuge et des consolations. Simples dans leurs idées, exacts dans leurs contours, Giotto et Cimabué parurent tracer une route nouvelle ; et s'ils ne purent s'élever jusqu'aux beautés idéales, du moins leur doctrine fut exempte de ces méthodes pernicieuses, causes prochaines de la décadence des Beaux-Arts.

Les monumens qui avaient enrichi la Rome des Césars sortirent du sol qui les avait trop long-temps recelés. Alors parurent Léonard de Vinci et Michel-Ange, hommes d'une imagination vaste, qui donnèrent tout-à-coup aux beaux arts une impulsion désormais invariable. Ils firent connaître, l'un cette grace qui séduit, l'autre cette force et cette élévation qui commandent l'admiration et le respect.

Eclairé par les chefs-d'œuvre de ces Artistes fameux, et bientôt leur émule, Raphaël enfin porta la peinture à un degré de perfection jusqu'alors inconnu. A l'âge où l'on s'instruit encore, il avait obtenu le titre de premier peintre du monde : titre que lui accordèrent à l'envi ses contemporains, et qui ne lui a été disputé par aucun de ceux qui l'ont suivi.

RAPHAEL naquit à Urbin *, en 1483. Son père, Jean de Santi, ou Sanzio, était un peintre médiocre, mais il ne manquait ni de goût ni de jugement. Voulant donner à son fils une éducation plus soignée que celle qu'il avait reçue lui-même, il ne se pressa pas de le confier à des soins étrangers, et il lui fit passer ses premières années dans la maison paternelle. Ce fut alors qu'il s'aperçut des dispositions extraordinaires que cet enfant annonçait pour la peinture : il lui en donna les principes, et ne tarda pas à le faire travailler à ses propres ouvrages ; mais bientôt, se reconnaissant incapable de lui enseigner rien de plus,

* Ville des états du pape, à quarante-neuf lieues de Rome.

il pensa à lui choisir les plus habiles maîtres. Bartholomée Corradini, religieux dominicain, connu sous le nom de frère *Carnevale*, jouissait alors d'une sorte de réputation : après avoir passé quelque temps dans son école, Raphaël entra dans celle du Pérugin, qui tenait parmi les peintres un rang distingué, et ce fut à Rome qu'il reçut les premières leçons de son nouveau maître. L'excellent caractère et les progrès étonnans du jeune élève lui concilièrent tellement l'amitié du Pérugin, que celui-ci résolut de l'emmener avec lui à Pérouze, où il était appelé pour différens travaux.

Raphaël commença par imiter si exactement la manière de son maître, que les connaisseurs les plus exercés ne pouvaient distinguer les premiers ouvrages qu'il exposa en public de ceux du Pérugin. Ce fut dans ce goût qu'il peignit à l'huile la Vierge couronnée dans le Ciel par Jésus-Christ, et entourée d'un chœur d'Anges : les Apôtres occupent la partie inférieure de la composition. Il fit encore trois petits tableaux représentant l'Annonciation, l'Adoration des Mages, et la Présentation de Jésus-Christ au Temple *. Dans ces ouvrages, essais timides de sa jeunesse, on remarque déja ce goût pur et gracieux, cette élégante simplicité qui le distinguent. Il peignit aussi pour *Città di Castello*, dans l'Ombrie, un S. Nicolas auquel la Vierge et S. Augustin présentent une couronne; et pour l'église de S.-Dominique de la même ville, Jésus-Christ attaché à la Croix, au milieu

* Ces tableaux, qui marquent la première époque du talent de Raphaël, sont maintenant à Paris, au Musée-Napoléon.

de deux Anges, accompagné de la Vierge, de S. Jean, de la Madeleine et d'un autre Saint. Ces tableaux, et quelques autres qu'il fit dans le même temps, eussent encore été attribués au Pérugin, si Raphaël n'y eût mis son nom.

L'ouvrage par lequel il commença à se montrer supérieur au Pérugin fut une de ces compositions dont la singularité n'aurait pas d'excuse si l'on ne savait que les artistes ne font alors que se conformer aux volontés des personnes qui leur demandent de pareils tableaux. Raphaël peignit les Fiançailles de la Vierge et de S. François. C'est ce que les Italiens appellent *un Sposalizio*. Il est inutile de s'appesantir sur l'inconvenance d'un tel sujet; mais comme il n'avait rien que de très-recommandable pour les contemporains de l'artiste, ils admirèrent sans restriction la manière dont il était traité.

Le Pinturicchio, bien avant que Raphaël se fût fait connaître, avait exécuté à Rome des ouvrages qui lui avaient acquis une grande réputation, et venait d'être chargé de peindre la bibliothèque de Sienne. Il devait y représenter les principaux événemens de la vie du pape Pie II. Ce peintre ne crut pas s'abaisser en sollicitant, pour terminer une si vaste entreprise, le jeune Raphaël, dont le secours lui fut extrêmement avantageux. Il obtint de lui plusieurs dessins et des cartons, et eût bien désiré qu'il lui en eût fait un plus grand nombre; mais ce travail fut interrompu par un voyage que Raphaël fit à Florence, où Léonard de Vinci et Michel-Ange étaient alors dans tout

l'éclat de leur célébrité. Les éloges qu'il entendait faire chaque jour de ces artistes fameux excitèrent sa curiosité et son émulation. Il ne put résister au desir d'aller contempler leurs ouvrages, et d'y puiser de nouvelles leçons.

Arrivé à Florence, il fut tellement ravi des peintures qui l'y avaient attiré, et de la beauté de la ville, qu'il résolut d'y séjourner quelque temps *. Il acquit bientôt l'amitié des Artistes les plus considérés; et si la vue des tableaux de Léonard de Vinci et de Michel-Ange ne lui fit pas changer entièrement sa première manière, remarquable à la vérité par une naïveté et une simplicité précieuses, mais aussi par un peu de sécheresse et de timidité, du moins il apprit à donner à ses figures plus de force et de majesté; il en agrandit les formes, et porta dans les détails une attention moins minutieuse.

Il étudia sur-tout Masaccio qui, dans un temps où l'Art venait à peine de renaître, avait souvent imprimé à ses personnages de la force, de la noblesse, et une certaine élégance. *Adam et Eve chassés du Paradis terrestre*, que Raphaël peignit dans la suite au Vatican, sont imités de ce maître, et ce ne fut pas la seule fois qu'il lui fit des emprunts qui tournèrent à l'avantage de l'Art **.

* Il existe dans le recueil de Carlo Babiellini, intitulé : *Raccolta di Lettere*, une lettre de Jeanne Feltria de Rovère, duchesse de Soza, à Pierre Soderini, gonfalonier de Florence, par laquelle elle lui recommande Raphaël avec le plus vif intérêt.

** Reynolds dans ses excellens discours sur la peinture, parle de trois autres figures de Raphaël, imitées de Masaccio. Ces figures, perfectionnées par Raphaël, font partie des cartons qu'il composa pour être exécutés en tapisserie, et que

Il fit quelques tableaux à Florence, mais la mort de ses parens l'obligea de retourner à Urbin pour veiller à ses affaires. Il y fut chargé d'un grand nombre de tableaux, tant pour le duc et pour des personnes de distinction, que pour décorer des églises. La plupart de ces tableaux sont des sujets de dévotion. Comme ils ne sont pas au nombre de ses meilleurs ouvrages, leur énumération n'offrirait aucun intérêt particulier. Gêné par les intentions des personnes qui occupaient son pinceau, Raphaël n'avait pu donner encore un libre essor à son génie.

De retour à Pérouse, il peignit un Christ au tombeau. Cet ouvrage fut généralement admiré. On le voit maintenant dans la galerie Borghèse à Rome, et il est un des plus beaux de cette riche Collection. Raphaël en avait composé le dessin lors de son premier séjour à Florence. Il alla une seconde fois dans cette ville, y passa quatre années, et ne la quitta qu'en 1508 pour revenir à Rome.

Cette époque est celle de la seconde manière de Raphaël. Il avait ardemment desiré de peindre une chambre publique à Florence, et avait même obtenu, par l'entremise d'un de ses oncles, la recommandation du duc d'Urbin auprès du gonfalonier de cette ville, lorsque Bramante, son parent, et architecte du pape Jules II, lui procura une occasion

l'on voit maintenant à Hamptoncourt, en Angleterre. Elles représentent S. Paul prêchant à Athênes (dans le tableau connu sous ce titre), et un homme envelopé dans son manteau, méditant sur les paroles de l'Apôtre ; et le proconsul Sergius dans celui de S. Paul qui aveugle Elymas.

bien plus avantageuse de se faire connaître, en le faisant choisir pour exécuter les peintures du Vatican. Il partit donc pour Rome, et s'y établit entièrement.

C'est ainsi que commencèrent à se manifester pour lui les faveurs de la fortune. Elles ne firent que s'accroître de jour en jour, et concoururent, avec le plus heureux génie, à former le fondateur de cette Ecole fameuse qui tient le premier rang dans l'histoire de la peinture.

Raphaël fut reçu à Rome avec un enthousiasme dont on peut prendre quelque idée par ce passage de Celio Calcagnini, savant estimé à la cour du souverain pontife. « Raphaël a tellement excité l'admiration du saint père et de « tous les Romains, qu'ils le regardent comme un homme « envoyé du Ciel pour rendre à la ville éternelle son an- « cienne splendeur. »

Mais par quels moyens Raphaël, si jeune encore, parvint-il à mériter une si grande célébrité? Doué d'une facilité prodigieuse, et méditant sans cesse sur les plus beaux ouvrages de l'antiquité, il sut en pénétrer l'esprit, et saisir les principes d'après lesquels ils avaient été conçus et exécutés. Non content de ses études personnelles, il occupait des dessinateurs à copier les restes antiques à Pouzzoles, dans toute l'Italie, et jusque dans la Grèce. Il s'adonna même à l'architecture; et, en moins de six années de travail, il était si bien parvenu à posséder la théorie de cet art, et à s'approprier les connaissances des anciens, qu'après la mort de Bramante, qui l'avait aidé de ses conseils, il fut jugé

capable de succéder à ce célèbre architecte dans la surintendance de l'église de Saint-Pierre.

Uniquement occupé de la perfection de son art, et supérieur aux faiblesses de l'amour-propre, dont tant de grands hommes n'ont pu se défendre, Raphaël consultait sur ses ouvrages, et avec une modestie qui n'avait rien d'affecté, tous ceux qui, par leurs lumières et leurs conseils, pouvaient le servir utilement; et tel était l'agrément de son esprit et l'aménité de son caractère, que les hommes de lettres les plus distingués de son temps se firent un honneur d'être comptés au nombre de ses amis. Il suffit de citer le comte Balthasar Castiglione, le cardinal Bembo, et l'immortel Arioste.

Michel-Ange seul résista aux qualités aimables de son émule. Non-seulement il ne rechercha point sa société, mais encore il lui témoignait dans toutes les occasions un éloignement invincible. Cette rivalité, loin de nuire à Raphaël, doit être regardée comme un nouvel avantage, puisqu'elle l'engagea à se surpasser pour mériter les éloges d'un si redoutable adversaire.

Dès l'arrivée de Raphaël à Rome, on lui donna à peindre la salle de la Signature, également appelée *Salle des Sciences* depuis qu'il l'a ornée de tableaux. A la voûte, il a représenté la Théologie, la Philosophie, la Poésie, et la Jurisprudence. Chacune de ces figures, désignée par quelque emblème, est plus amplement caractérisée par un grand tableau placé au-dessous, et surmontant une frise, dont les

sujets sont analogues aux sciences. Ces frises, ainsi que les caryatides qui les accompagnent, sont peintes de *clair-obscur*, et ont été exécutées par Polydore de Caravage, d'après les dessins de Raphaël.

Le premier tableau que peignit Raphaël fut celui de la Théologie, connu sous le nom de *la Dispute du S.-Sacrement*. Quel que soit d'ailleurs le mérite de cette composition, on y trouve encore des traces de ce style symétrique qu'il tenait du Pérugin. La gloire qui environne J. C. et quelques auréoles des Saints sont représentées par des rayons d'or appliqués sur le fond, selon la méthode des peintres de ce temps; mais ce fut pour la dernière fois que Raphaël employa ce procédé gothique, alors trop généralement adopté pour qu'on puisse lui en faire un reproche.

Le tableau semble composé de deux parties l'une au-dessus de l'autre : au milieu de la partie inférieure, on voit le S.-Sacrement posé sur un autel. De chaque côté, un grand nombre de Docteurs ou Pères de l'Eglise expriment par leurs attitudes les sentimens de vénération et la foi dont ils sont pénétrés. Au-dessus d'eux, et sur la même ligne, sont placés les trois personnes de la Trinité, la Vierge, S. Jean-Baptiste, les quatre Evangélistes, des Anges, des Martyrs, et plusieurs autres Saints.

On a fait une remarque qui prouve les progrès rapides que fit Raphaël pendant l'exécution de ce tableau. Il le commença par la partie droite, et le termina par la gauche. Les dernières figures sont de beaucoup supérieures aux autres,

et même ne le cèdent en rien aux plus beaux ouvrages de l'artiste. Cette peinture trace graduellement un ligne de démarcation entre la première et la seconde manière de Raphaël.

La Jurisprudence offre deux sujets réunis dans le même tableau. Dans l'un, le jurisconsulte Tribonien présente à l'empereur Justinien le Code célèbre qui porte le nom de cet empereur. Dans l'autre, le pape Grégoire IV donne les Décrétales à un membre du consistoire. Ce pape est peint sous les traits de Jules II.

Pour caractériser la Poésie, le Peintre a représenté le Parnasse. Apollon est assis au milieu des Muses et des Poètes les plus fameux, tant anciens que modernes. On est étonné que Raphaël ait mis un violon entre les mains du dieu de l'Harmonie. Pouvait-il ignorer que cet instrument fut inconnu des anciens ? Sans cette faute légère, et sans l'aspect mesquin du paysage, ce tableau n'obtiendrait que des éloges.

Les Hommes illustres qui ont honoré l'art divin de la Poésie offrent une exacte ressemblance, que l'artiste a saisie, soit d'après des portraits antérieurement peints, soit d'après leurs statues ou leurs médailles. On distingue entre autres Homère, Virgile, Sapho, Tibulle, Ovide, Properce, Catulle, Ennius, le Dante, Pétrarque, Bocace, parmi lesquels l'indulgente amitié a placé quelques Poëtes italiens, contemporains de Raphaël : la postérité, plus sévère, ne leur a pas marqué une place aussi honorable.

Le quatrième tableau est celui de LA PHILOSOPHIE, ou de cette fameuse *Ecole d'Athènes*, justement regardé comme le chef-d'œuvre de la composition pittoresque, et même poétique. Sous ce double rapport, il mérite d'être placé au-dessus même de la Transfiguration.

Platon, et Aristote son disciple, occupent le milieu de la scène. Un nombreux auditoire entoure ces célèbres philosophes, et paraît écouter avec un vif intérêt leurs sublimes leçons. Près de ce groupe, sur la gauche, Socrate explique sa doctrine au jeune Alcibiade. On reconnaît ce guerrier à la beauté de ses traits et à son costume. Au-dessus d'eux, et sur le premier plan, un jeune homme présente à Pythagore une tablette où sont tracées les consonnances harmoniques trouvées par ce philosophe, qui les transcrit sur un livre. Ce dernier est assis, et est accompagné de ses disciples Empédocle, Epicharmes, Archytas, etc. A droite, sur le devant, un autre groupe représente Archimède, traçant à terre des figures de géométrie qu'il explique à ses jeunes élèves. On voit près de lui Zoroastre debout, la tête ornée d'une couronne radiale, et tenant un globe céleste. Deux des figures placées près de Zoroastre offrent les portraits de Raphaël et du Pérugin. Seul, et assis sur l'un des degrés, le chef des philosophes cyniques, Diogène, à demi-nu, paraît méditer sur une tablette qu'il tient à la main. Telle est, en abrégé, la description de ce chef-d'œuvre, où l'artiste a rassemblé tout ce que peuvent offrir d'idéal la correction du dessin, la noblesse et la force

des caractères, la beauté des draperies, la précision des détails, et sur-tout la majesté de l'ensemble *.

Vers ce même temps Raphaël peignit à fresque, dans l'église de Saint-Augustin, le prophète Isaïe et les quatre Sibylles, persique, phrygienne, de Cumes, et de Tibur, que l'on suppose avoir prédit la venue de J. C.

Dans une autre salle du Vatican, Raphaël peignit également quatre grands sujets, dont deux sont coupés par les croisées; ces derniers présentaient une forme désavantageuse, mais l'habileté avec laquelle le peintre a triomphé d'une difficulté qui eût arrêté tout autre que lui, prouve la fécondité de son génie. L'un de ces tableaux représente S. Pierre qu'un Ange fait miraculeusement sortir de prison. On y admire la manière dont l'artiste a su faire briller, sans se détruire mutuellement, la clarté de la lune, et cette lumière céleste dont l'Ange est environné. Raphaël a peint dans le même cadre deux circonstances du même sujet, en y plaçant, d'un côté l'Ange et S. Pierre dans son cachot, et de l'autre les mêmes personnages sortant de la prison au milieu des gardes endormis; mais une semblable licence, habituelle aux artistes qui parurent à la renaissance de la Peinture, est essentiellement vicieuse, parce qu'elle détruit cette précieuse unité, principe du beau dans les Arts; et elle est d'autant plus répréhensible dans

* On voit au Musée-Napoléon le carton de ce fameux tableau, qui fut long-temps placé à Milan, dans la bibliothèque ambroisienne. Raphaël a fait quelques changemens dans l'exécution.

Raphaël, que l'exemple d'un si grand maître paraîtrait l'autoriser.

Le tableau qui est en face de celui-ci rapelle un miracle arrivé à Bolsène*, et que l'on raconte ainsi: « Un prêtre, « qui doutait de la présence réelle de J. C. dans l'Eucha-« ristie, vit l'Hostie qu'il consacrait répandre du sang. etc. » Jules II est introduit dans cette composition : l'expression de ce pontife est admirable. A la vue du miracle, il n'est point étonné de cet acte de la toute-puissance divine, et l'impassibilité de ses traits annonce la persuasion. Ce calme, si convenable au chef de l'Eglise, contraste heureusement avec la surprise et l'effroi des femmes, des enfans, et des soldats de la garde, qui occupent le reste de la scène.

Deux grands tableaux décorent les murailles latérales. Dans l'un on voit Héliodore, officier de Séleucus Philopator, roi de Syrie, qui, étant entré dans le Temple de Jérusalem pour en enlever les trésors, est renversé par deux Anges et un homme à cheval qui lui impriment la terreur et les remords. Ce groupe sublime offre une des plus belles conceptions de la Peinture. Dans le fond, le Grand-Prêtre Onias lève les yeux et les mains vers le ciel. Près des colonnes sont deux femmes effrayées, dont la forte expression ne détruit point la beauté. On regrette que Raphaël ait affaibli l'intérêt de sa composition en y faisant paraître Jules II porté sur un brancard. Ce Pape, qui se glorifiait

* Petite ville de l'état de l'Eglise, près Orviette.

d'avoir expulsé les usurpateurs de l'Etat ecclésiastique, voulut être placé de cette manière dans le tableau.

Le quatrième représente un trait de l'histoire d'Attila. Ce prince qui se faisait appeler *le Fléau de Dieu*, s'avançait vers Rome à la tête de son armée, et répandait sur ses traces le malheur et la désolation, lorsque S. Pierre et S. Paul lui apparaissent dans les airs, et le menacent de la mort s'il ose rien entreprendre contre la ville qu'ils protègent. On voit le pape S. Léon, qui alla au-devant du roi des Huns pour l'engager à abandonner sa funeste entreprise. Le peintre lui a donné les traits de Léon X. Les autres figures sont pour la plupart des portraits, parmi lesquels on remarque celui du Pérugin, maître de Raphaël *. On peut s'assurer par le magnifique dessin de cette composition (qui se voit au Musée-Napoléon) que S. Léon, devait être placé sur un plan très-éloigné, mais le Pape desira être représenté sur le devant du tableau.

Dans la salle suivante, Raphaël peignit encore quatre sujets. Le plus remarquable est celui de l'Incendie du quartier de Rome appelé *il Borgo*, du temps de Léon IV. On voit dans le fond ce Pape qui, par le signe de la croix, arrête la fureur des flammes. Il y a de fort beaux groupes dans cette composition, entre autres celui d'un fils qui porte son père sur ses épaules. On admire la science avec laquelle l'artiste a traité le dessin de ces deux figures. Il les peignit presque entièrement lui-même, pour

* C'est le massier qui tient les rênes de la mûle du Pape.

démontrer aux partisans de Michel-Ange qu'il possédait aussi bien que ce grand maître la connaissance de l'anatomie.

Le trois autres tableaux de cette salle représentent la Descente des Sarrasins au port d'Ostie ; leur défaite par le pape Léon IV ; le couronnement de Charlemagne par le pape Léon III, dans la basilique de S.-Pierre ; et ce même Pape se justifiant devant l'Empereur des calomnies dont on avait voulu le rendre victime. Charlemagne est peint sous les traits de François Ier, et le pape sous ceux de Léon X. Il faut avouer que ces trois derniers tableaux, exécutés en grand par les élèves de Raphaël, n'ont pas, à beaucoup près, la beauté des premiers, et qu'on les excepte communément lorsqu'on fait mention des chefs-d'œuvre de peinture du Vatican.

La voûte de cette salle est peinte par le Pérugin ; Raphaël, par respect pour son maître, ne permit pas qu'on abattît cet ouvrage.

On entre dans toutes ces salles par une autre plus vaste encore, où Raphaël se disposait à peindre à l'huile, sur le mur, divers traits de l'histoire de Constantin, lorque la mort le surprit. Jules-Romain, le plus habile de ses élèves, fut depuis chargé de mettre à exécution les idées de son maître ; mais il travailla à fresque. Il n'y a dans cette salle que deux figures de la main de Raphaël : *la Justice* et *la Douceur*.

La Bataille de Constantin contre Maxence, près du pont

Emilius, est le plus considérable de ces tableaux. Dans un autre, la Croix apparaît dans les airs à Constantin, avec une inscription en caractères grecs, dont le sens est : *Tu vaincras par ce signe.* La composition est pleine de mouvement, mais on est fâché que Jules-Romain ait placé sur le devant la figure contrefaite d'un Nain, qui, à tous égards, est indigne d'un sujet historique.

Le tableau de la Donation de Constantin fut également exécuté par Jules-Romain, qui y a placé, fort mal-à-propos, et dans le lieu le plus apparent, un enfant qui joue avec un chien; mais du moins cette charmante figure ne repousse pas le spectateur. Le Baptême de l'Empereur a été peint par F. Penny, dit *il Fattore*, autre élève de Raphaël *.

Tant de travaux n'empêchaient point ce maître célèbre d'étendre au loin sa réputation par des tableaux d'autel ou de chevalet, qu'il envoyait en différentes villes d'Italie. On rapporte à cette époque deux des plus beaux qu'il ait peints; la Vierge au Donataire, et sainte Cécile.

Le premier fut fait pour orner l'autel de l'église du Capitole, dite *Ara Cœli*. Au milieu d'une gloire et d'un cercle de Chérubins, la Vierge est assise sur un nuage, et tient dans ses bras l'Enfant-Jésus. On voit au-dessous d'eux S. François, S. Jean-Baptiste, un petit Ange tenant une tablette, S. Jérôme en habits pontificaux, et le Donataire du

* On ne parle ici de cette salle que pour donner les détails de toute la suite des peintures du Vatican; car il est constant qu'elle ne fut peinte que long-temps après les autres, puisque la mort de Raphaël en suspendit l'exécution.

tableau. On admire également dans cet ouvrage la grace du dessin, la force des expressions, et la vigueur du coloris *.

Dans l'autre tableau, sainte Cécile est représentée debout. Elle écoute avec une attention réfléchie un concert d'Anges placés sur des nuages au-dessus de sa tête; et, ravie en extase, elle laisse échapper de ses mains un instrument de musique. Près d'elle on voit, d'un côté, S. Jean l'évangéliste et S. Paul; de l'autre, la Madeleine tenant un vase de parfums, et S. Augustin en habits pontificaux. Cette peinture est mise au rang des chefs-d'œuvre de Raphaël. Si les carnations sont un peu rouges, si les contours ont quelque dureté, que de beautés rachètent ces défauts ! Les principales consistent dans la noblesse des caractères, la correction du dessin, la fermeté et la simplicité de l'exécution **.

On cite encore, parmi les meilleurs ouvrages de Raphaël, le petit tableau de la Vision d'Ezéchiel ***. Un S. Jean dans le désert ****, et une Ste-Famille, qu'il envoya à Florence. Il peignit aussi plusieurs personnages illustres, entre autres le pape Léon X et les Cardinaux de Médicis et de Rossi, représentés tous trois dans le même tableau *****. Léon récompensa magnifiquement ce travail.

* Ce chef-d'œuvre fut placé, dans la suite, à *Foligno*. Il est maintenant au Musée-Napoléon.
** Ce superbe tableau était à Bologne, dans l'église de *S. Giovanni in Monte* Il fait partie du Musée-Napoléon.
*** Il était au Cabinet du roi. On le voit au Musée-Napoléon.
**** Ce tableau a passé en Angleterre, lors de la vente de la superbe Collection du Palais-Royal.
***** Morceau capital du Musée-Napoléon.

La réputation de Raphaël s'accroissait de plus en plus. Albert Durer lui envoya d'Allemagne plusieurs dessins et gravures de sa main, et les lui offrait comme un hommage rendu à sa haute célébrité. Raphaël sentit alors de quel avantage serait pour lui l'art de multiplier ainsi ses productions, et desirant les répandre dans les pays les plus éloignés, il engagea Marc-Antoine, son élève, à s'appliquer à la gravure. Celui-ci, guidé par un si grand maître, ne tarda pas à obtenir un tel succès, que Raphaël lui fit graver plusieurs de ses ouvrages les plus capitaux, entre autres le Massacre des Innocens, un Neptune, le Martyre de sainte Cécile, etc.

Il peignit ensuite le fameux tableau connu sous le nom de *Spasimo di Sicilia*. Ce chef-d'œuvre, dont on trouve une excellente description dans les Œuvres de Mengs, était destiné aux religieux du Mont des Oliviers, près Palerme, et manqua d'être ravi à l'admiration de la postérité. Le vaisseau qui le portait périt avec l'équipage et toute sa cargaison. On assure que la caisse qui contenait le tableau fut le seul objet sauvé du naufrage, et qu'elle fut jetée par les vents sur le rivage de Gênes. Les religieux obtinrent, par l'entremise du pape, que ce morceau précieux leur fût rendu. Il a passé depuis dans la Collection du roi d'Espagne.

Pendant les neuf années que Raphaël s'occupa de la peinture des salles du Vatican, il fut chargé d'orner le palais pontifical. Alors il composa les tableaux qui devaient décorer les *Loges*. On a donné ce nom à une

longue galerie qui conduit aux salles du Vatican. Elle est partagée en treize voûtes, dans chacune desquelles Raphaël a fait peindre par ses élèves, et sur ses dessins, quatre tableaux de moyenne grandeur, dont les sujets sont tirés de l'ancien et du nouveau Testament. Il en a peint lui-même quelques-uns, mais Jules-Romain a présidé à tout l'ouvrage. Les murailles sont ornées de stucs et d'arabesques, dont *Jean da Udine* eut la direction. Ces travaux, pleins de goût et d'imagination, ont depuis beaucoup souffert. Les arabesques sur-tout, plus exposées à l'humidité que les tableaux des voûtes, sont presque entièrement effacées. Les autres peintures se sont mieux conservées *.

Quelque temps après, Raphaël entreprit de peindre, pour Augustin *Chigi*, au palais nommé *la Farnésine*, l'histoire de Psyché. Ses diverses aventures sont représentées sur les murs, et deux grands tableaux sont à la voûte; mais il n'a pas dessiné les figures de ces derniers en raccourci, selon la méthode adoptée pour ces sortes d'ouvrages. Il les a traités comme deux morceaux de tapisseries qu'on aurait attachés au plafond. De cette manière, il a conservé à sa composition le développement et la grace des formes. Ces deux grandes pièces représentent Psyché admise au nombre des divinités, et ses noces célébrées dans l'Olympe. Cette suite de peintures offre de grandes beautés; mais on regrette

* Ce n'est pas le temps seul qui a endommagé ces ouvrages. Lorsque les troupes espagnoles, commandées par le connétable de Bourbon, s'emparèrent de Rome, en 1527, les soldats allumèrent du feu dans cette galerie, et ne contribuèrent pas peu à la dégrader.

que Raphaël, qui en abandonna l'exécution à ses élèves, ne l'ait point assez surveillée. Le coloris sur-tout en est extrêmement négligé.

Dans une chambre voisine se trouve le fameux tableau de Galathée sur les eaux, entièrement peint de la main de Raphaël. Les figures sont de proportion demi-nature, et l'exécution en est bien supérieure à celle de l'histoire de Psyché. Au reste, ces peintures de la Farnésine ont été retouchées au pastel par Carle Maratte, et cet essai n'a pas réussi.

Le roi François Ier, protecteur zélé des beaux arts, fut un des princes qui employèrent le pinceau de Raphaël. Parmi les morceaux que l'artiste lui envoya, on remarque une Sainte Marguerite avec le dragon. S'il n'est pas douteux que la composition ne soit de Raphaël, du moins on présume qu'elle a été peinte par Jules-Romain. Ce tableau a été long-temps placé à la chapelle de Fontainebleau.

Mais on admire, comme étant entièrement de la main de Raphaël, et comme deux de ses plus beaux ouvrages, deux autres tableaux qu'il peignit pour François Ier. L'un représente S. Michel terrassant le Démon, l'autre une Sainte-Famille ; toutes ces figures sont de grandeur naturelle. Lorsque le peintre envoya le S. Michel au roi de France, il en fut si magnifiquement récompensé, que pour lui témoigner sa reconnaissance, il en peignit pour lui un second, celui de la Sainte-Famille, ouvrage qui surpasse autant toutes les compositions connues du même sujet,

que Raphaël est lui-même au-dessus des autres peintres.

Il serait trop long d'entrer dans le détail de tous les tableaux d'un artiste qui en a produit un si grand nombre *. Cependant on ne peut se dispenser de citer les fameux cartons qui sont maintenant en Angleterre, au château d'Hamptoncourt. Raphaël les peignit pour être exécutés en tapisseries, à Bruxelles, sous la conduite de Van-Orlay et de Michel Coxis, peintres flamands, ses élèves. Ces cartons étaient au nombre de douze; mais le temps en a détruit cinq.

Nous touchons au terme prématuré de la brillante carrière de Raphaël. Dans la force de l'âge et du talent, il devait espérer d'enrichir encore la Peinture d'un grand nombre de chefs-d'œuvre; mais une maladie imprévue, comme on le verra bientôt, interrompit le cours d'une si glorieuse destinée.

Dès ses plus jeunes années, Raphaël avait fait paraître un penchant irrésistible pour ce sexe séduisant dont il a si heureusement exprimé les graces. Sa jeunesse, les agrémens de sa figure, l'amabilité de son esprit, prévenaient tellement en sa faveur, qu'il trouvait peu d'obstacles pour satisfaire cette passion impérieuse. Ses amis se prêtaient à la servir, dans l'espoir d'obtenir quelques-uns de ses ouvrages; et l'on sait que lorsqu'il peignit l'histoire de Psyché dans le palais d'Augustin Ghisi, celui-ci, pour

* Cette liste est d'autant moins nécessaire au lecteur, que les planches y suppléent d'une manière préférable aux descriptions les plus exactes.

l'engager à ne pas quitter ce travail, lui permit de faire venir près de lui une femme qu'il aimait éperduement.

La considération dont Raphaël jouissait alors à la cour de Léon X, porta le cardinal Bibiena, son ami, à lui offrir sa nièce en mariage. Raphaël, n'osant rejeter cette faveur, demandait souvent des délais; mais le cardinal lui ayant plusieurs fois rappelé sa promesse, il consentit enfin à la tenir. Ce n'était qu'avec une extrême répugnance qu'il s'y déterminait; d'un côté, il avait presque l'assurance d'être compris dans une prochaine promotion de cardinaux par le pape Léon X; de l'autre, il avait beaucoup de peine à renoncer à une vie voluptueuse et à sa liberté. Plus le moment approchait, plus il se livrait à des plaisirs qu'il fallait bientôt quitter. Un jour, après des excès qui avaient presque anéanti ses forces, il rentra chez lui avec une fièvre violente. Honteux de la cause de son mal, il n'osa le confier à ses médecins, et ceux-ci, par une ignorance déplorable, ordonnèrent de fréquentes saignées, qui l'épuisèrent; et rendirent sa maladie mortelle.

Raphaël sentant sa fin approcher, fit son testament, renvoya de chez lui, avec une pension, la femme avec laquelle il vivait, et se prépara à mourir dans des sentimens religieux. A l'exception de quelques legs pieux, il partagea son bien entre Jules Romain, celui de ses disciples qu'il avait le plus chéri, François Penni, dit *il Fattore*, aussi son élève, et un prêtre d'Urbin, son parent. Enfin, en 1520, le Vendredi-Saint, jour correspondant à celui de

sa naissance, il mourut à l'âge de trente-sept ans, et emporta les regrets de tous ceux à qui sa personne et ses ouvrages étaient connus.

Sa mort causa dans Rome un deuil général, mais du moins, par une sorte de bonheur dont peu d'hommes illustres ont joui, celui-ci fut enlevé au milieu de ses trophées. Son dernier ouvrage fut son chef-d'œuvre; on pourrait ajouter le chef-d'œuvre de la Peinture. C'est le fameux tableau de la *Transfiguration*, où le peintre a su réunir la noblesse et la correction du dessin, la vigueur du coloris, cette force et cette vérité d'expression que lui seul a possédées à un si haut degré, enfin la beauté des draperies, et la franchise du pinceau. Il est vrai que Raphaël avait eu un motif particulier pour déployer dans cette composition toutes les ressources de son génie. Depuis quelque temps, Michel-Ange, jaloux des succès d'un émule beaucoup plus jeune que lui, cherchait à lui opposer un antagoniste. Il choisit pour exécuter son dessein *Sébastien del Piombo*, qui jouissait alors d'une grande réputation, et lui donna le trait d'un tableau pour le peindre en concurrence avec Raphaël : il représentait la Résurrection du Lazare; mais quel que fût le mérite de cet ouvrage, il fut trouvé fort inférieur à la Transfiguration.

Par une idée aussi simple que touchante, on plaça près du corps de Raphaël le tableau qu'il venait de terminer; éloge sublime, qui disait mieux que tous les panégyriques la perte irréparable que les Arts venaient de faire.

Ce tableau avait été fait pour être envoyé en France ; mais Rome, qui venait de perdre l'artiste, ne voulut point être privée de son ouvrage. Il fut placé au maître-autel de Saint-Pierre *in Montorio* *, et il y est resté jusqu'au moment où les conquêtes des armées françaises l'ont rendu à sa première destination. On le voit au Musée-Napoléon, dont il est le plus bel ornement.

Heureux dans toutes les circonstances, Raphaël eut encore le bonheur d'être secondé dans ses immenses travaux par des élèves qui, sous sa direction, devinrent bientôt des maîtres habiles. Jules Romain, François Penni, Perrin del Vaga, Polydore de Caravage, Jean da Udine, Pellegrin de Modène, Timothée d'Urbin, Bartholomeo de Bagnacavallo, Vincent de San Geminiano, et quelques autres, que l'on place à la tête de l'Ecole romaine, se montrèrent dignes d'éxécuter les ouvrages conçus par leur maître, et d'unir leurs noms à son nom immortel.

Bienveillant envers tous ses disciples, Raphaël ne leur refusait jamais ses conseils, et il quittait volontiers son travail pour retoucher leurs ouvrages ; il leur donnait libéralement les dessins de sa composition, et c'est pour cette raison qu'ils se sont répandus dans les principaux cabinets de l'Europe.

Chéri non-seulement de ses élèves, mais encore d'un grand nombre d'étudians ou d'amateurs qui fréquentaient

* A l'un des autels de la basilique de Saint-Pierre, on en voit une copie en mosaïque de la grandeur de l'original.

sa maison, il sortait rarement sans être accompagné de plusieurs d'entre eux : bien différent en cela de Michel-Ange, dont l'humeur sauvage et solitaire semblait ne pouvoir pardonner à Raphaël les douces qualités qui le faisaient rechercher.

Quoique l'on décerne justement à Raphaël le premier rang parmi les Peintres, il y en a cependant quelques-uns auxquels il est inférieur pour certaines parties de l'art. Le pinceau du Corrège est plus coulant et plus harmonieux que le sien. Le Titien l'a surpassé dans la fraîcheur et la vivacité des teintes ; Rubens par cette fougue d'imagination qui se fait sentir dans tous ses ouvrages : et si le dessin de Michel-Ange, d'un style plus élevé que celui de Raphaël, ne mérite pas la préférence, du moins l'opinion des connaisseurs est tellement partagée, que la question est encore indécise. Quelque avantage que semblent avoir sous ces divers rapports les rivaux de Raphaël, on peut dire néanmoins qu'il a possédé à un certain degré les parties où ils excellent chacun en particulier, et qu'il les surpassa tous par la justesse ou la finesse de la pensée, par l'élégance et la noblesse des formes, la dignité et la vérité des expressions, et sur-tout par cette grace enchanteresse qu'on ne trouve que dans ses ouvrages.

L'ensemble de ses tableaux est si bien conçu, ses groupes sont si heureusement disposés, qu'on s'aperçoit à peine qu'il ne fit pas une étude particulière du clair-obscur. Peut-être même pensa-t-il qu'il fallait craindre de donner trop

d'importance à ce moyen secondaire, et qu'il valait mieux se contenter des simples effets que présente la nature ; effets dont le charme est toujours assez puissant lorsqu'ils sont bien saisis.

La crainte d'altérer ses contours avait fait tomber Raphaël dans une sorte de sécheresse, mais elle est moins sensible dans ses derniers tableaux, et l'on peut juger par celui de *la Transfiguration* que sa manière de peindre se rapprochait déja des meilleurs coloristes.

Si quelquefois ses carnations manquent de fraîcheur, on remarque assez souvent une certaine finesse et une grande simplicité de ton dans les ouvrages qui sont entièrement de sa main. On peut citer entre autres le tableau connu sous le titre de *la Jardinière*, celui de la Vierge près de l'Enfant-Jésus endormi, la Vierge de *Foligno*, la Madonne *della Seggiola*, et plusieurs portraits. Quant aux ombres trop noires que l'on remarque dans la plupart de ses autres tableaux à l'huile, on pourrait en attribuer la cause à la mauvaise préparation des fonds.

Raphaël n'a point excellé dans le paysage. Celui des tableaux qu'il peignit dans la force de son talent se ressent encore de l'école du Pérugin.

Le dessin de Raphaël n'est pas aussi grand que celui de Michel-Ange ; il est peut-être d'un meilleur goût, et plus convenable à la peinture. Les contours austères et ressentis de ce dernier ont l'avantage dans les fresques d'une grande étendue, et semblent encore plus propres aux morceaux de

sculpture dont le caractère principal serait la force ou la fierté. Mais Raphaël fit preuve de jugement en se gardant d'abuser non-seulement de la science de l'anatomie, qui lui était familière, mais encore des formes antiques, dont il avait fait une étude approfondie. Convaincu que la grace naît de la variété, il s'attacha sur-tout à l'étude de la nature; mais il sut l'ennoblir, où plutôt un sentiment exquis lui faisait découvrir dans ses modèles des beautés réelles dont la nuance délicate échappe aux yeux vulgaires. Un choix heureux d'attitudes, le jet naturel des draperies, des expressions naïves, ou fortes sans exagération, donnent un charme unique à ses tableaux ; et la disposition en est d'autant plus merveilleuse, que l'art ne s'y laisse point apercevoir. Osons dire que si la méthode de ce grand maître était plus généralement suivie, on ne verrait plus de ces compositions désavouées par le goût, que de jeunes artistes offrent avec assurance au public; froides compilations des chefs-d'œuvre de l'antiquité et des restes gothiques, ou l'on substitue aveuglément l'immobilité et la roideur à la grace et à la dignité, l'insipide monotonie à la sage unité de style, enfin un coloris factice et discordant aux teintes suaves et animées de la nature.

F I N.

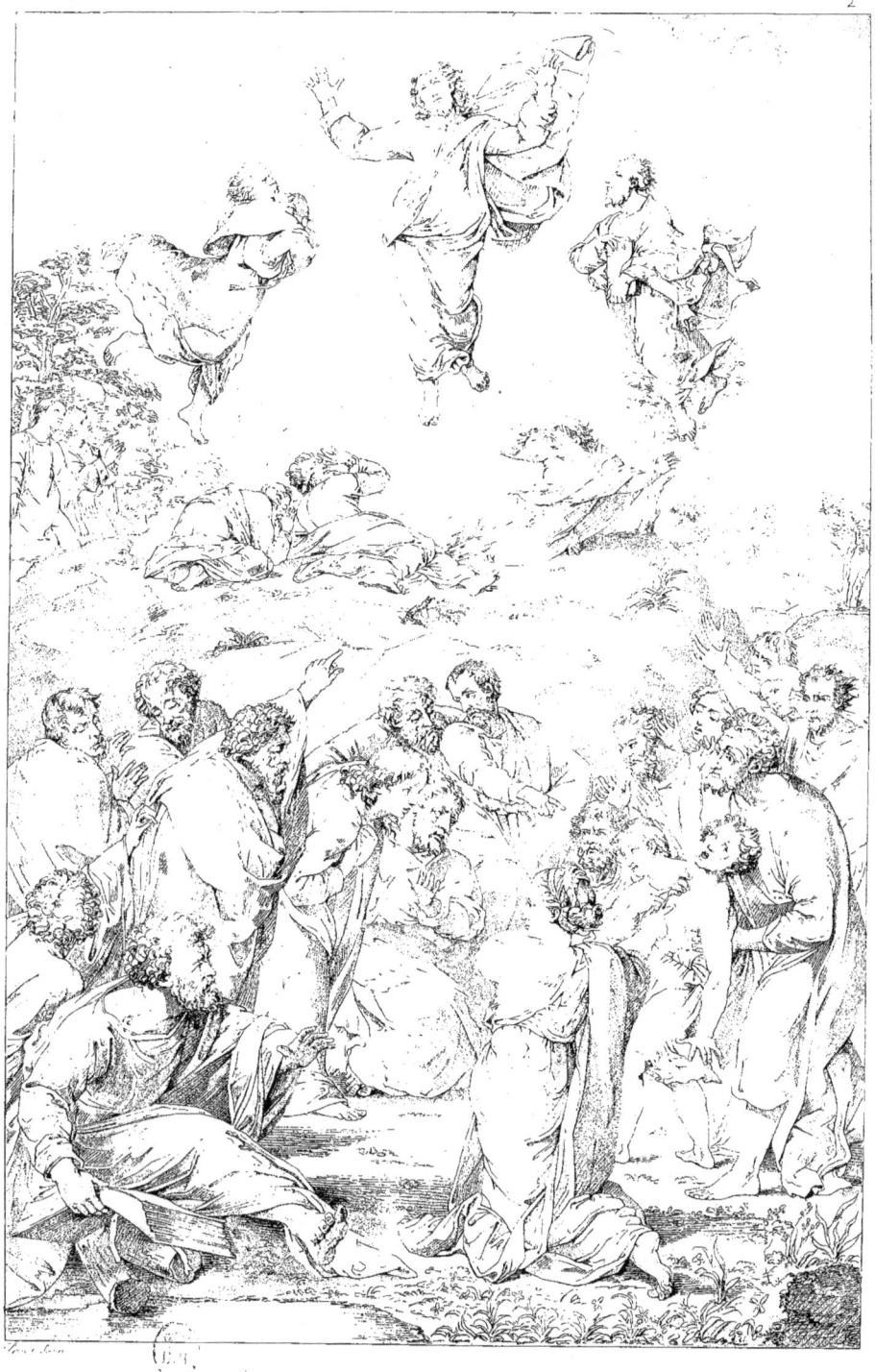

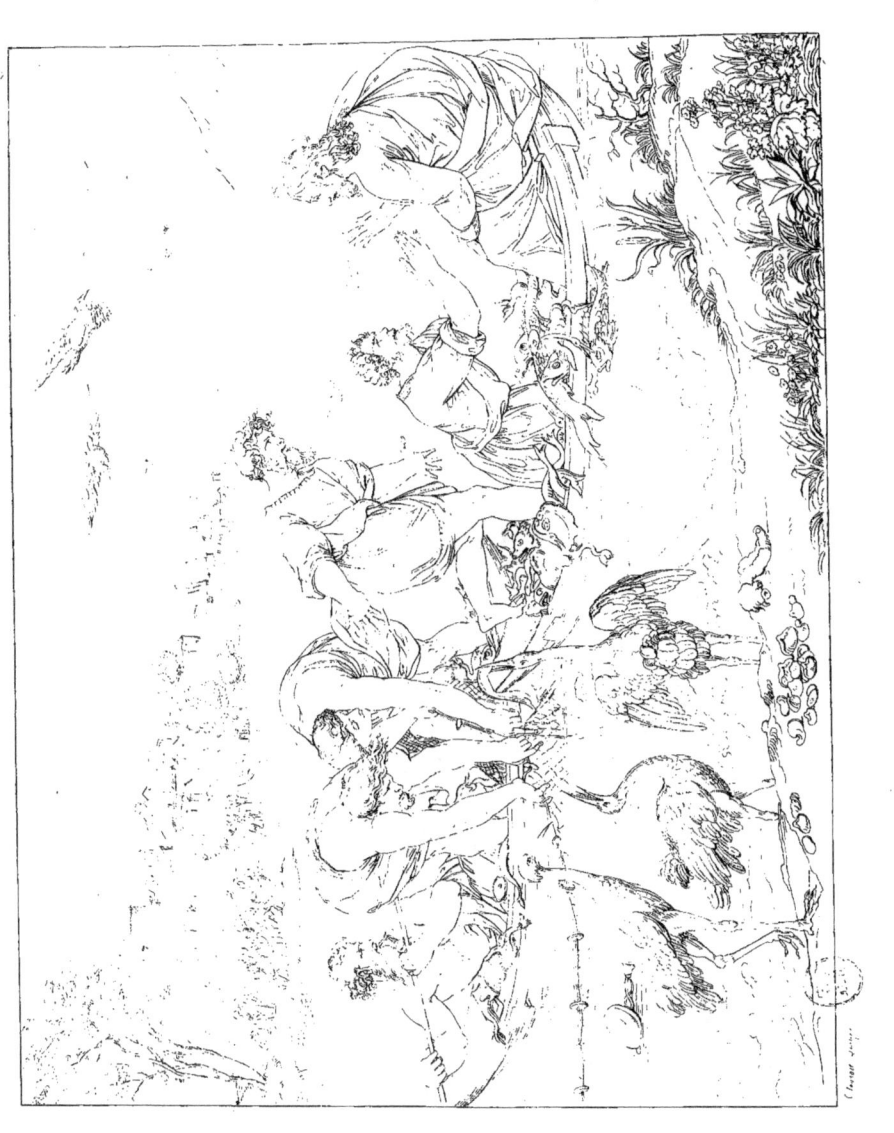

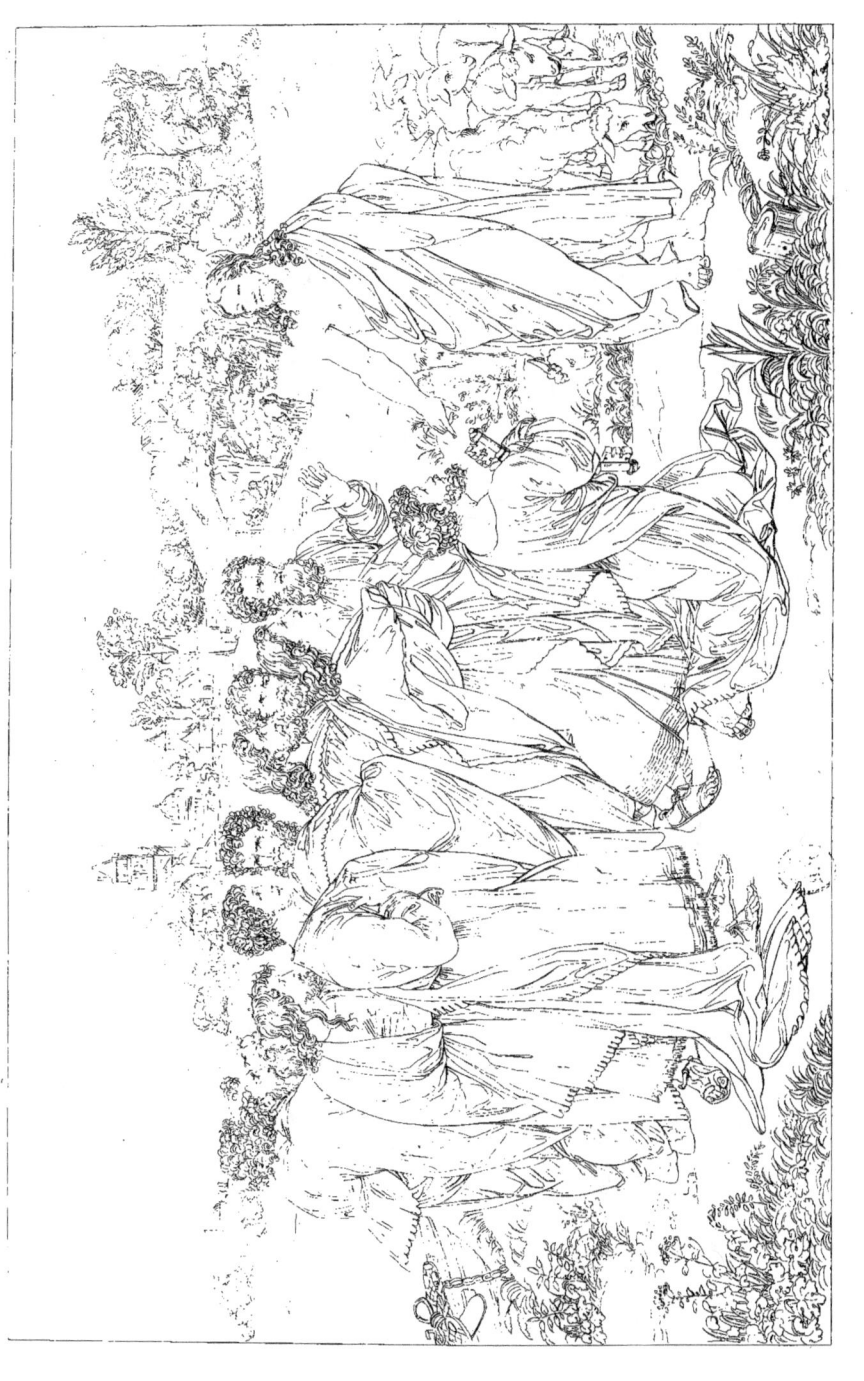

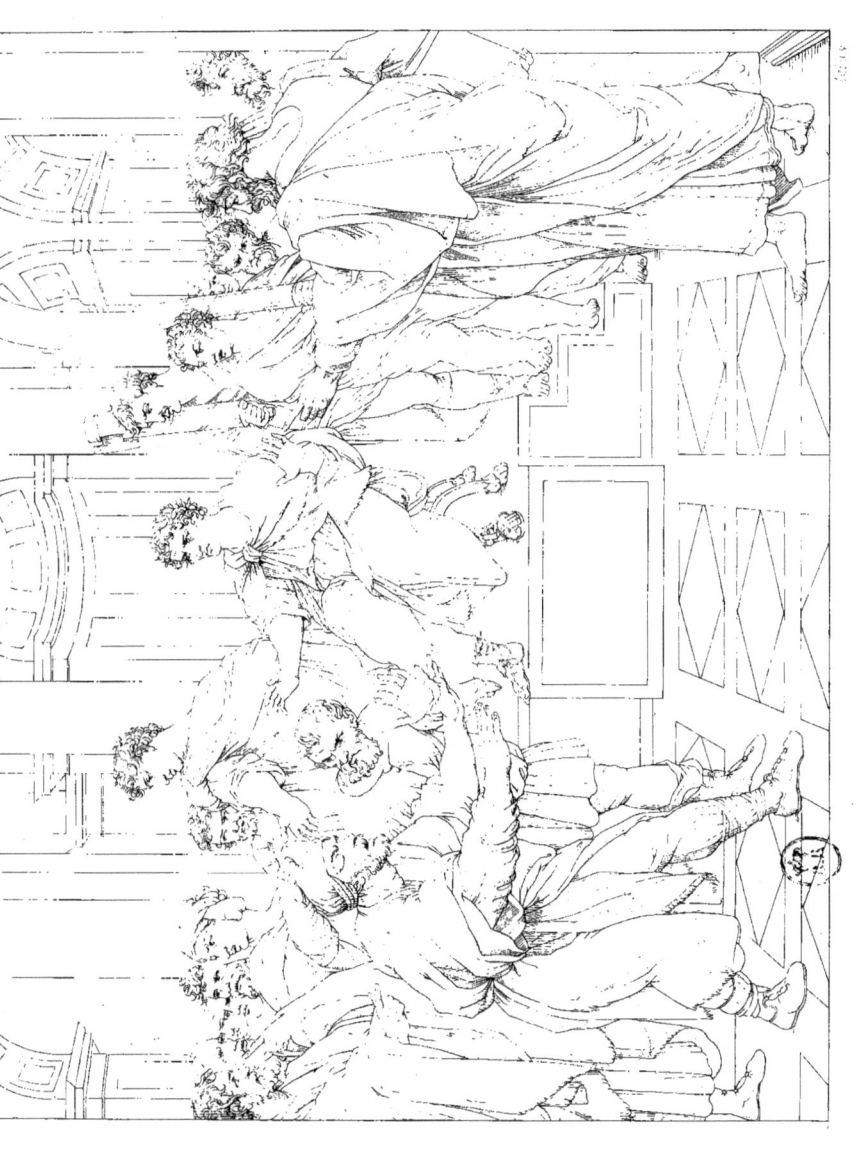

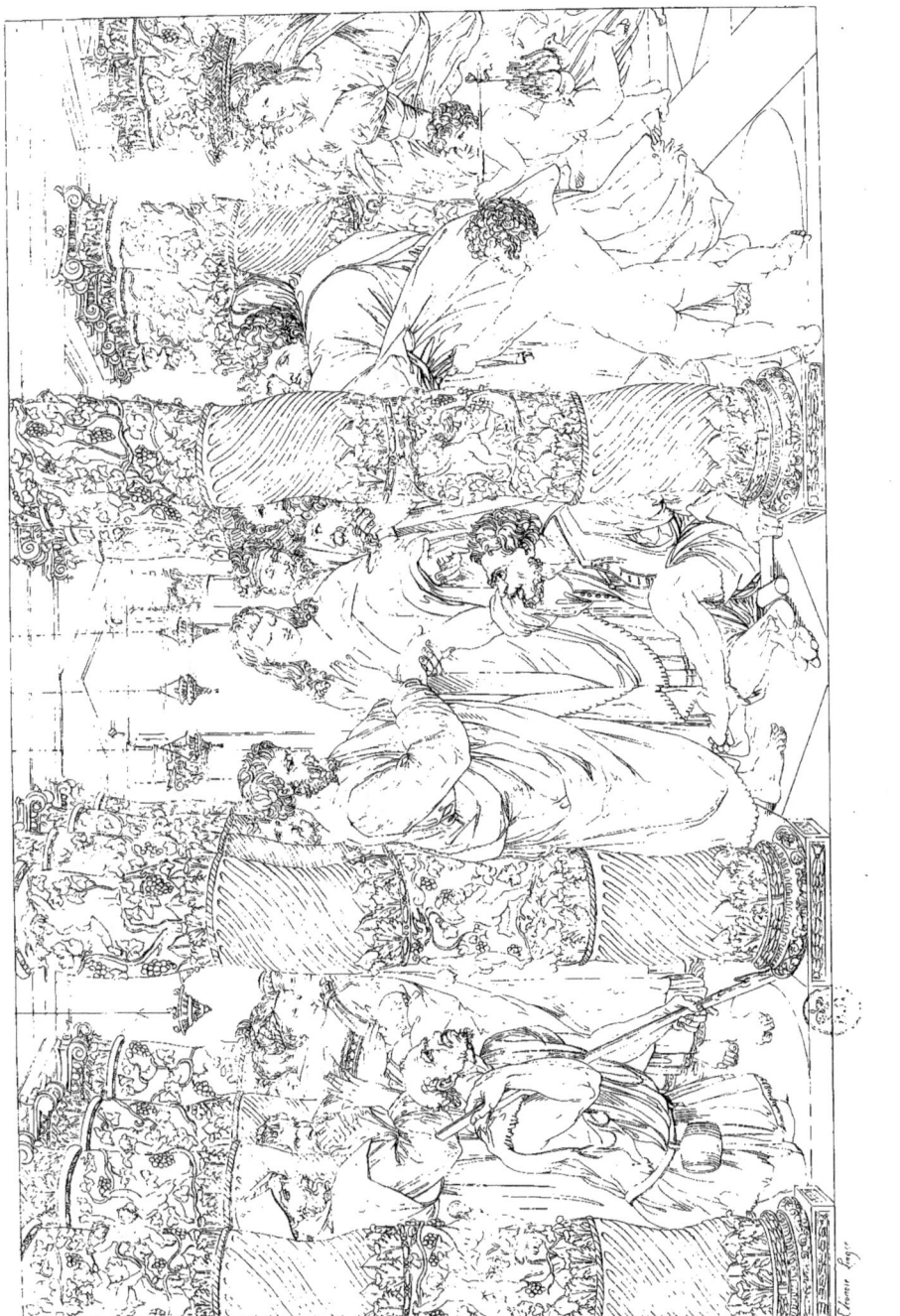

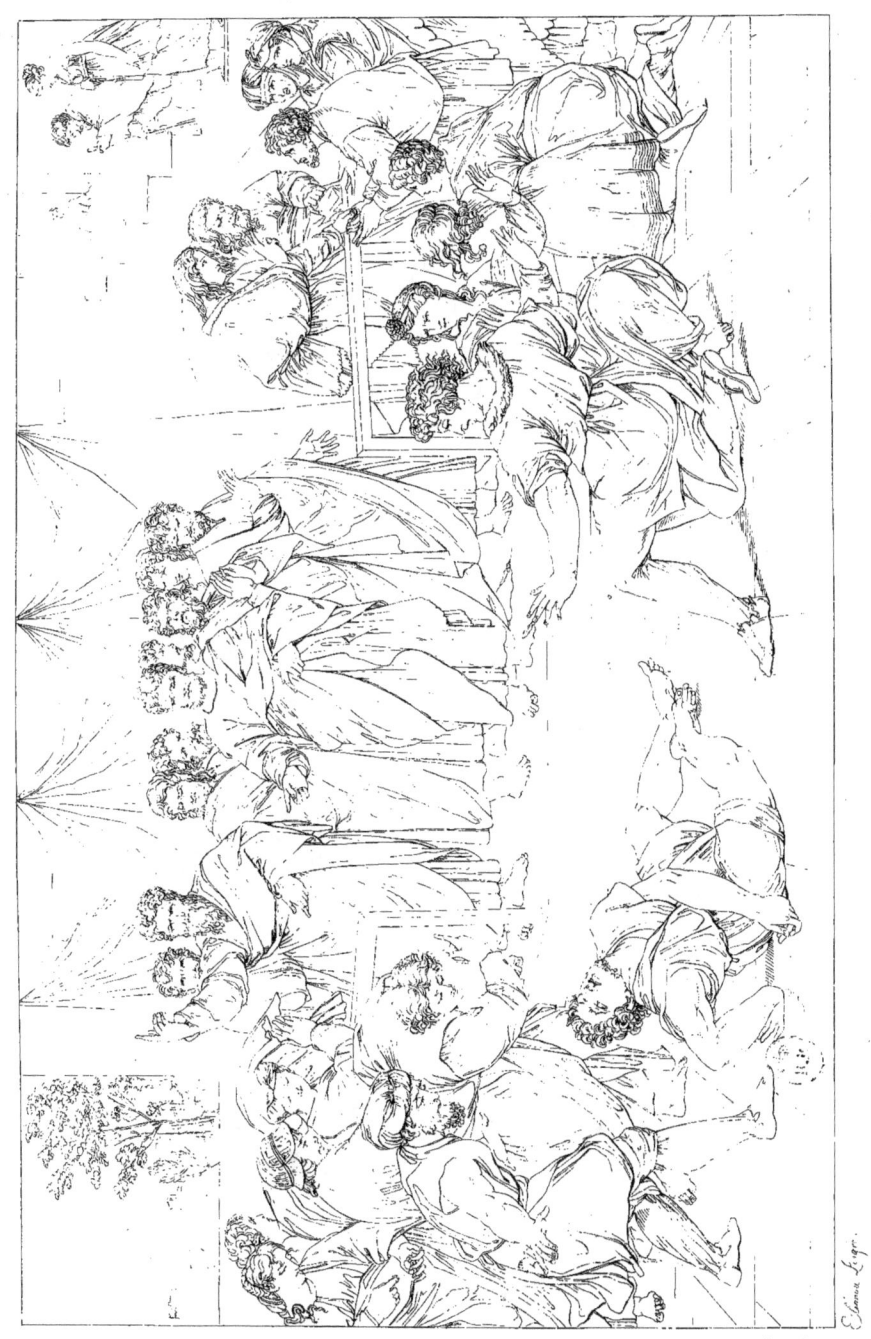

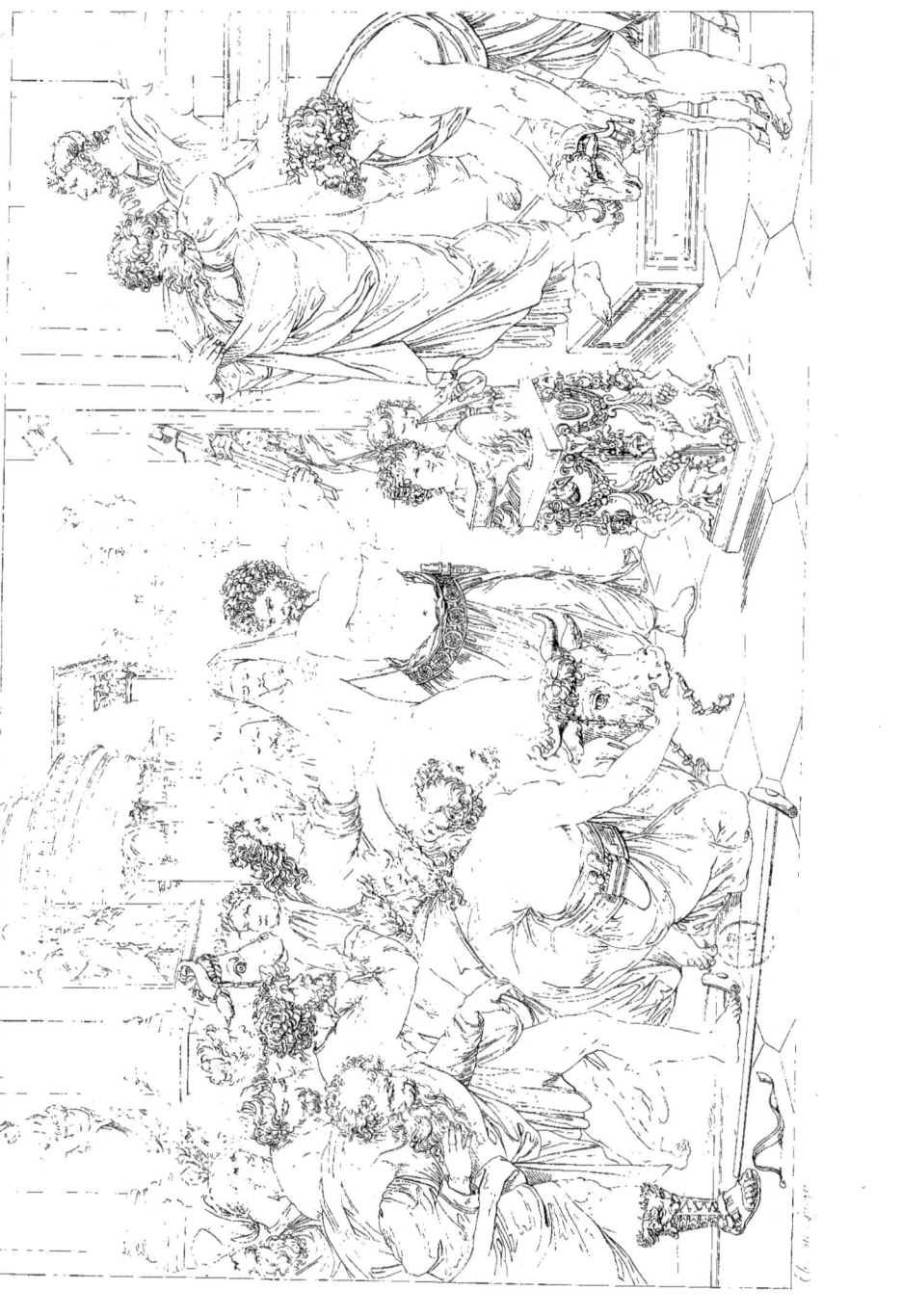

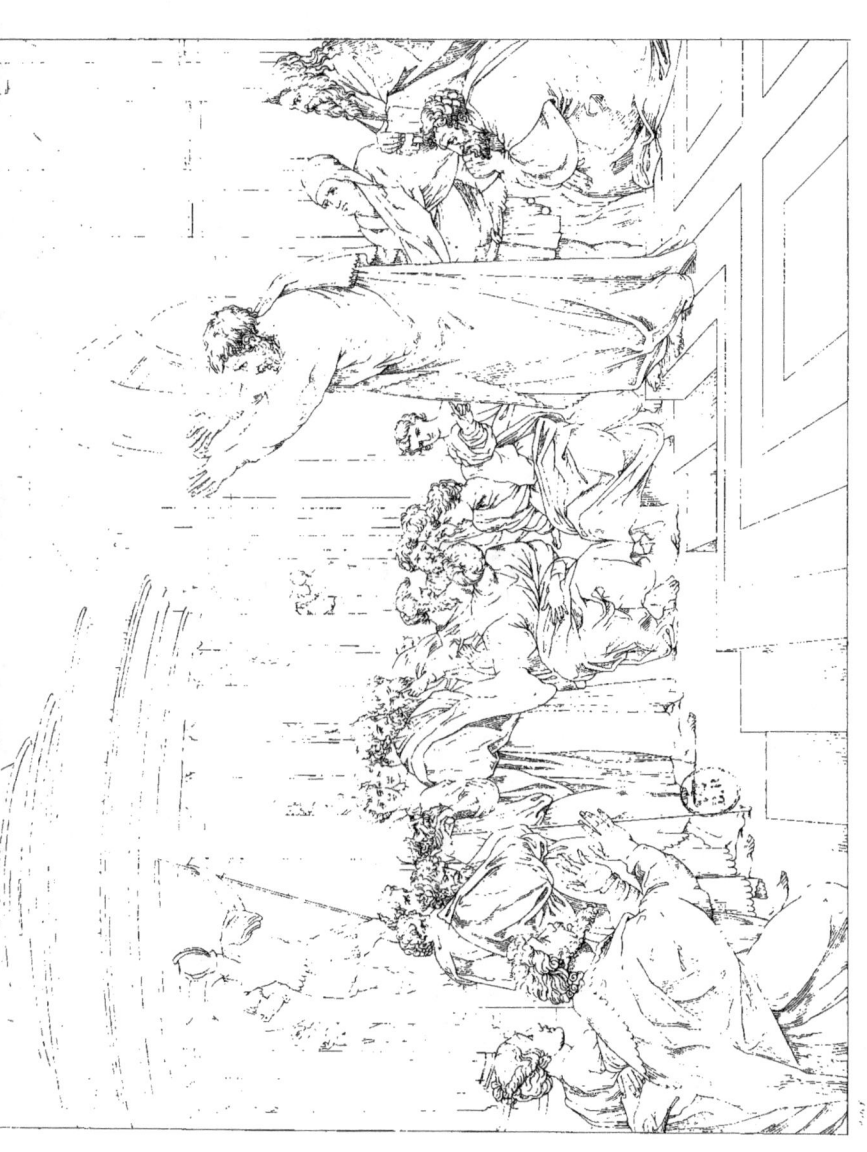

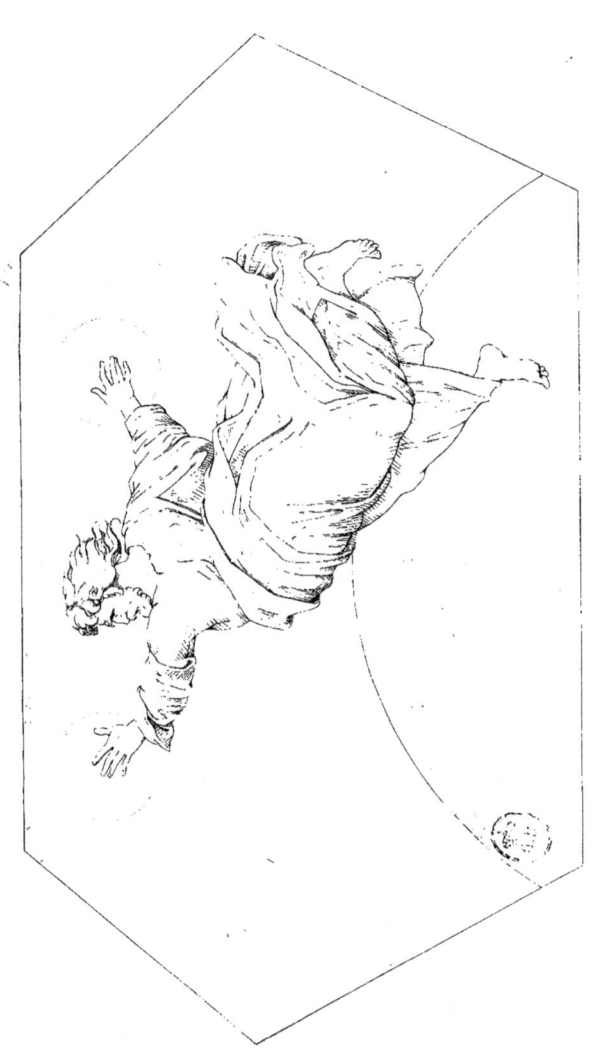

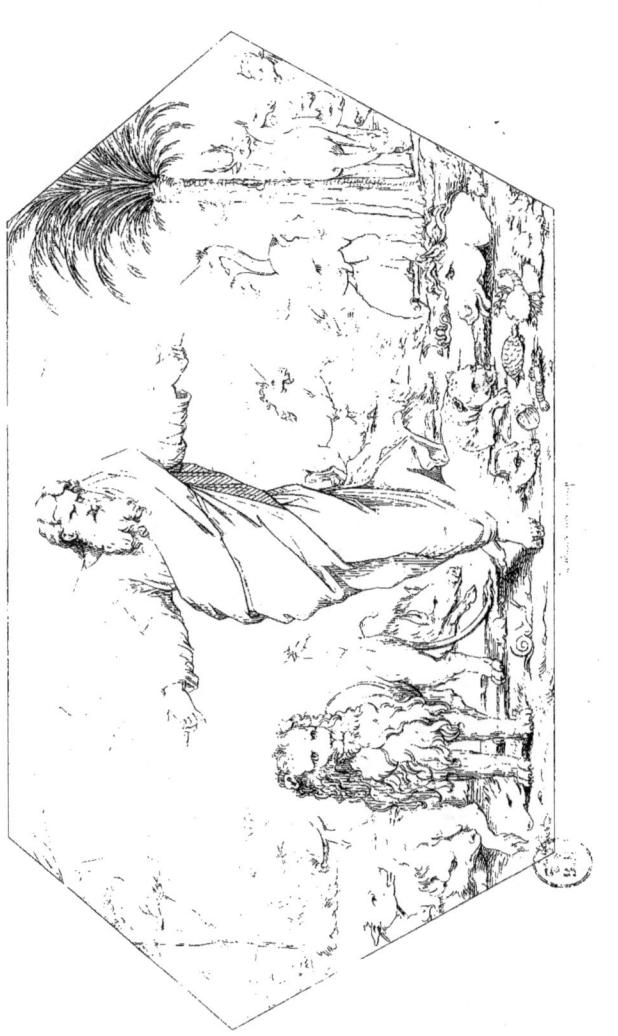

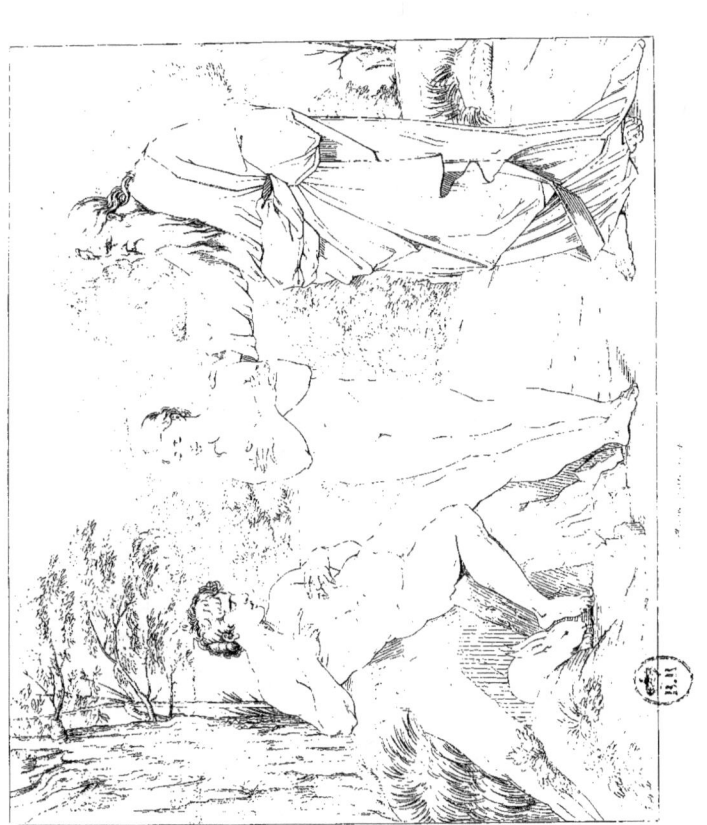

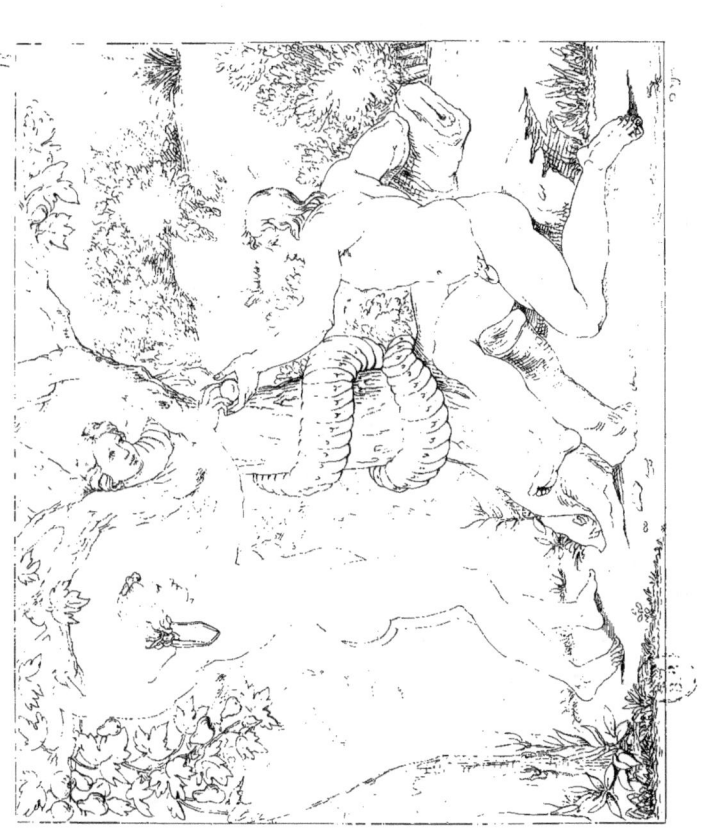

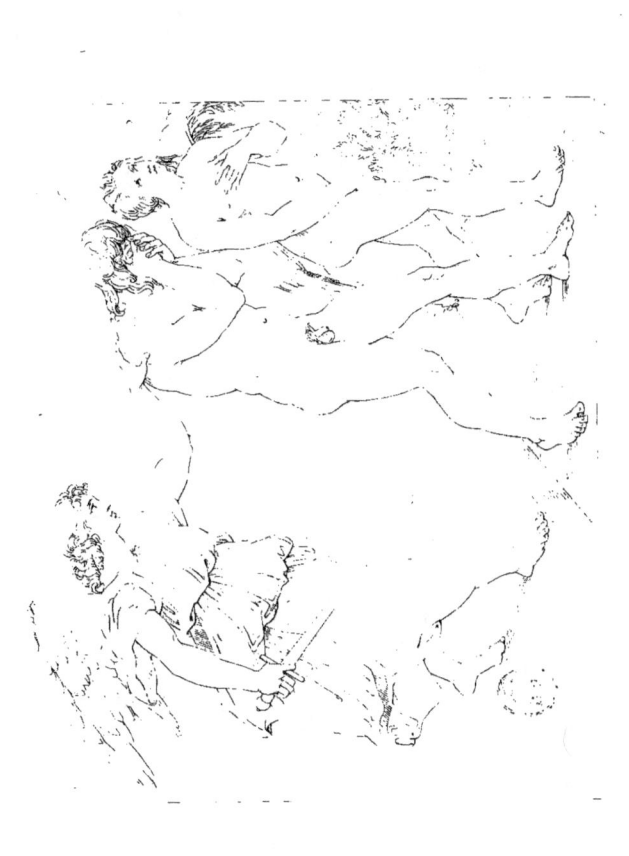

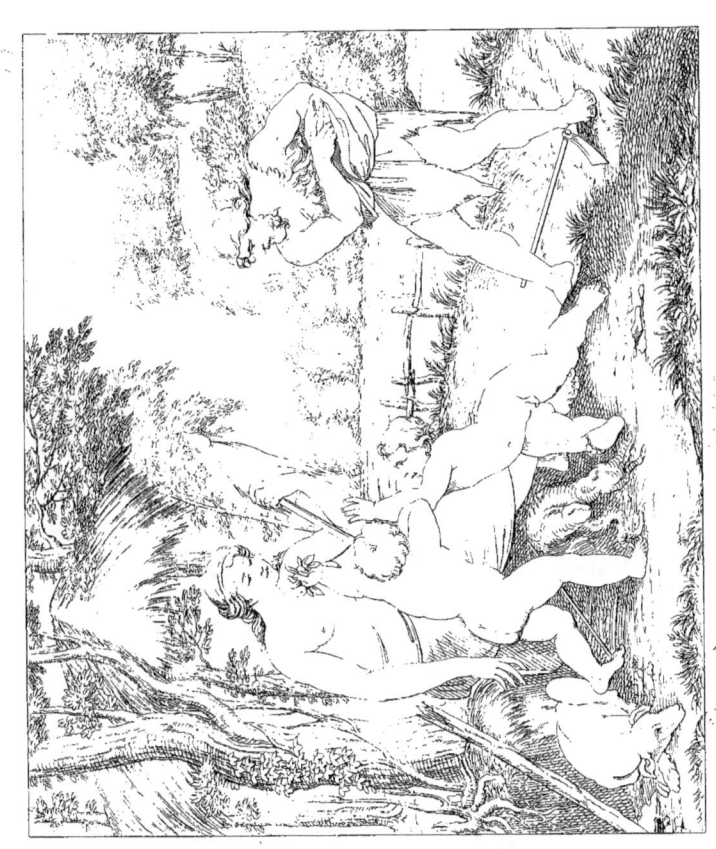

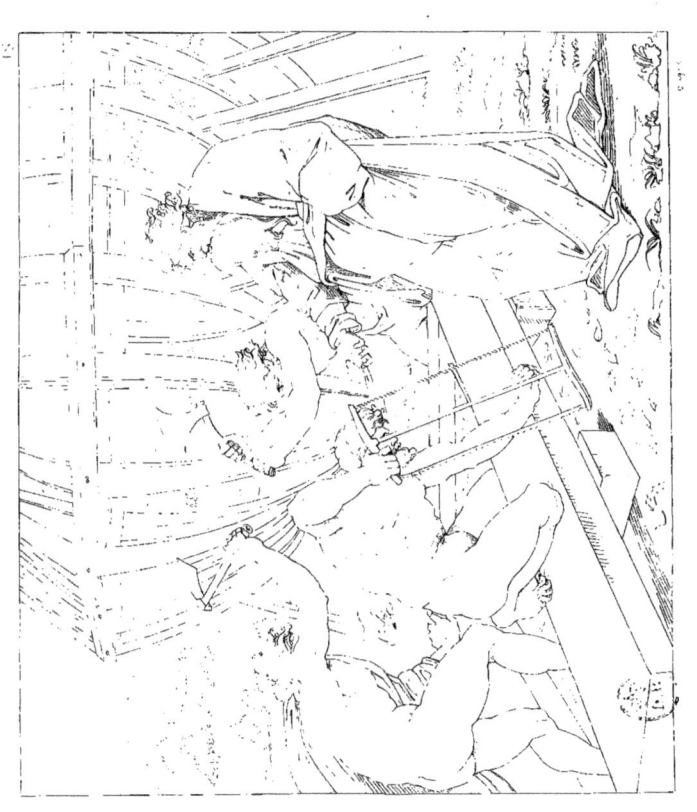

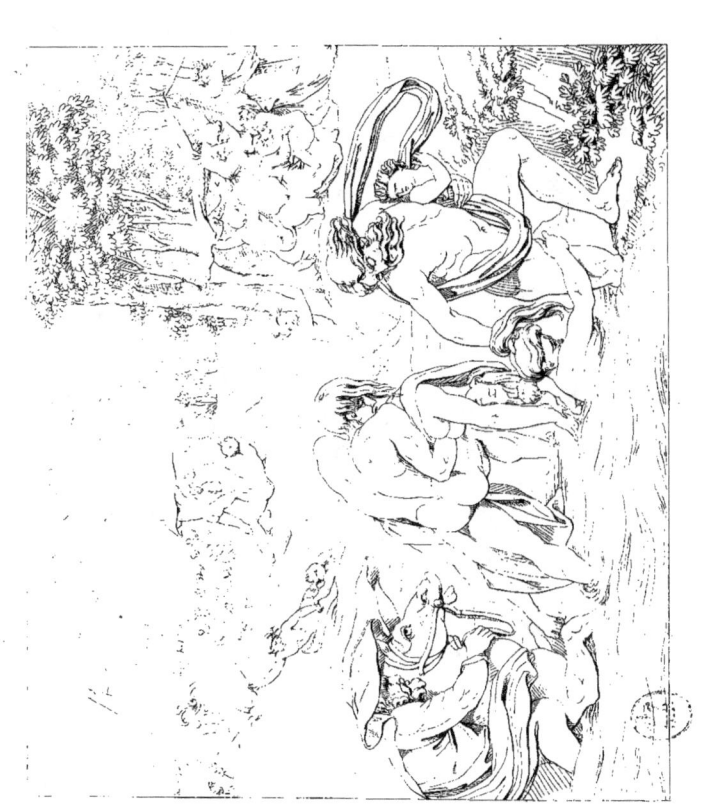

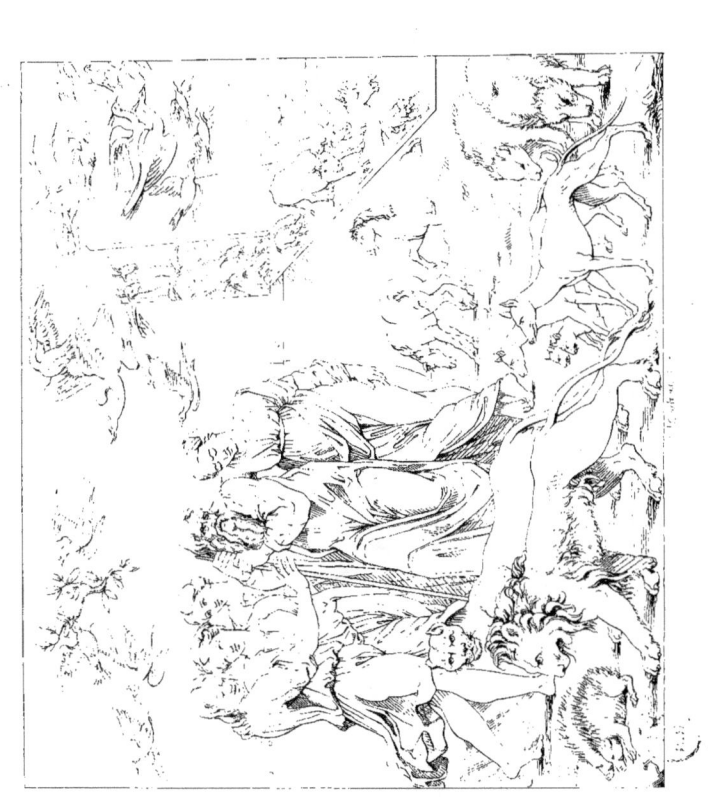

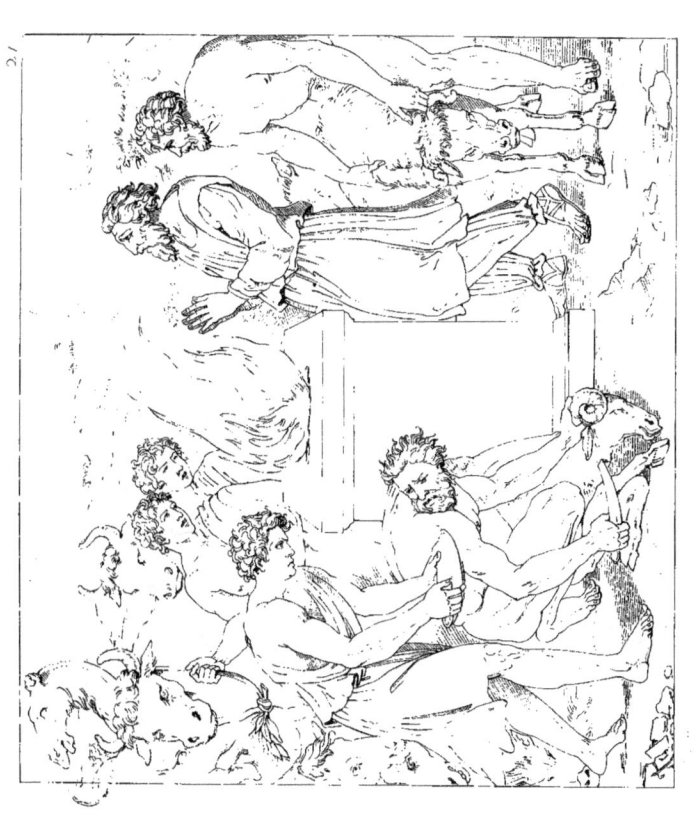

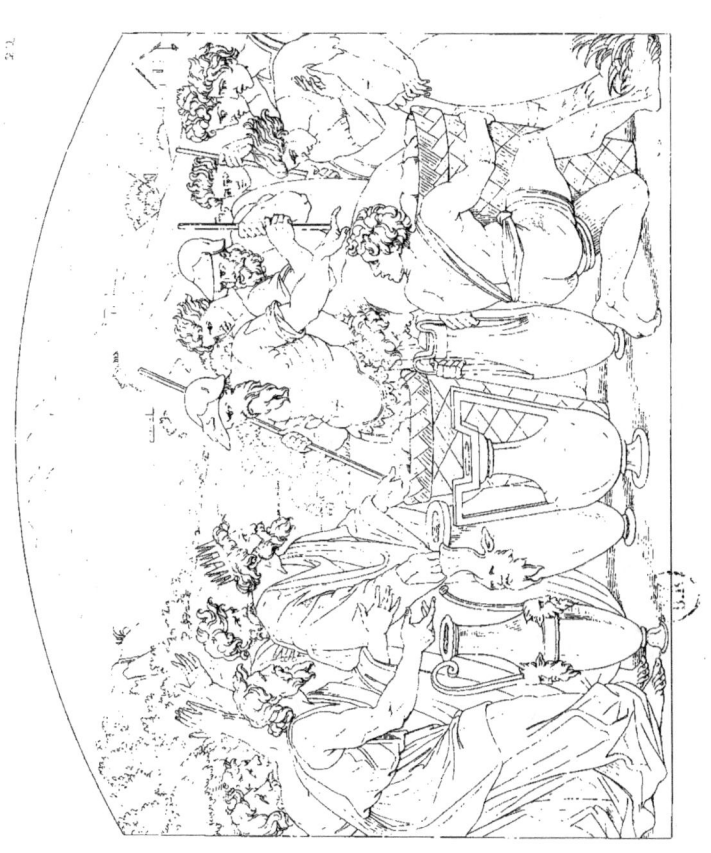

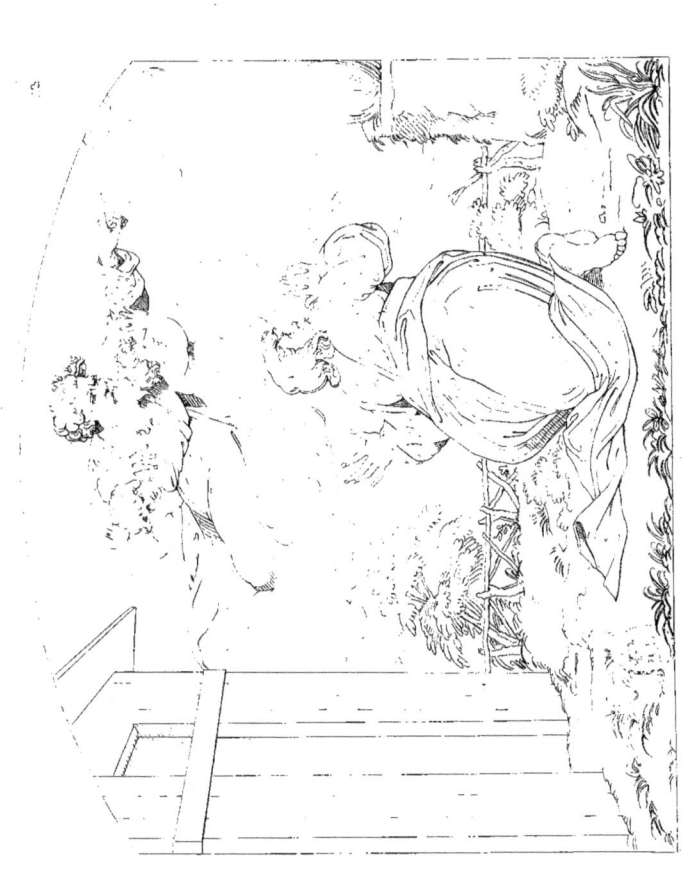

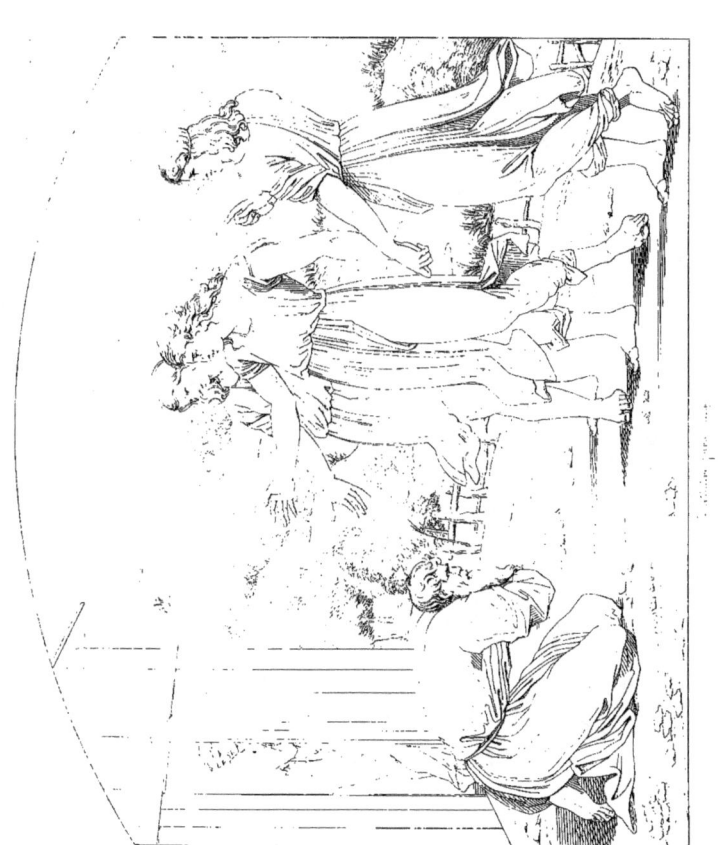

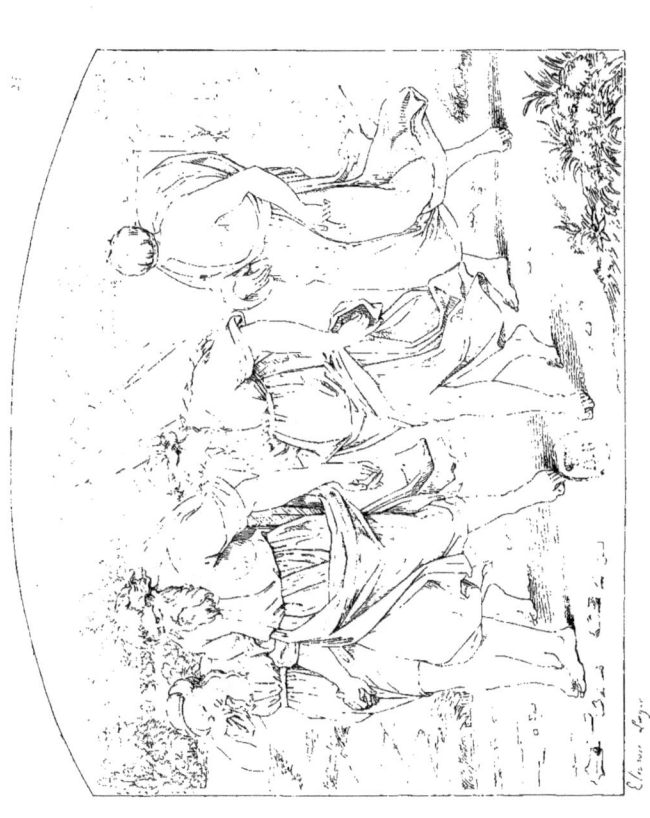

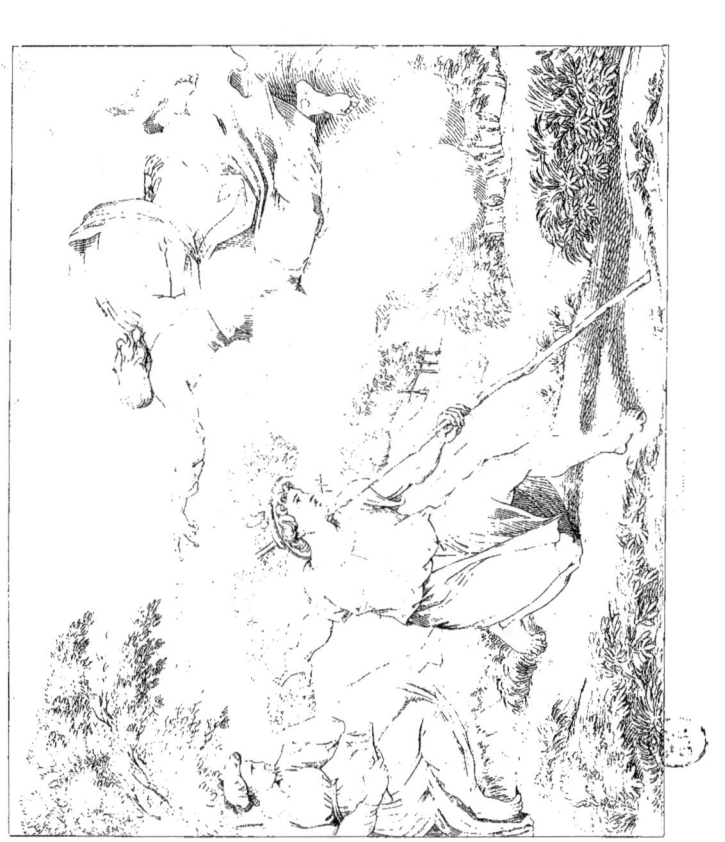

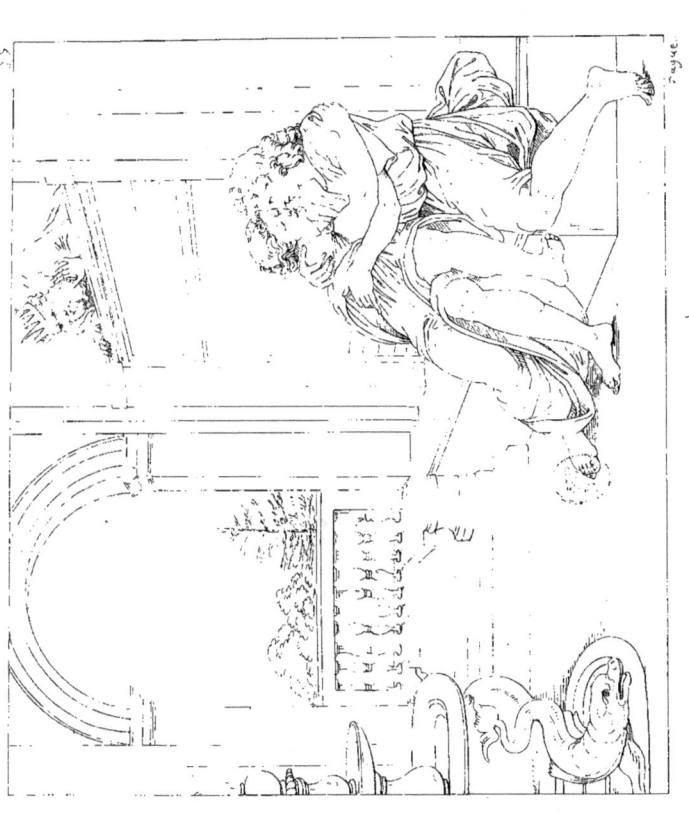

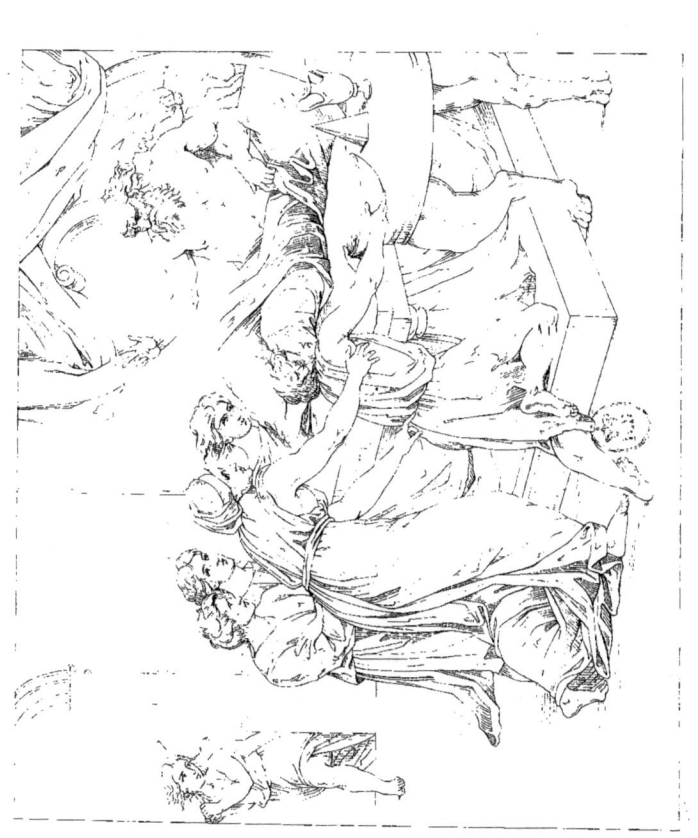

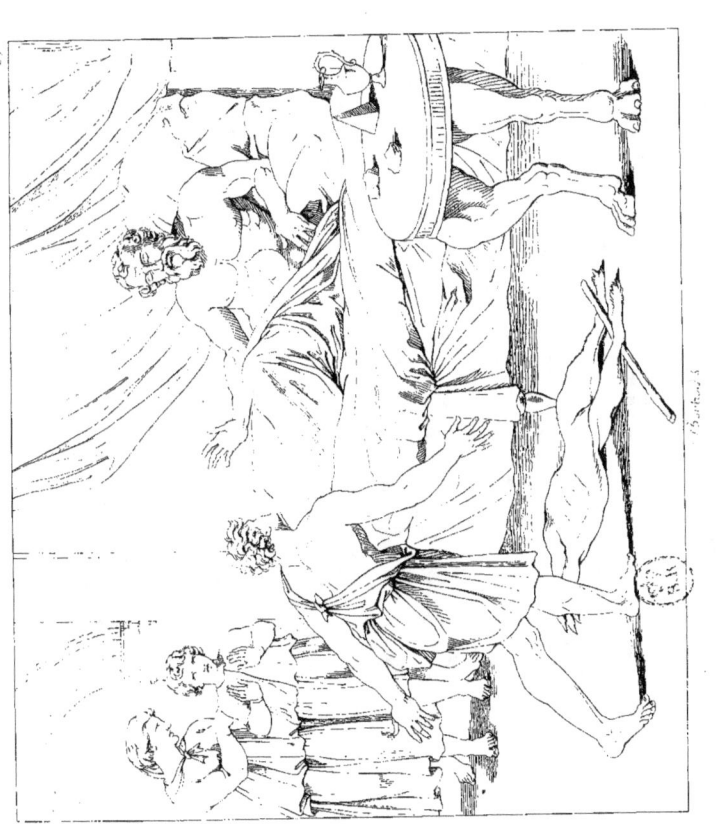

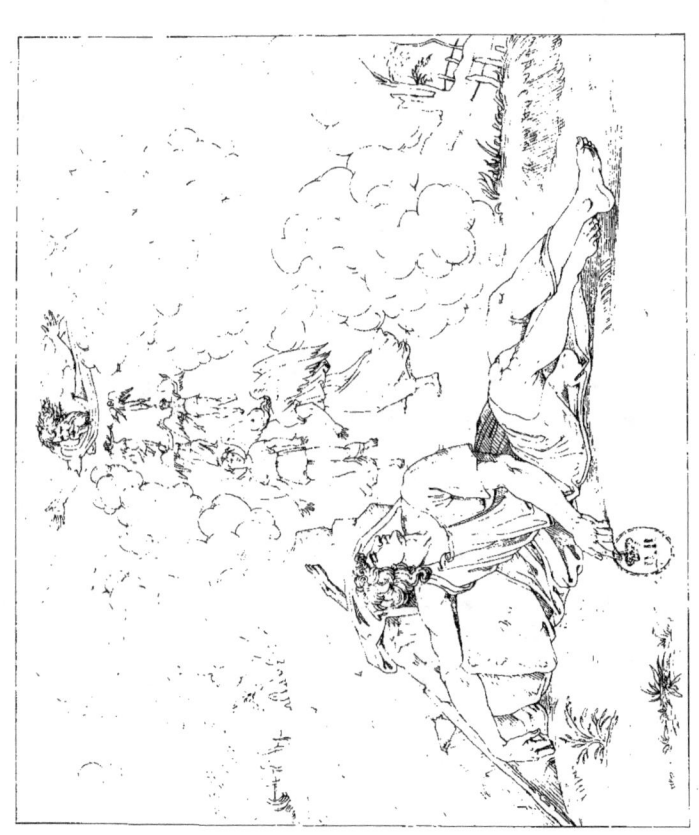

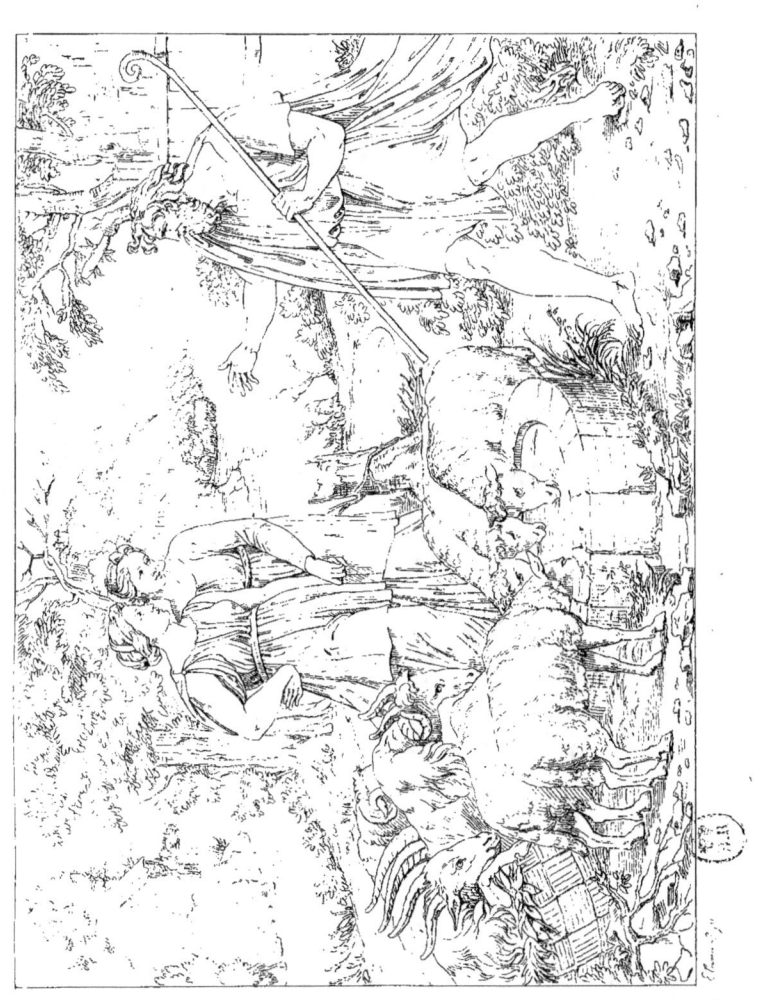

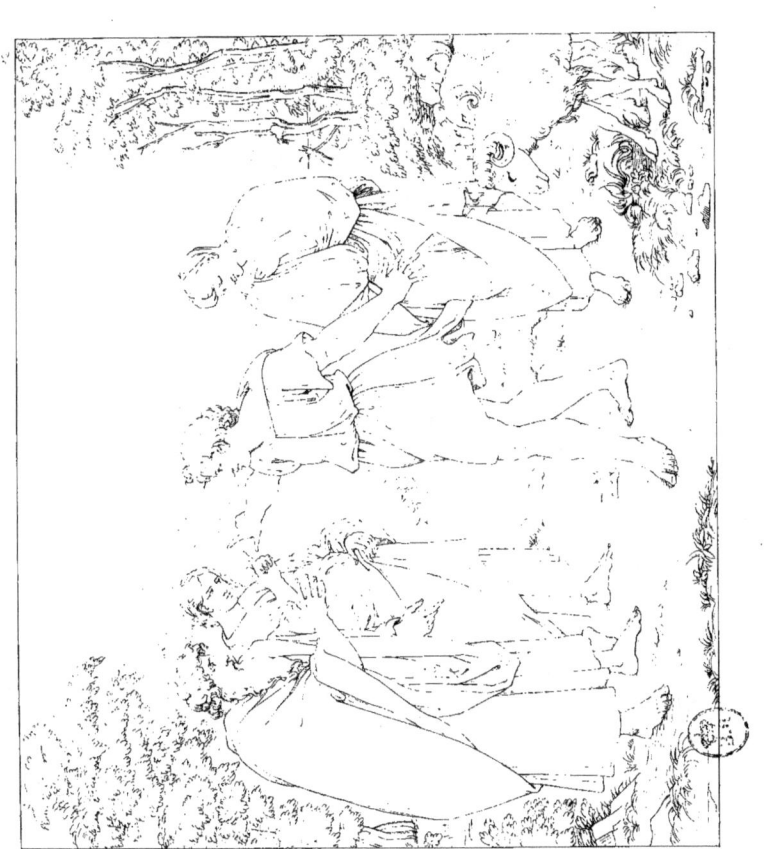

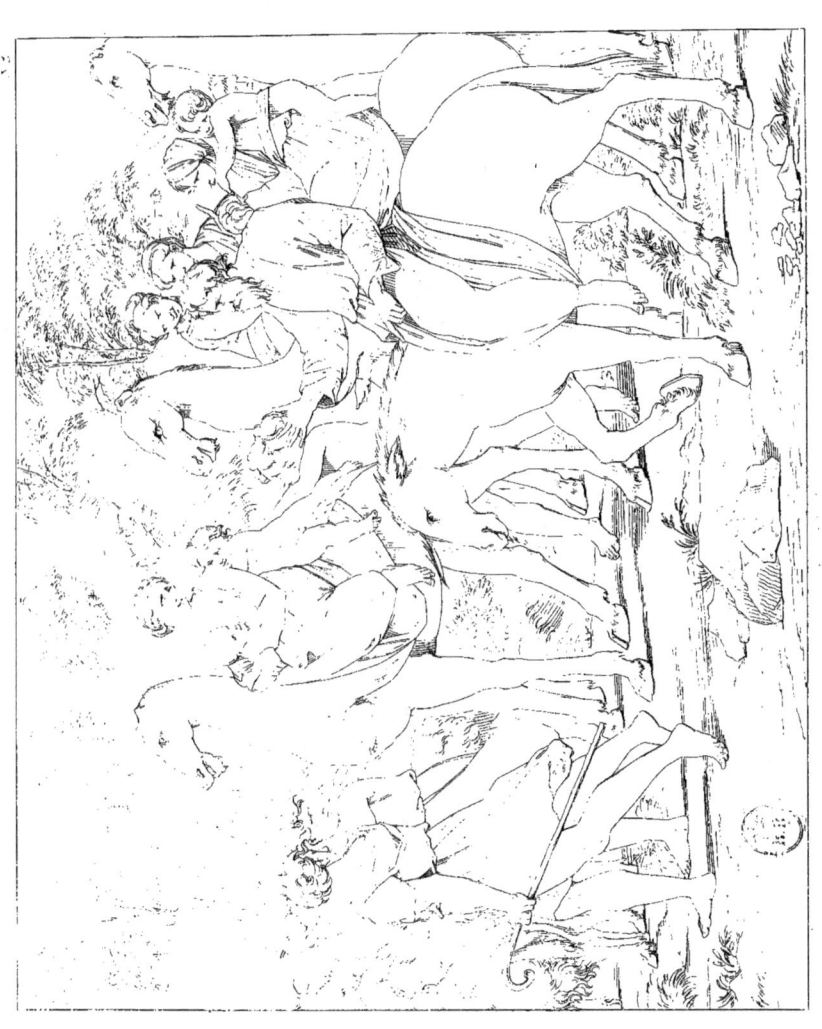

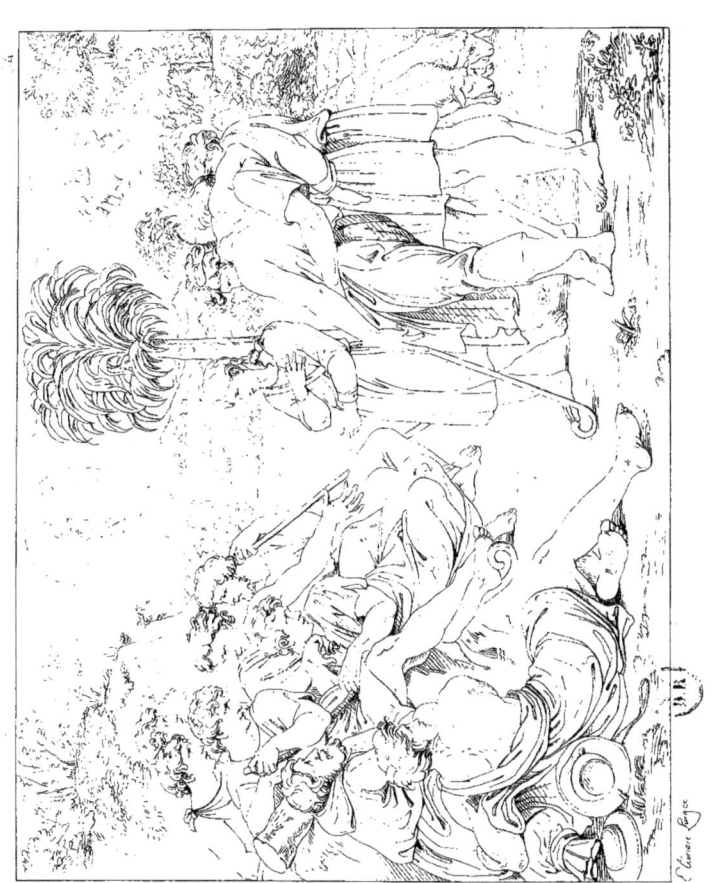

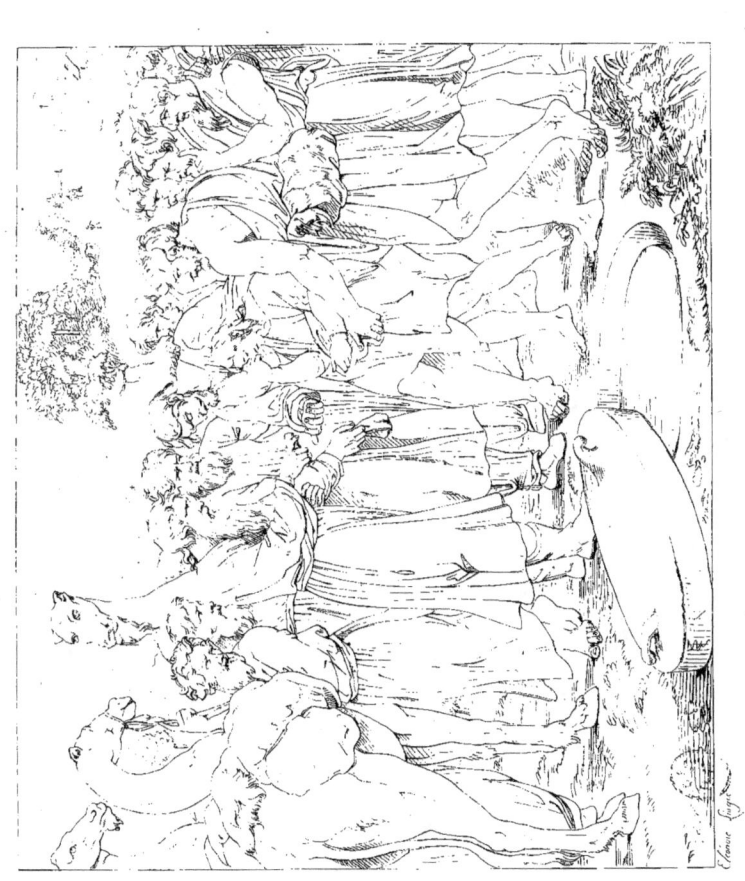

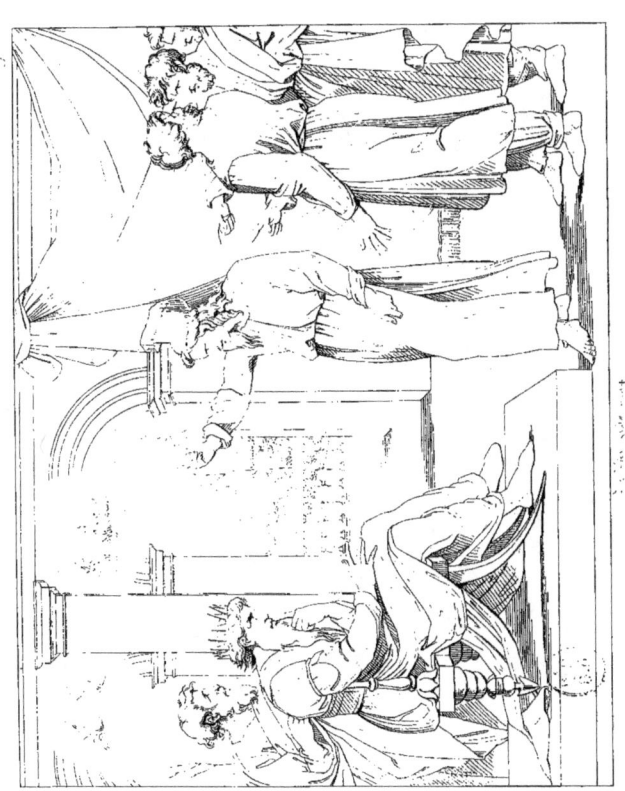

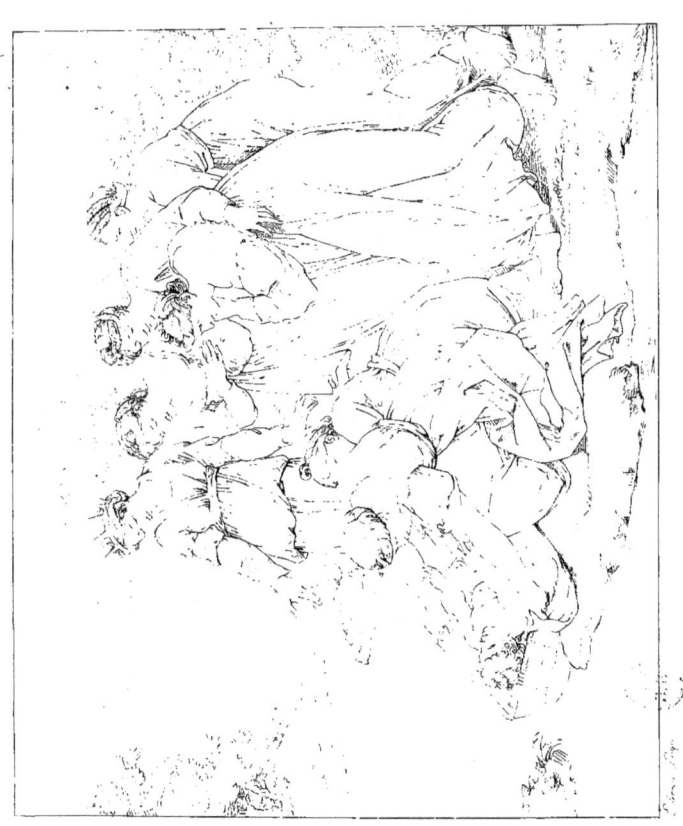

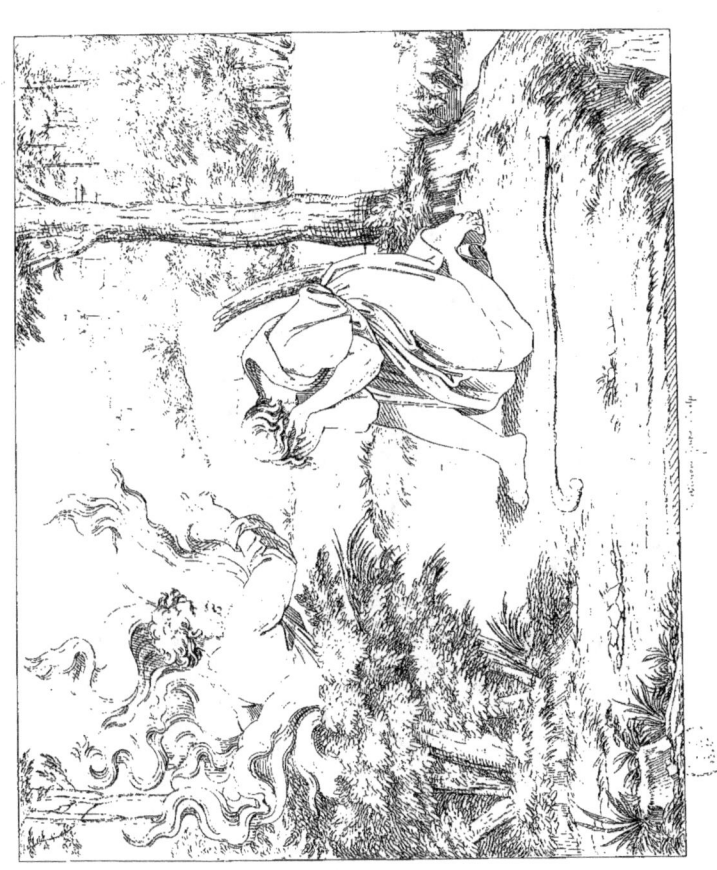

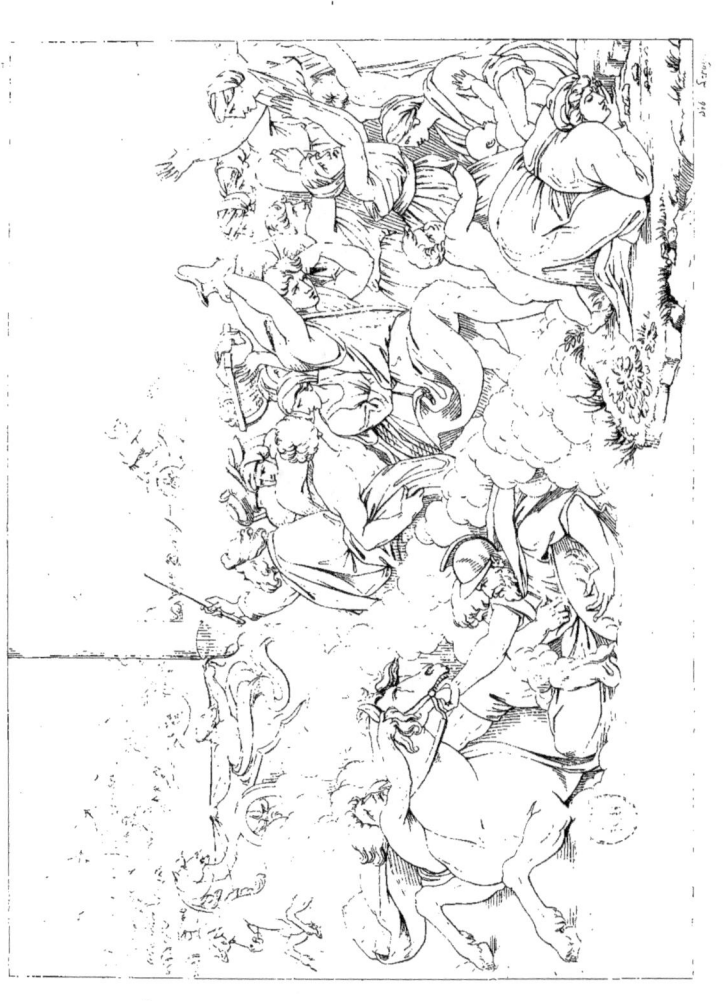

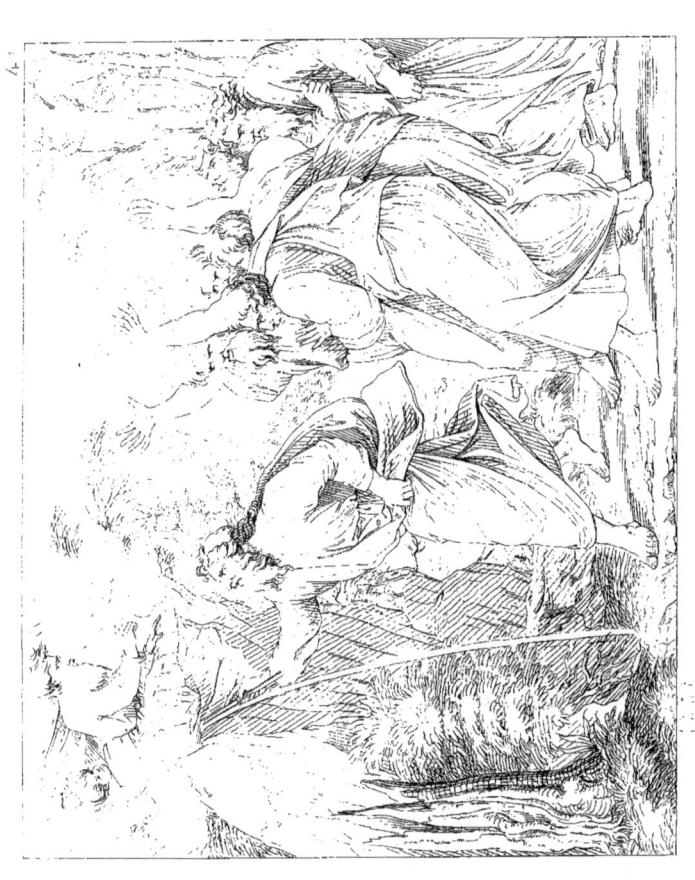

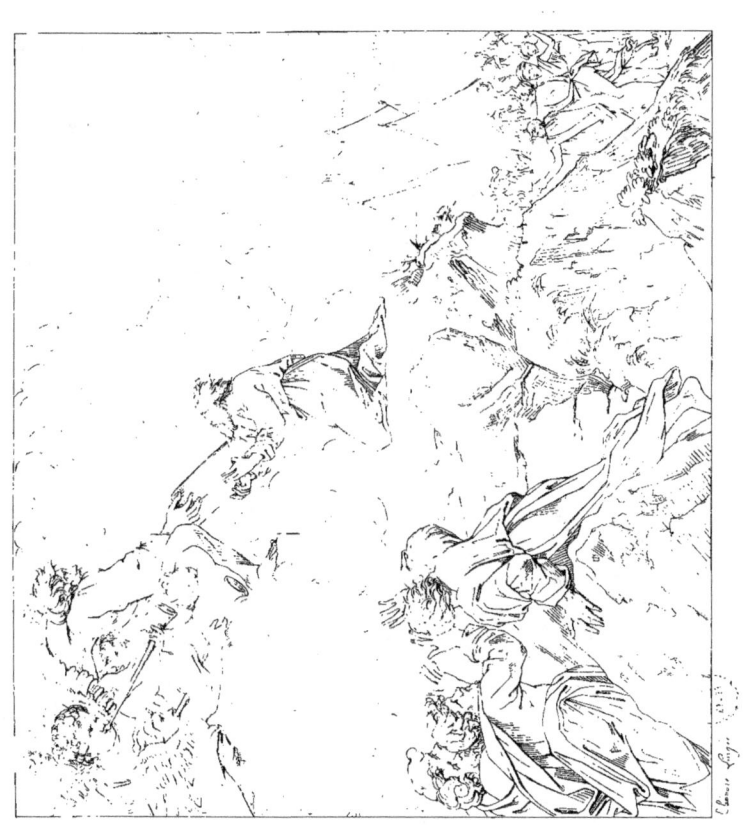

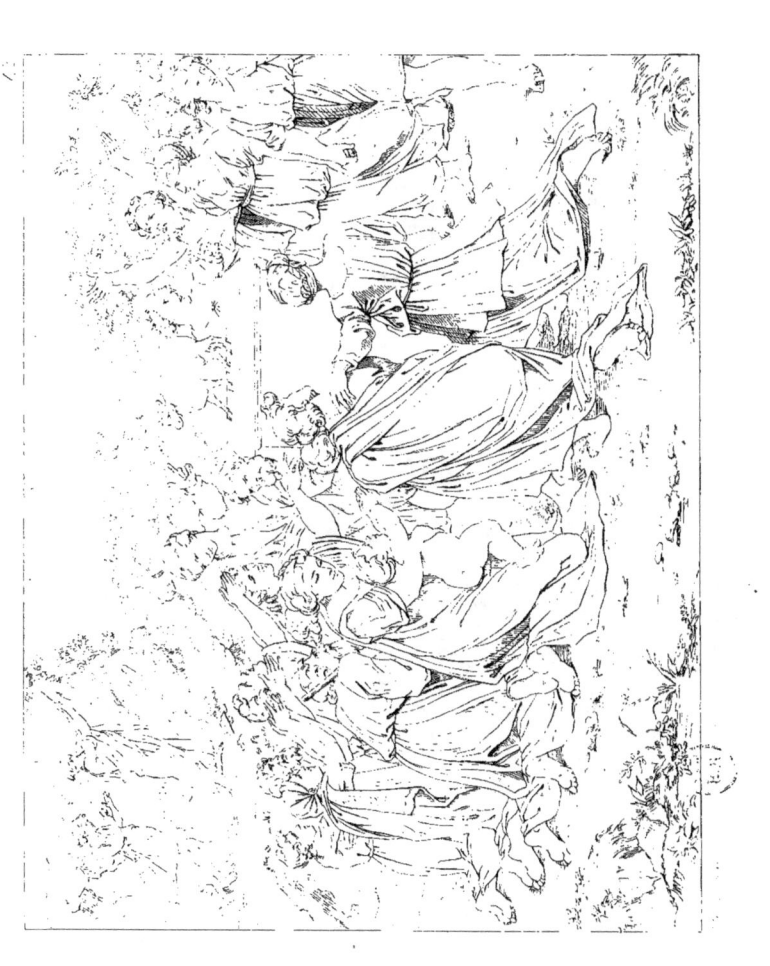

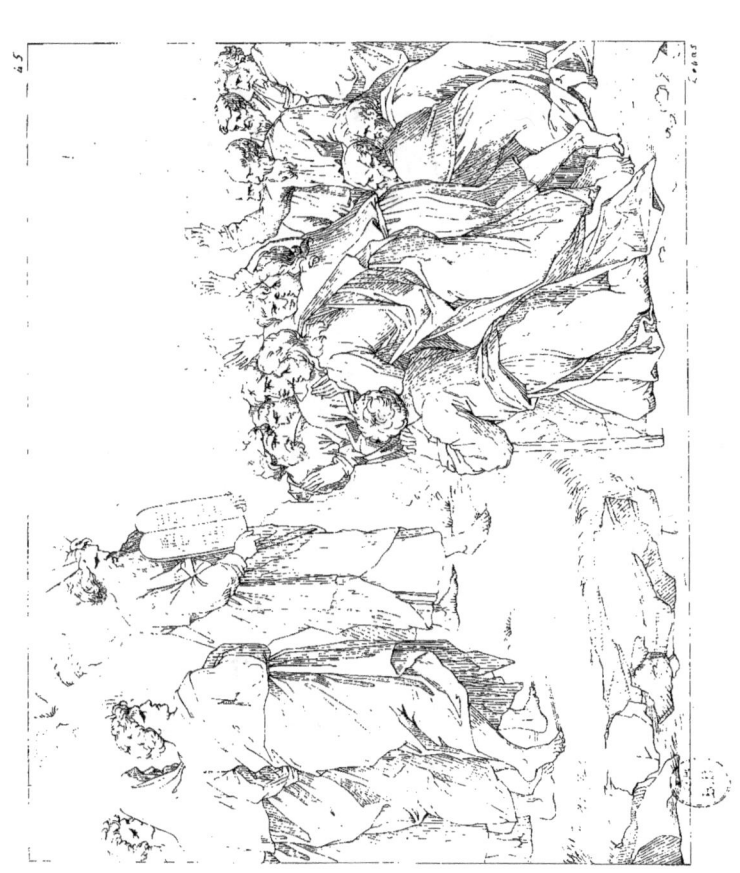

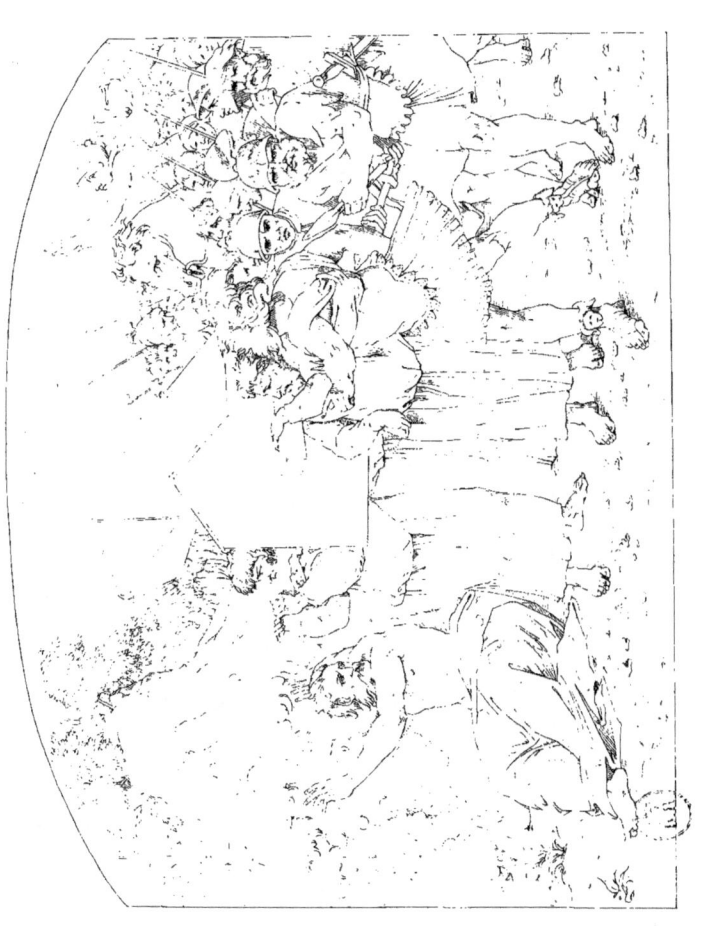

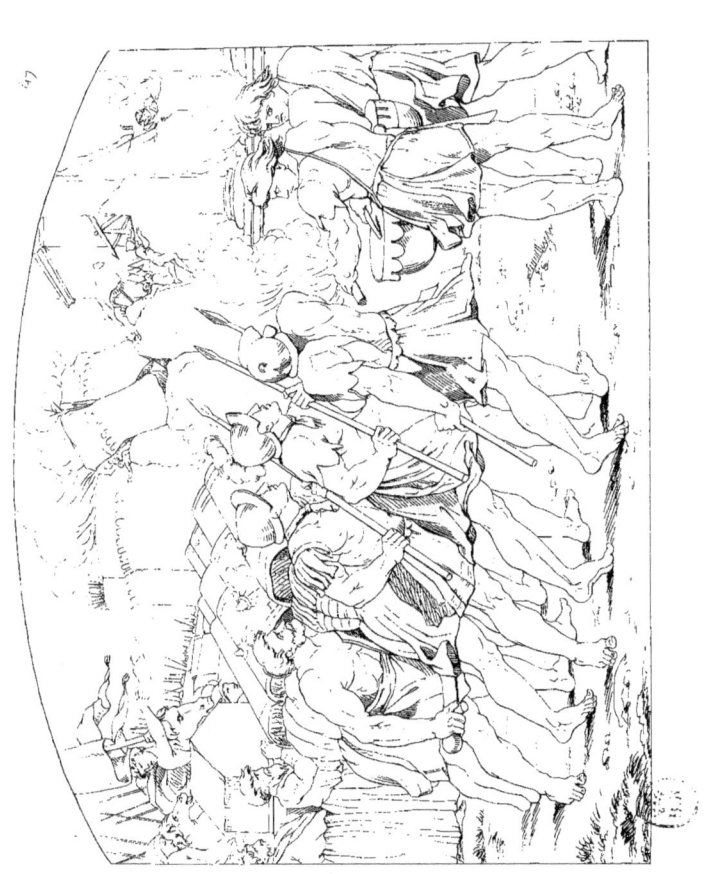

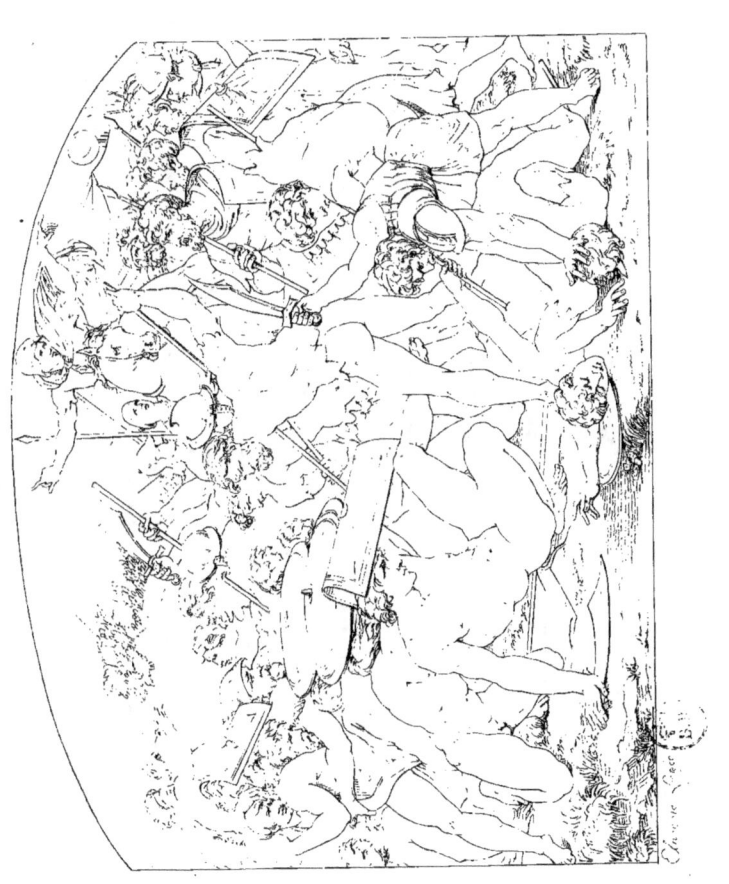

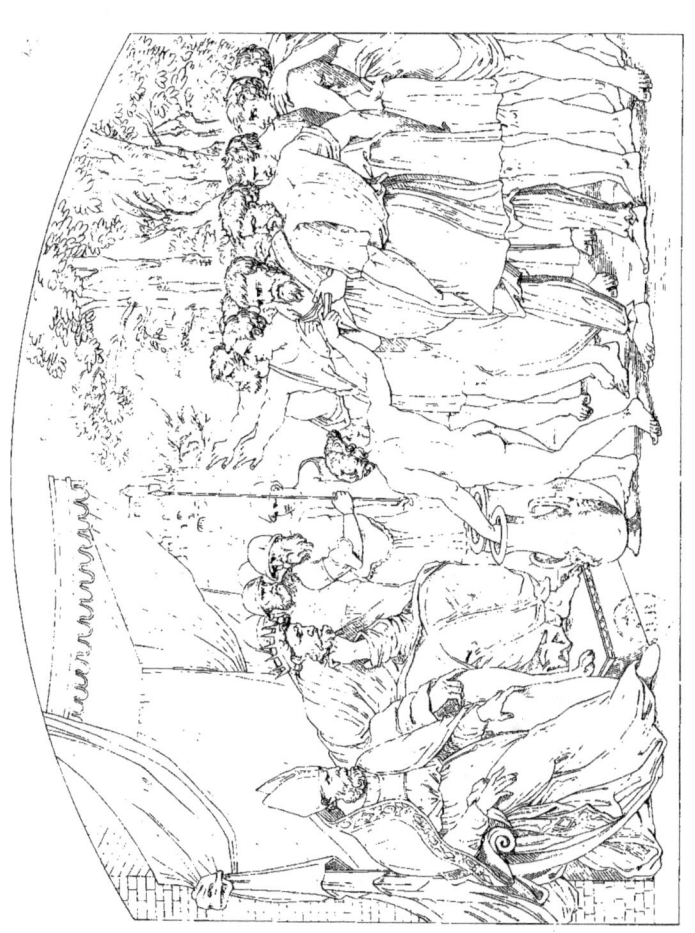

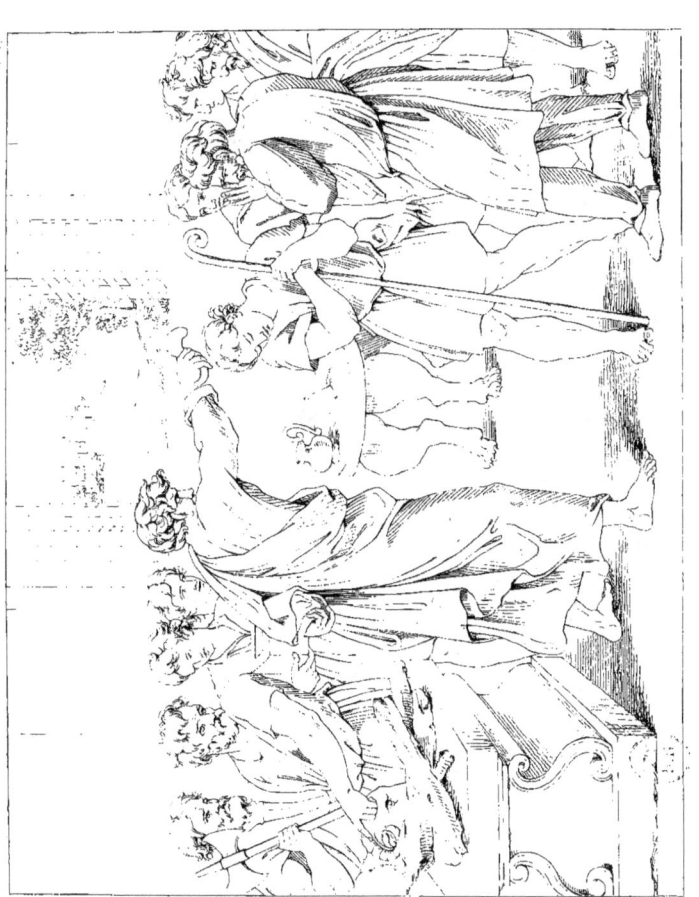

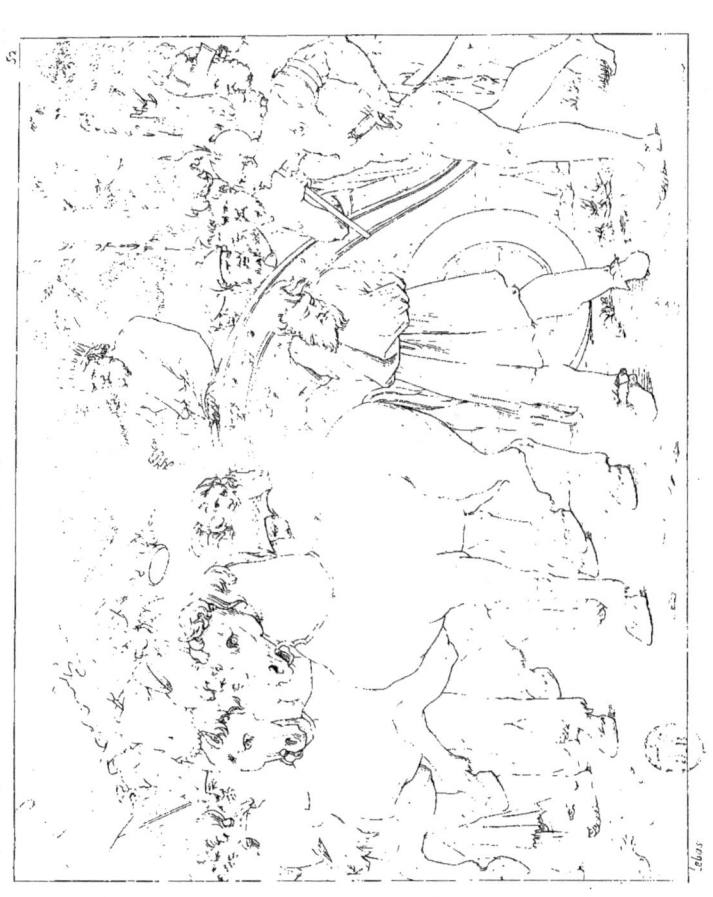

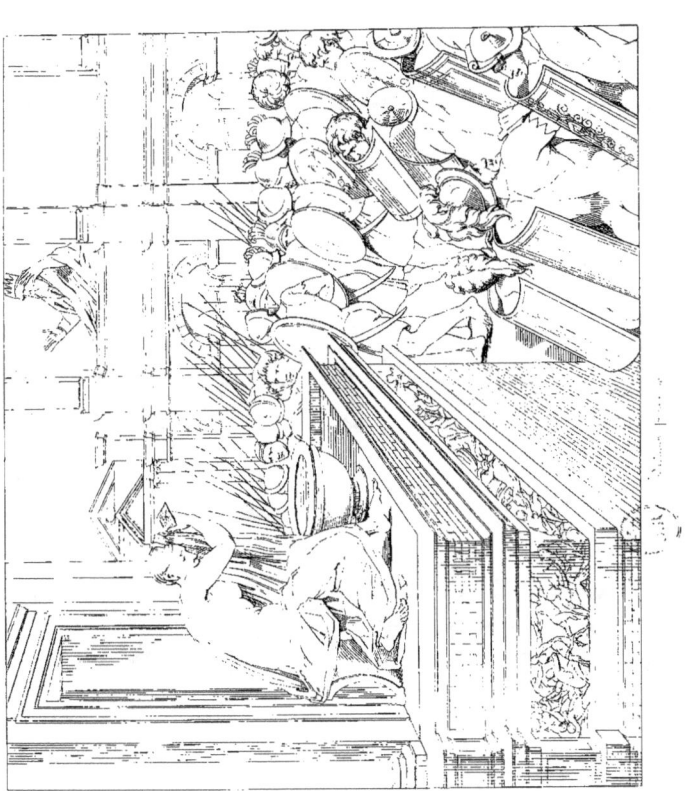

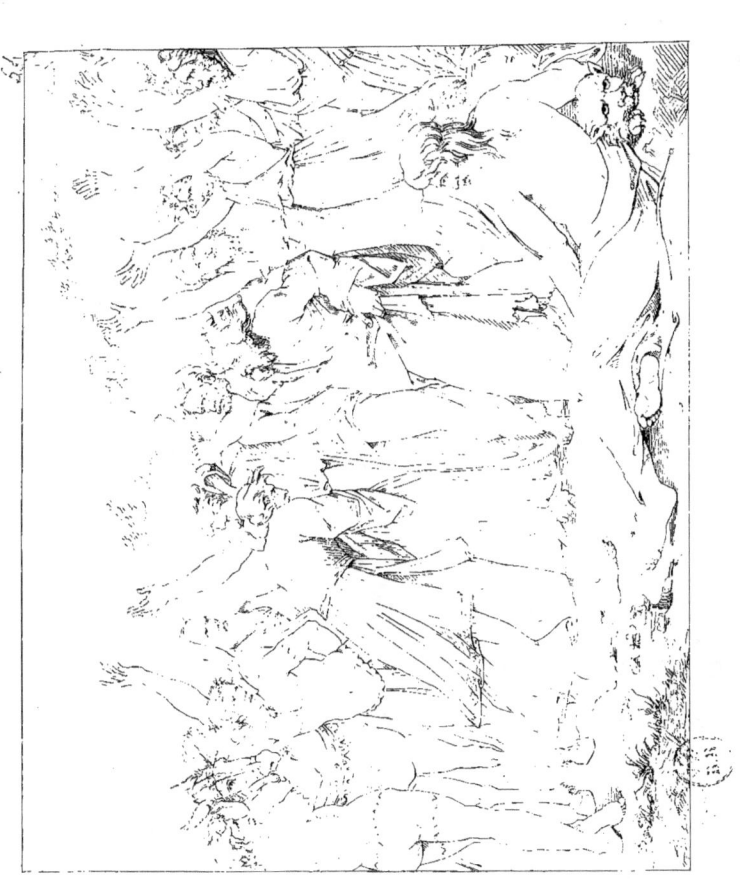

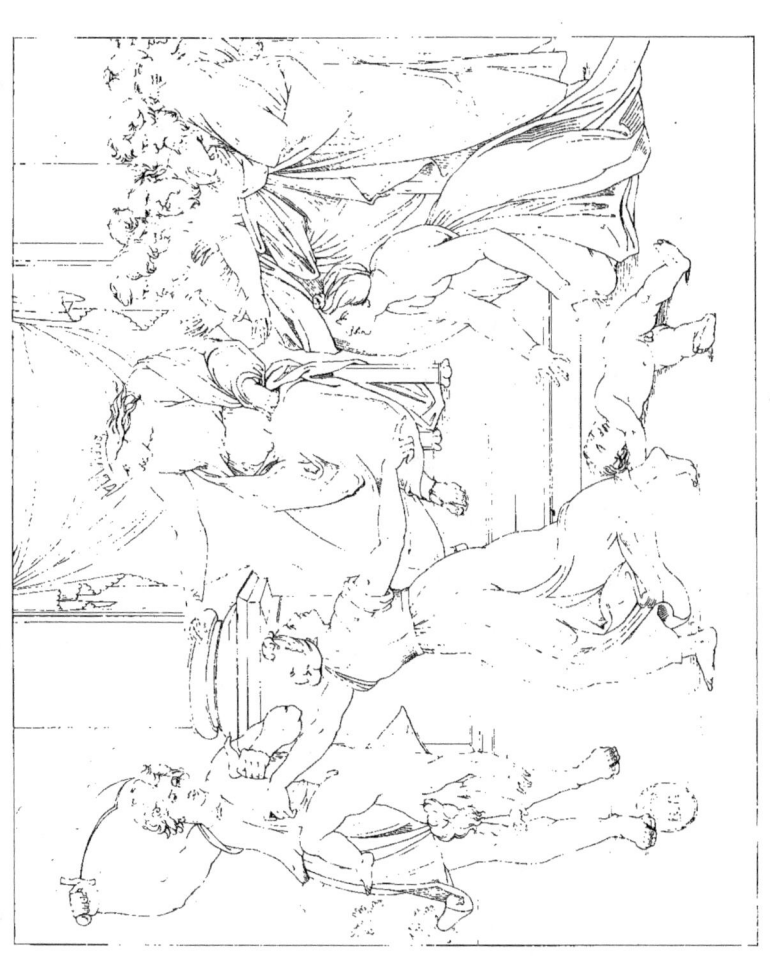

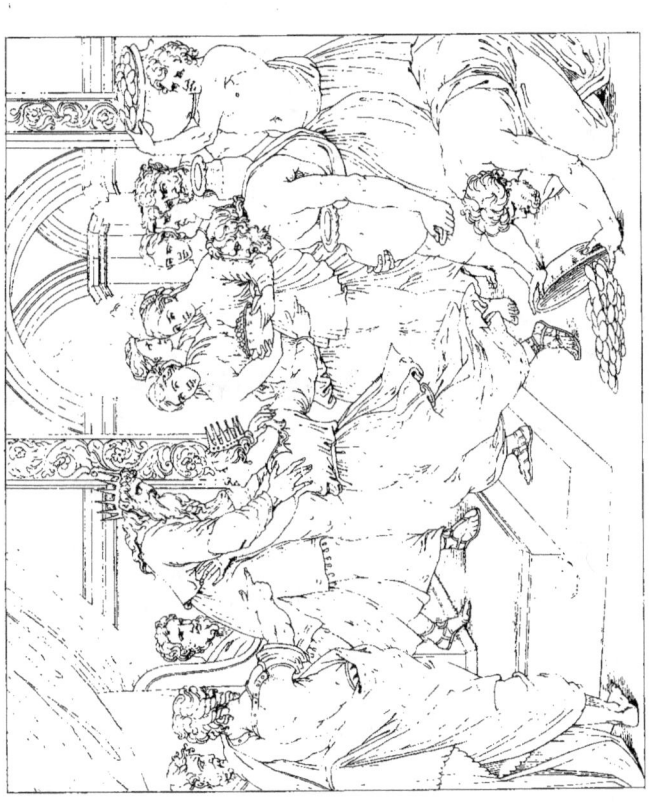

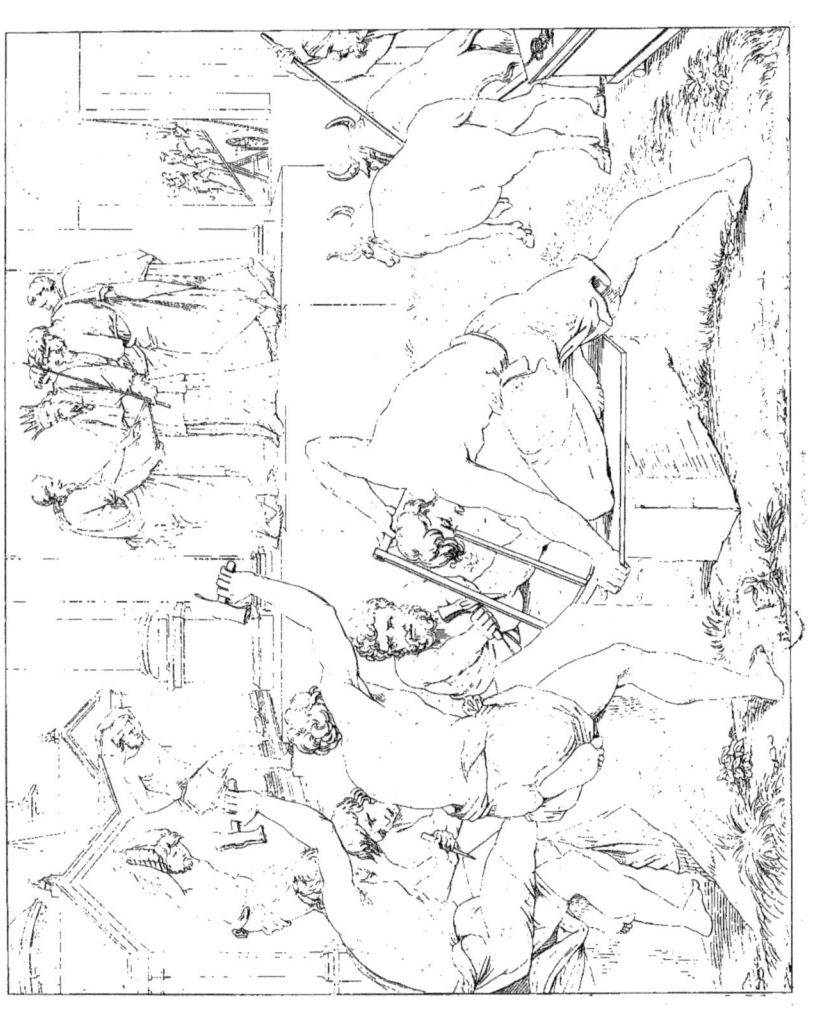

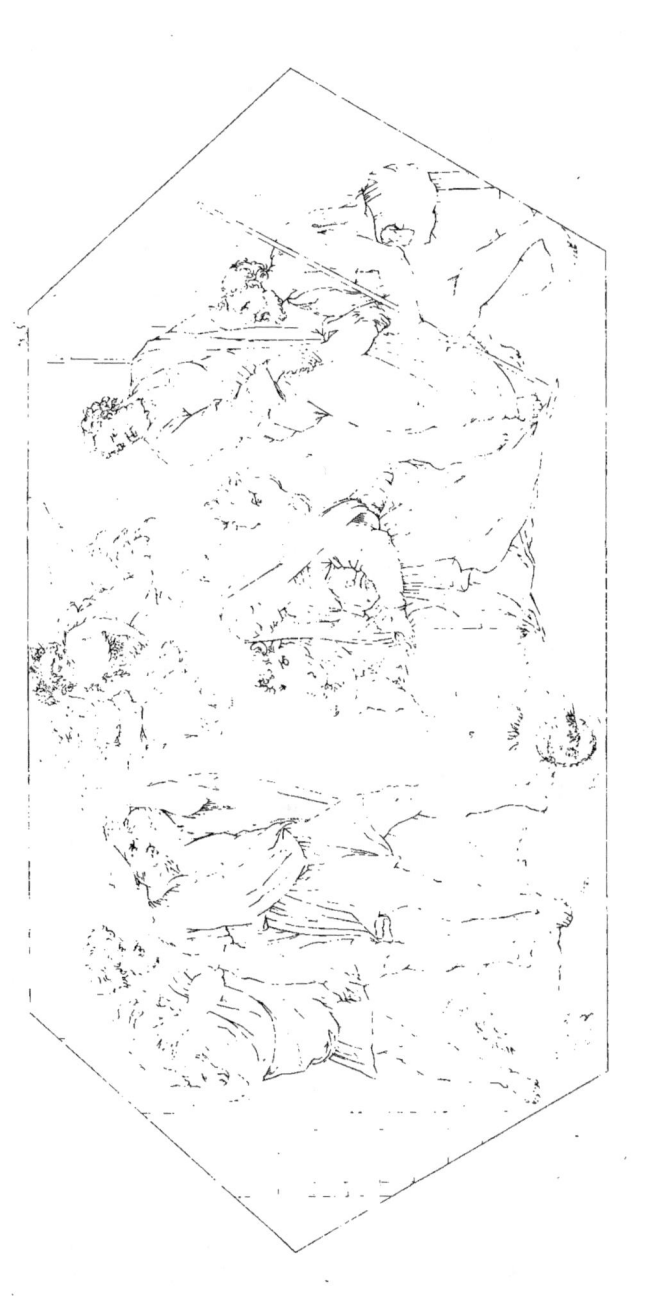

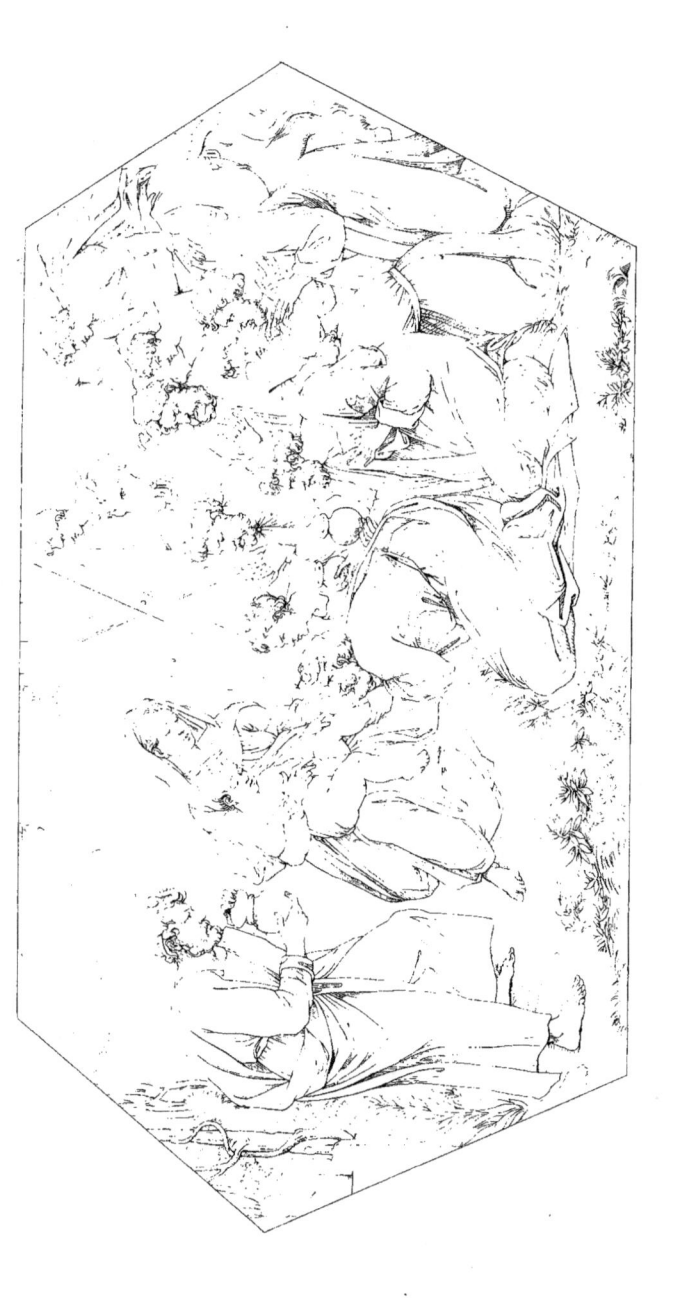

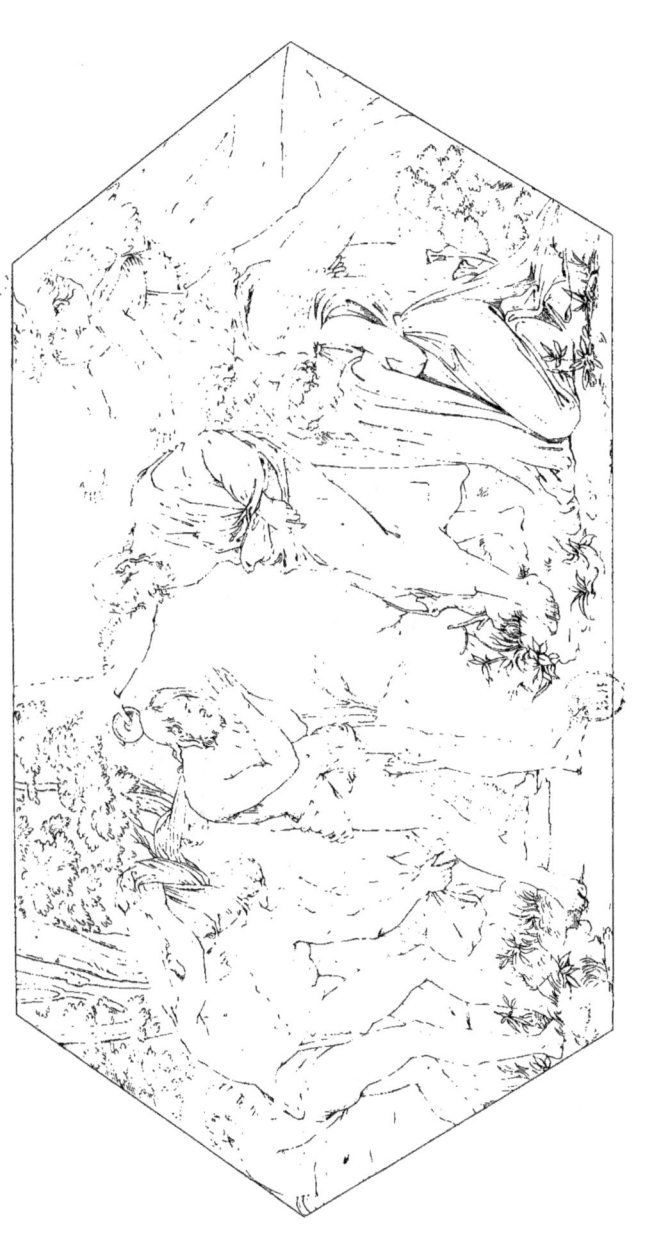

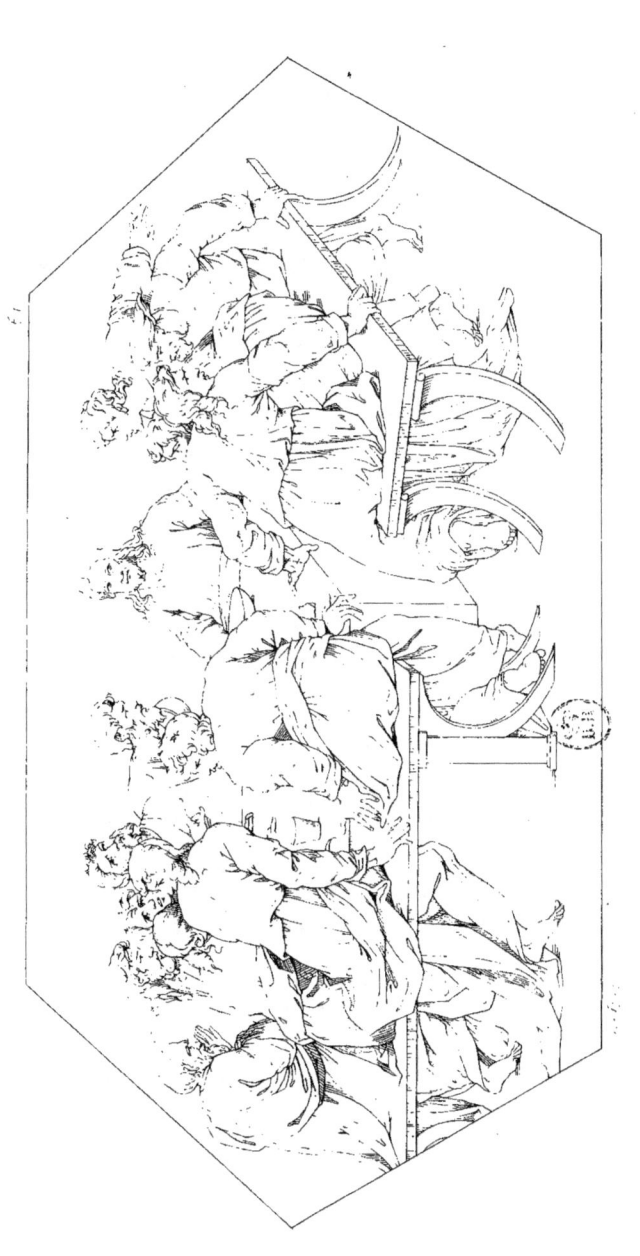

VIES ET OEUVRES

DES

PEINTRES LES PLUS CÉLÈBRES.

N.º 33.

Trente-troisième Exemplaire sur Deux cent
cinquante avant la lettre.

Audot

VIES ET OEUVRES

DES

PEINTRES LES PLUS CÉLÈBRES

DE TOUTES LES ÉCOLES;

RECUEIL CLASSIQUE,

CONTENANT

L'Œuvre complète des Peintres du premier rang, et leurs Portraits; les principales Productions des Artistes de 2e et 3e classes; un Abrégé de la Vie des Peintres Grecs, et un choix des plus belles Peintures antiques;

RÉDUIT ET GRAVÉ AU TRAIT,

D'après les Estampes de la Bibliothèque nationale et des plus riches Collections particulières;

Publié par C. P. LANDON, Peintre, ancien Pensionnaire du Gouvernement à l'Ecole Française des Beaux-Arts à Rome, Membre de plusieurs Sociétés Littéraires, Éditeur des Annales du Musée.

A PARIS,

Chez L'Auteur, Quai Bonaparte, N° 23.

IMPRIMERIE DE CHAIGNIEAU AÎNÉ.
AN XIV. — 1805.

OEUVRE

DE RAPHAËL.

AVIS

DE L'ÉDITEUR.

Ce second volume de l'Œuvre de Raphaël contient deux Planches quadruples, la 62ᵉ et la 63ᵉ; et quatre doubles, numérotées 64, 65, 66, et 67.

Je crois devoir rappeler à MM. les Souscripteurs qui n'auraient pas eu connaissance du Prospectus de cet Ouvrage, ou qui l'auraient oublié, quelles Planches sont considérées comme doubles dans ce Recueil. Il avait été annoncé de format *in*-4° ordinaire, sur papier carré; et les Planches qui auraient excédé ce format eussent été imprimées sur demi-feuille, et pliées dans le volume. Mais depuis, ayant pensé que ce pli souvent répété produirait un effet désagréable, je me décidai, sans demander aucune augmentation de prix, à faire imprimer l'Ouvrage dans un plus grand format (*in*-4°, papier grand raisin), de manière que les plus grandes Planches (les quadruples exceptées, qui seront en très-petit nombre), puissent entrer dans le volume sans être pliées. MM. les Souscripteurs trouvent dans ce

AVIS DE L'ÉDITEUR.

nouvel arrangement un avantage réel : le papier est plus fort, la marge plus étendue.

Ceux qui voudraient par la suite réunir les différentes livraisons de l'Œuvre d'un Maître, pour n'en former qu'un ou deux volumes, sont prévenus que les Tables se suivent et n'ont qu'une seule pagination. Mais alors il faudra supprimer les *Avis de l'Editeur* qui sont en tête de chaque livraison.

SUITE

DE

L'ŒUVRE DE RAPHAËL.

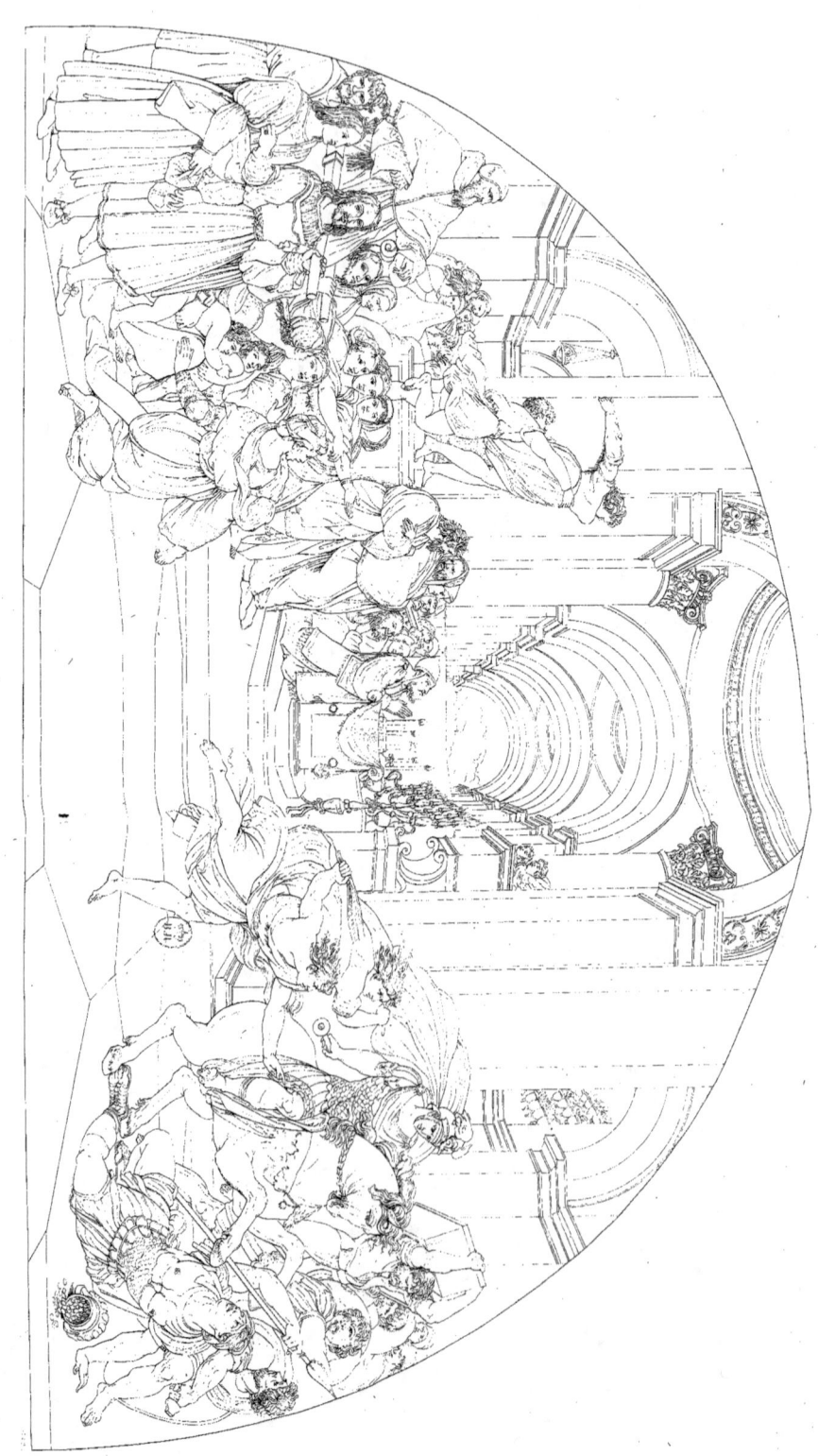

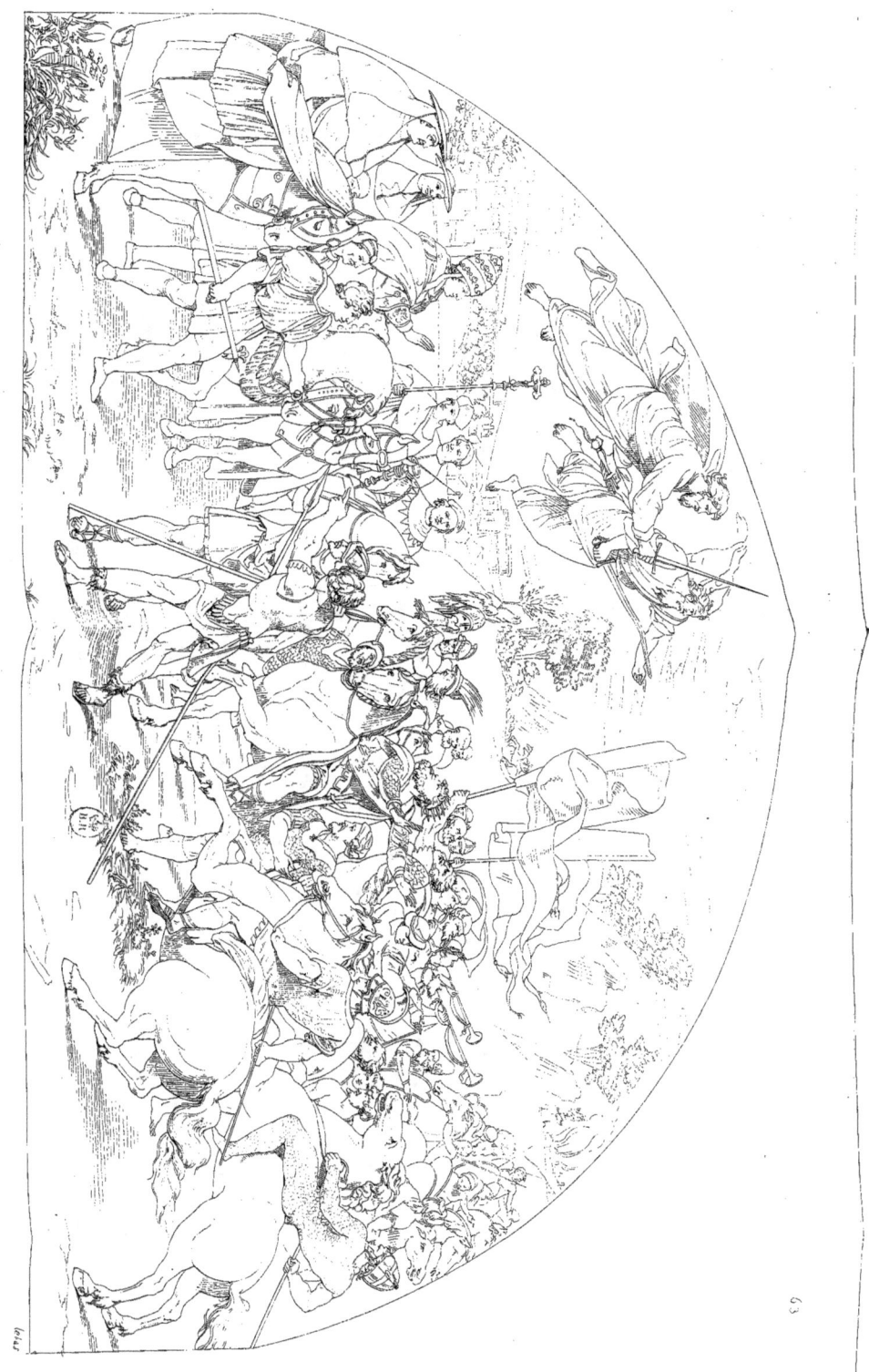

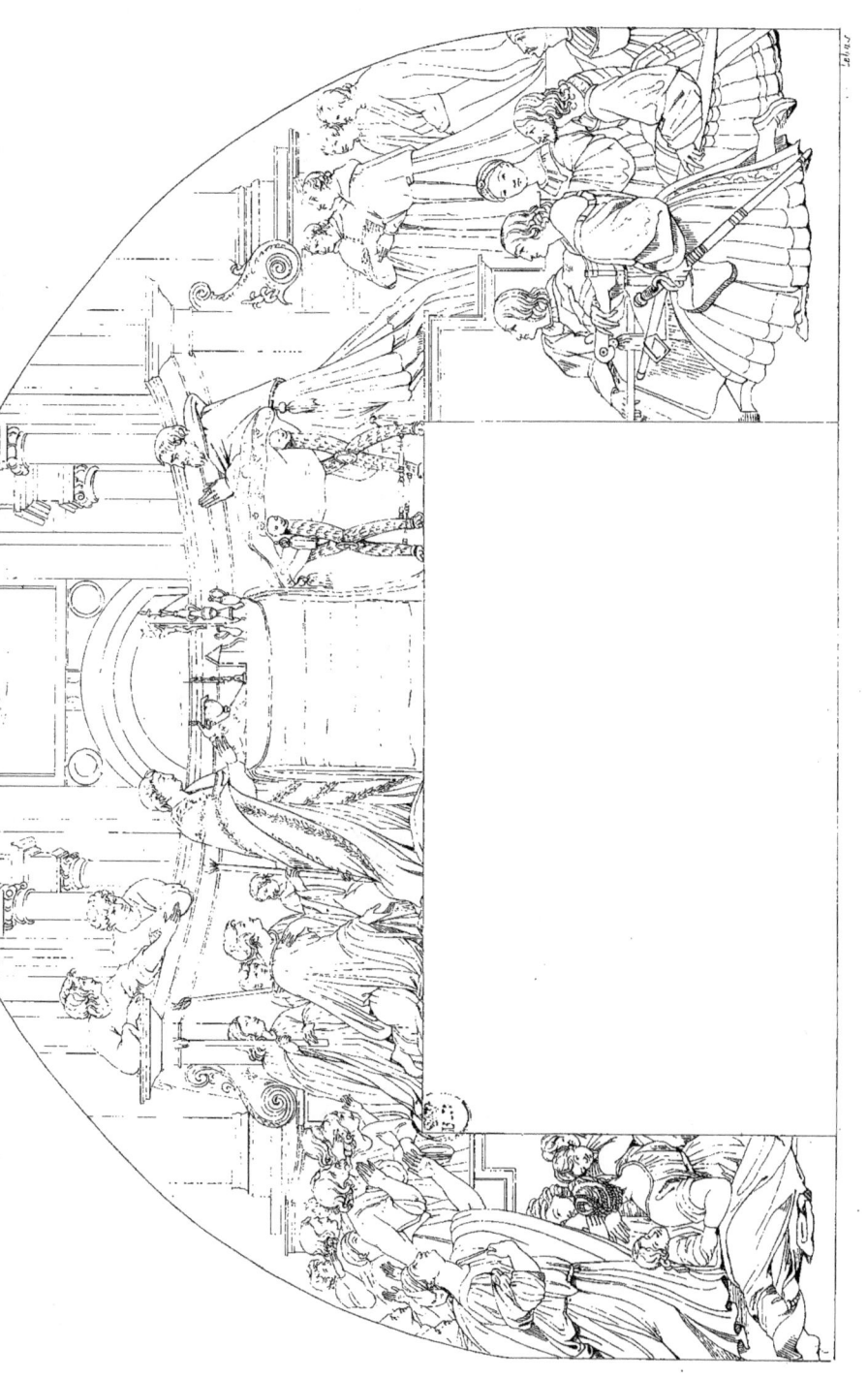

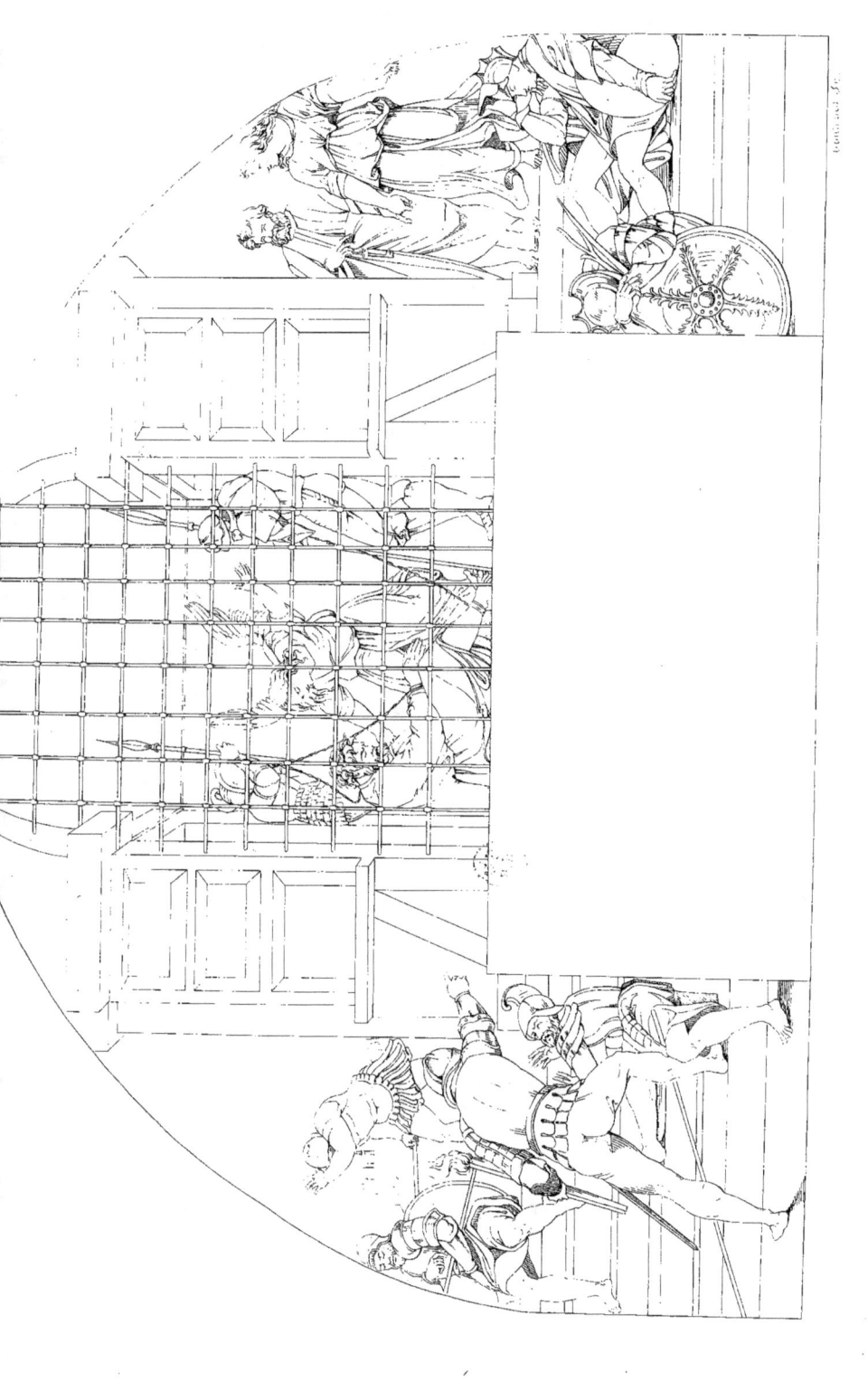

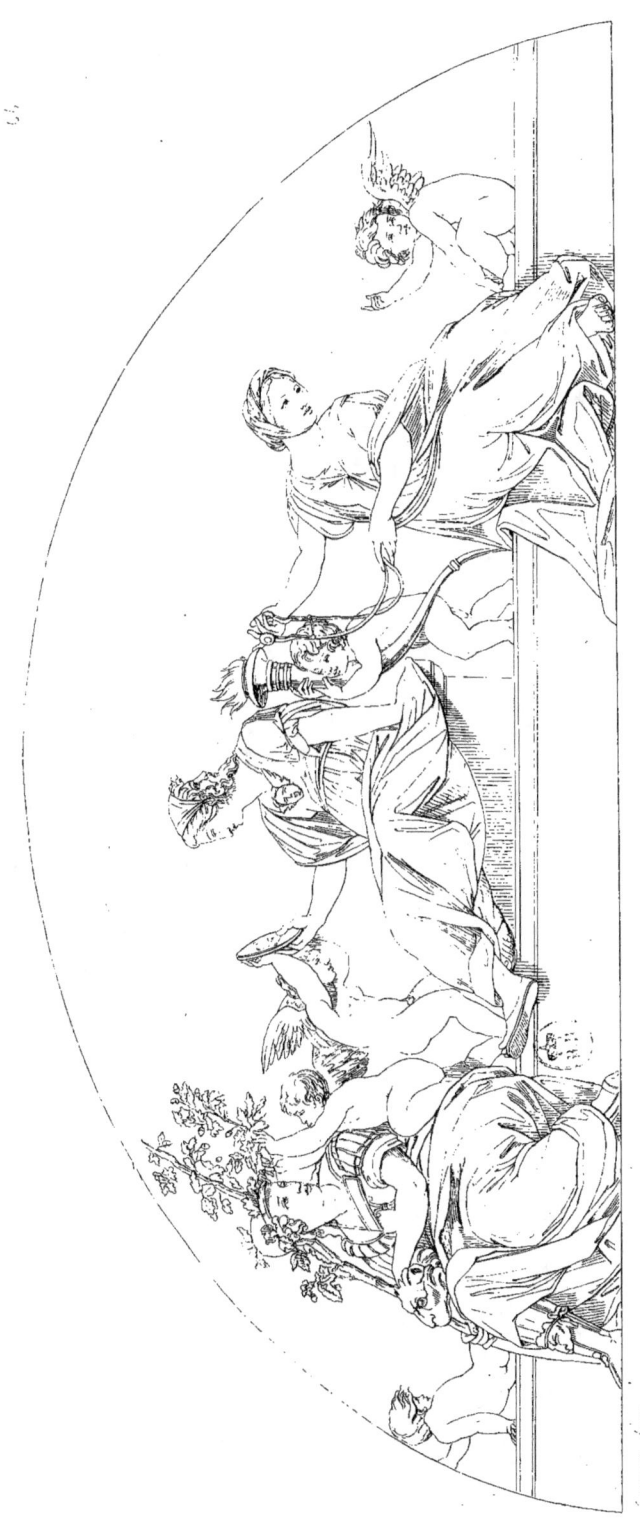

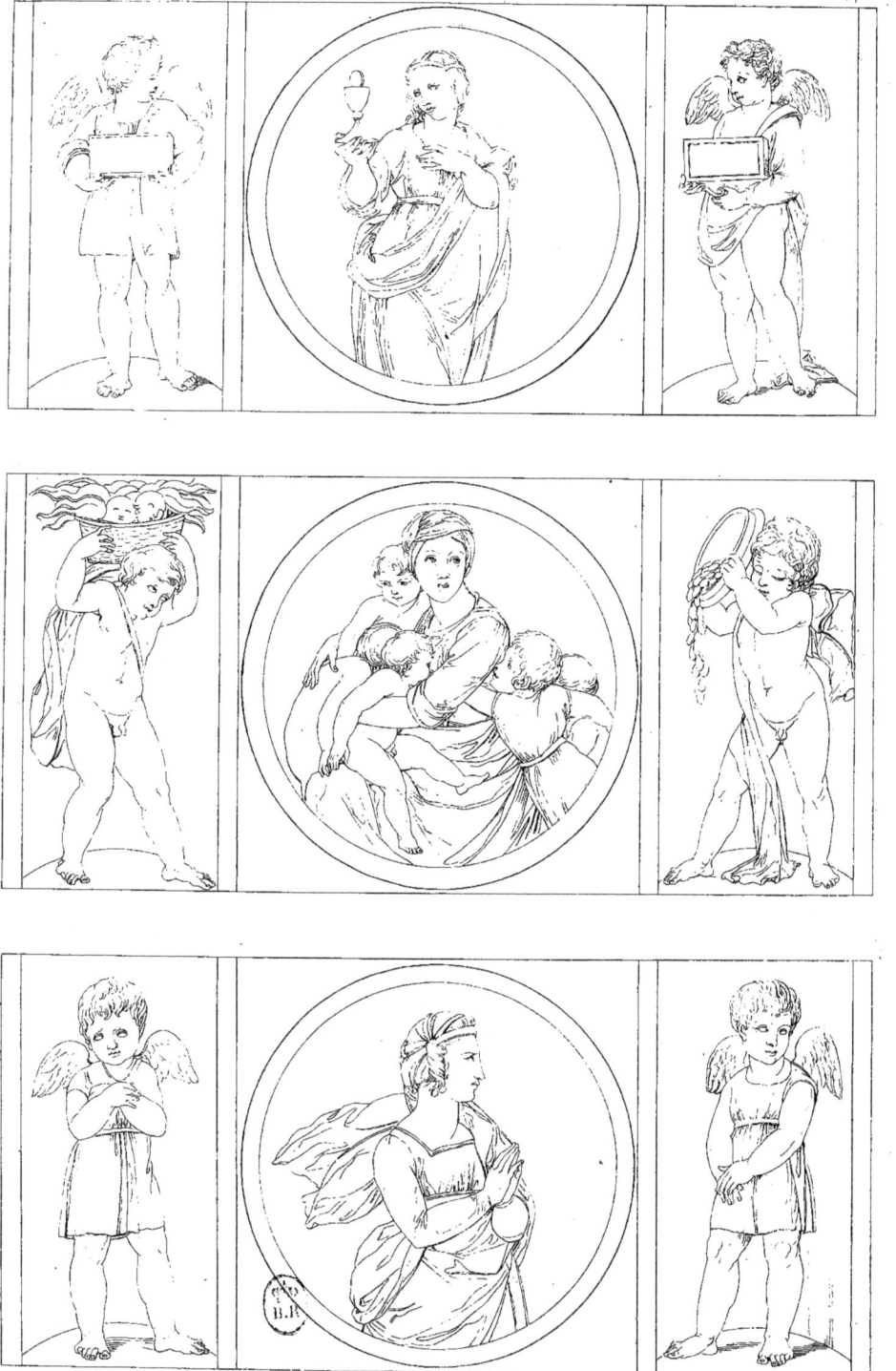

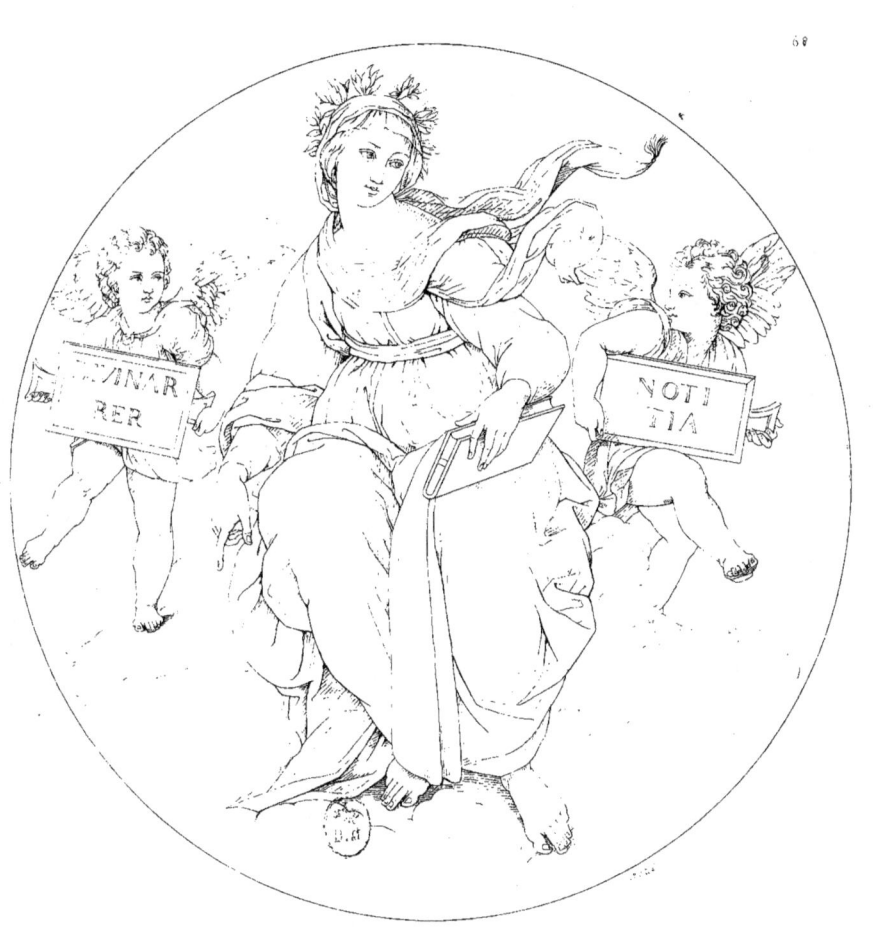

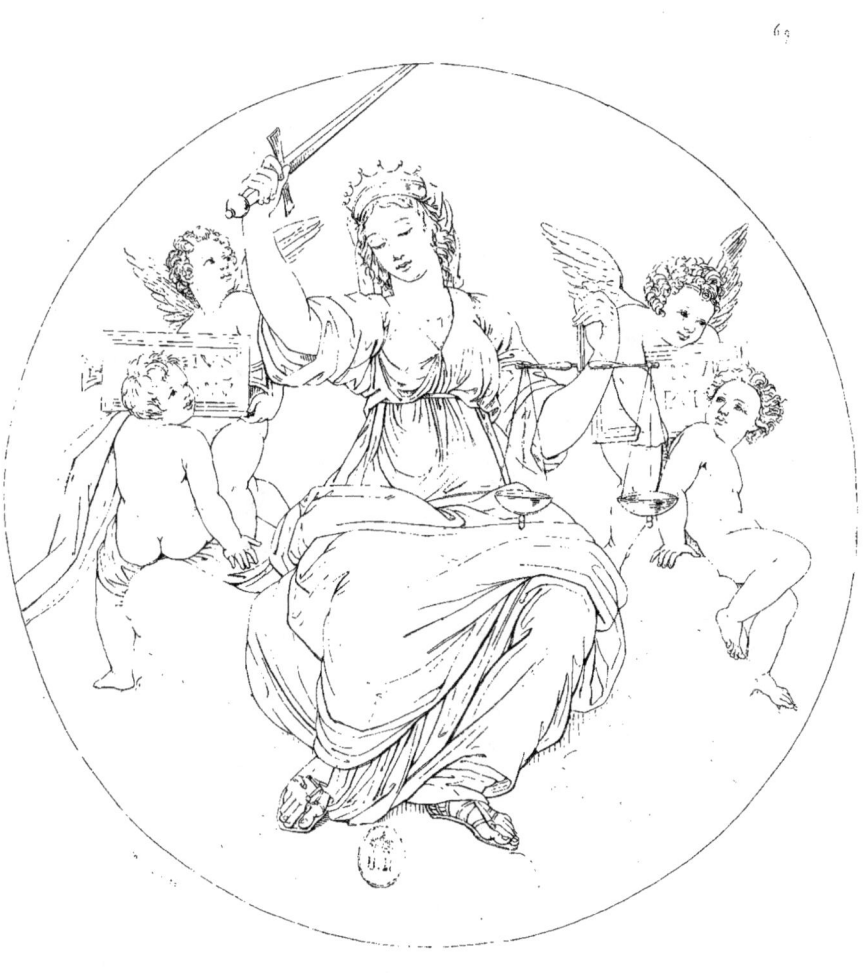

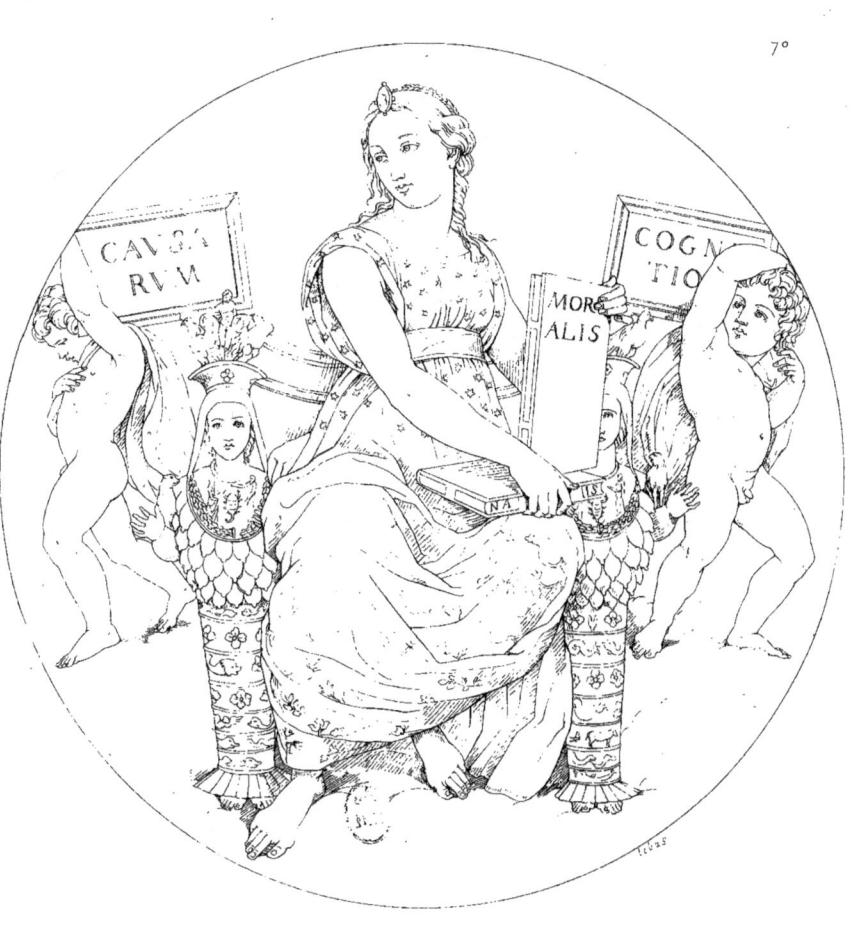

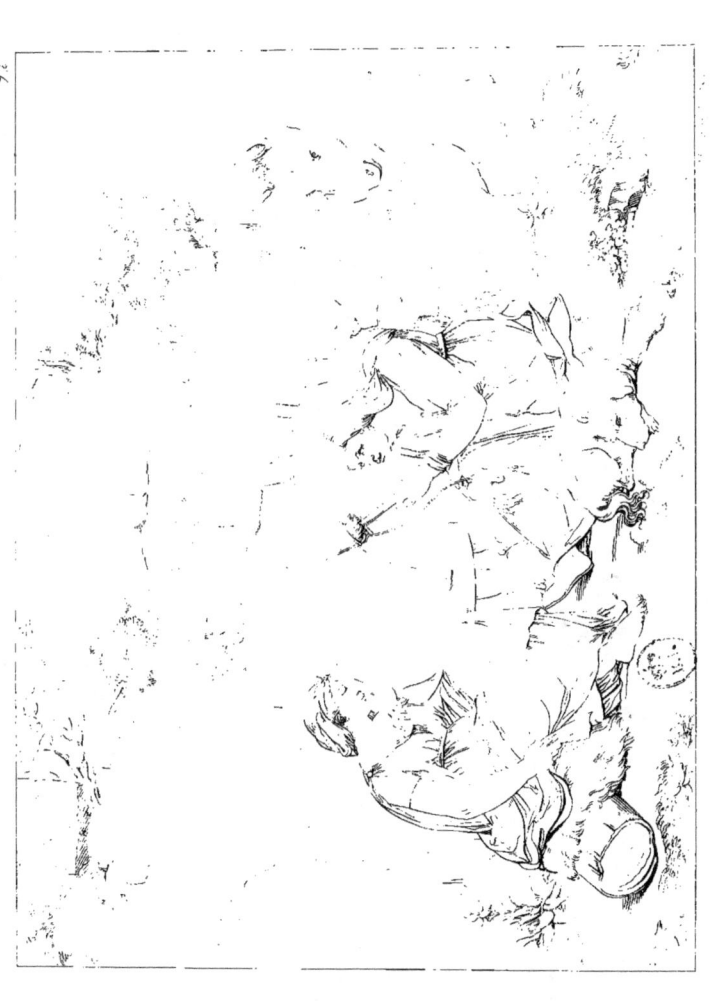

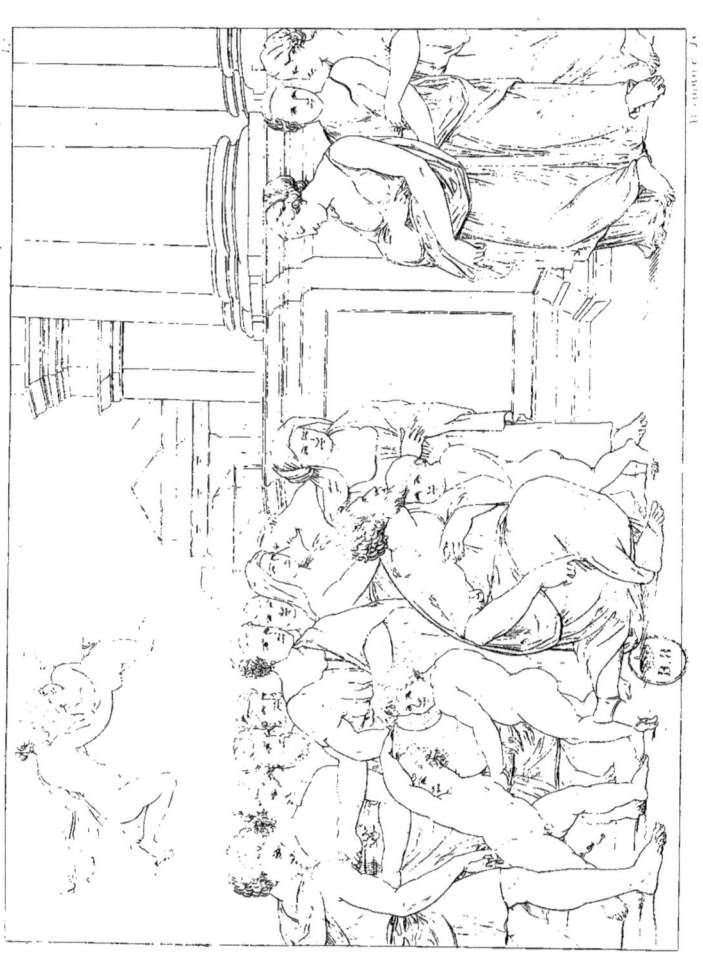

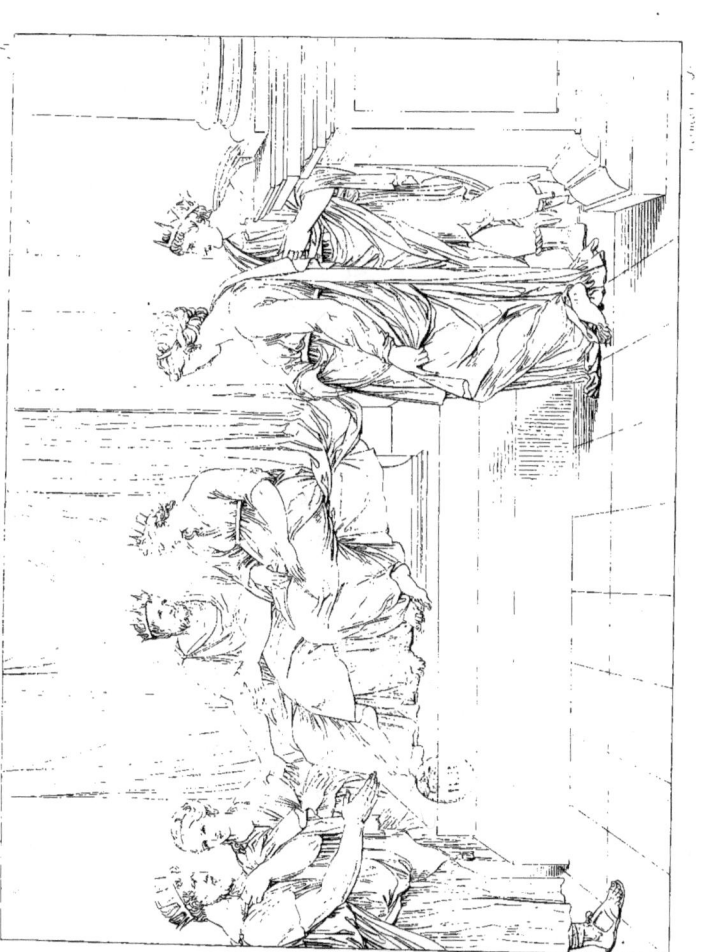

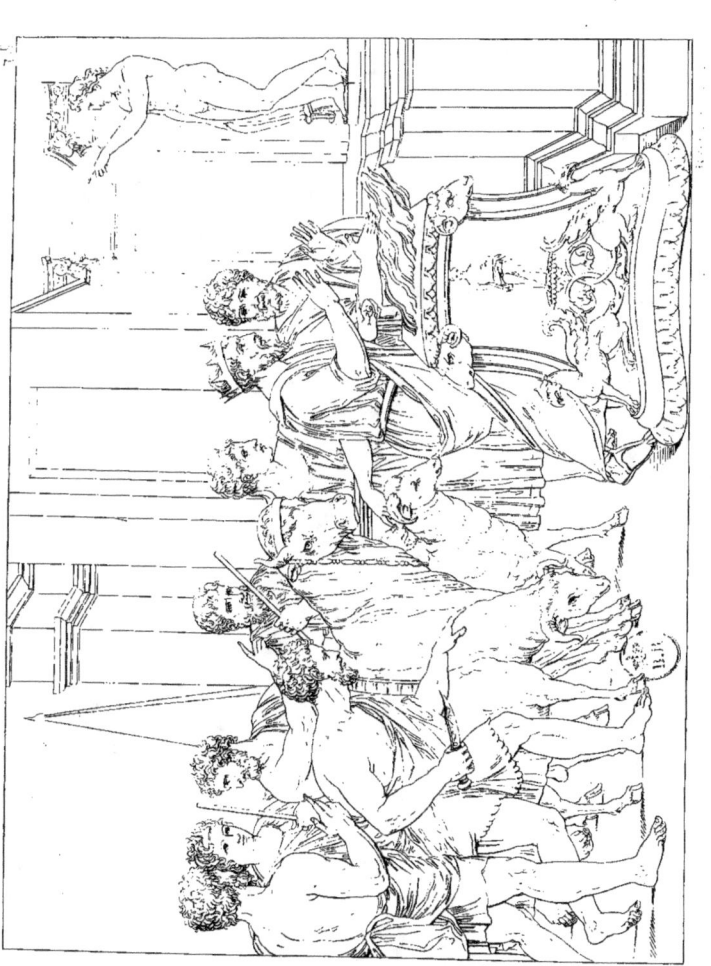

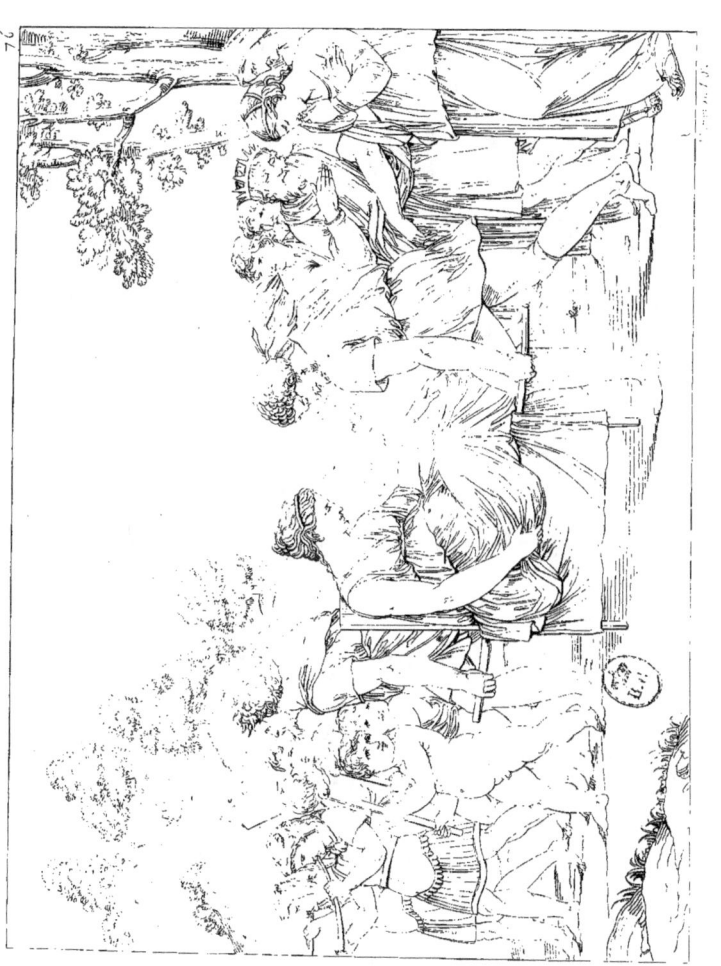

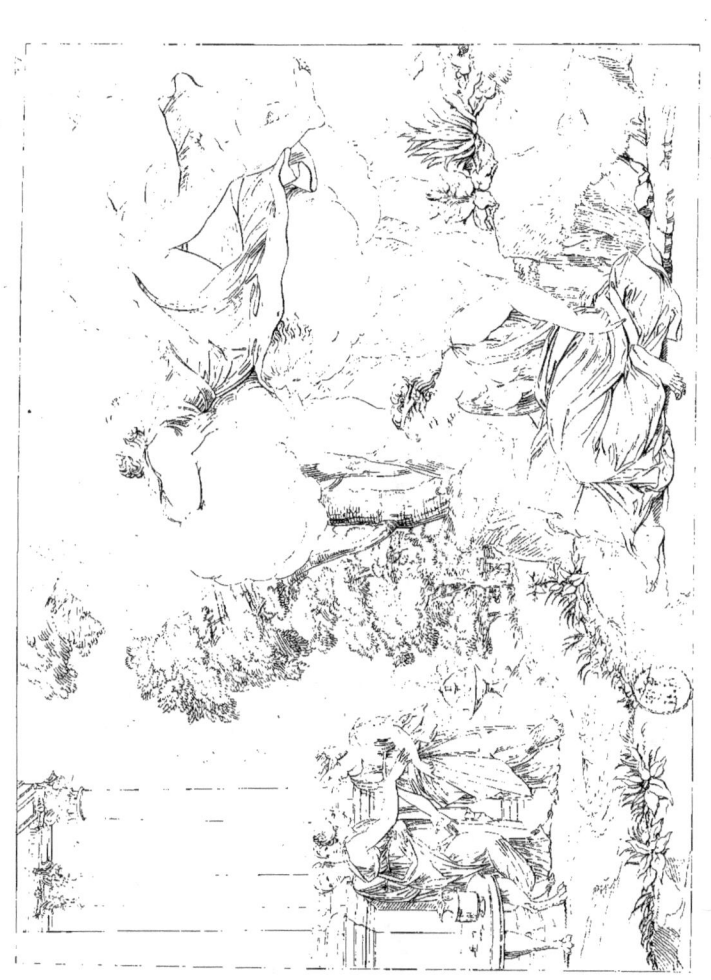

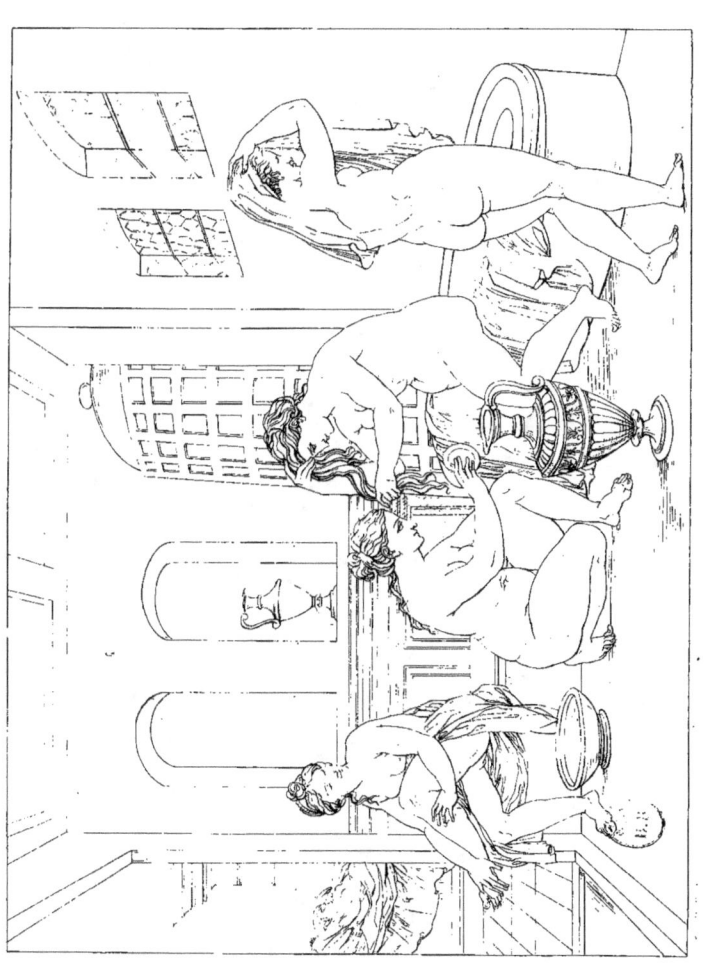

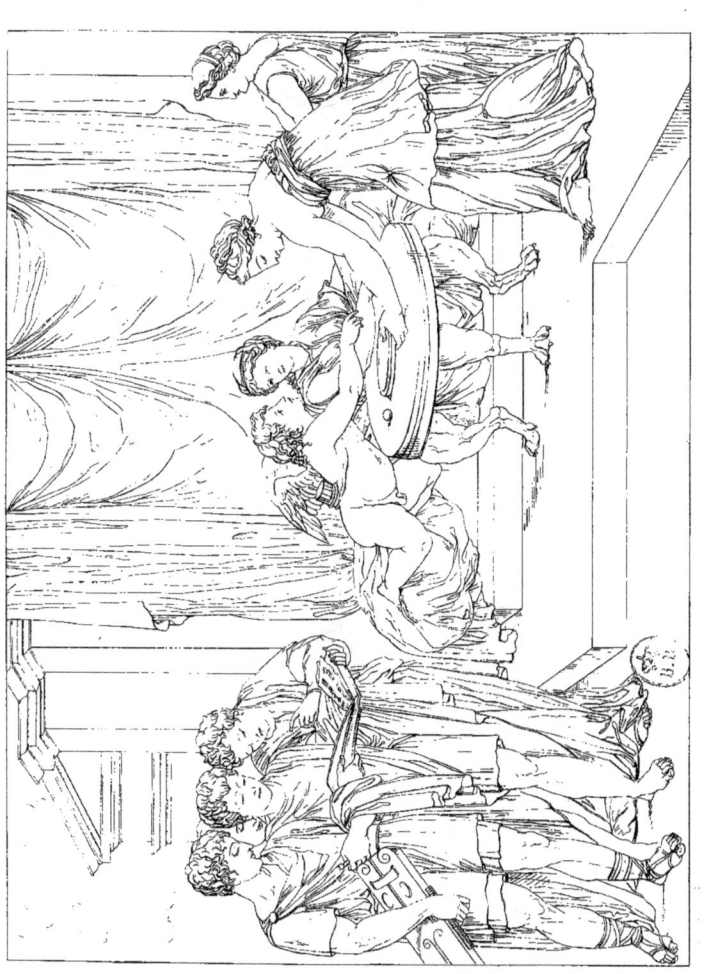

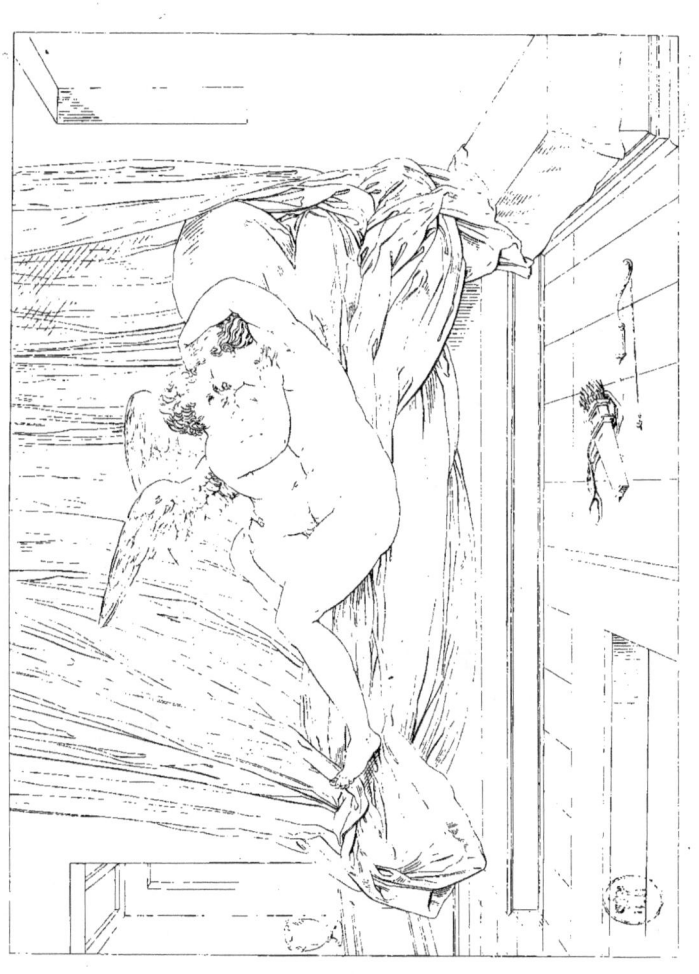

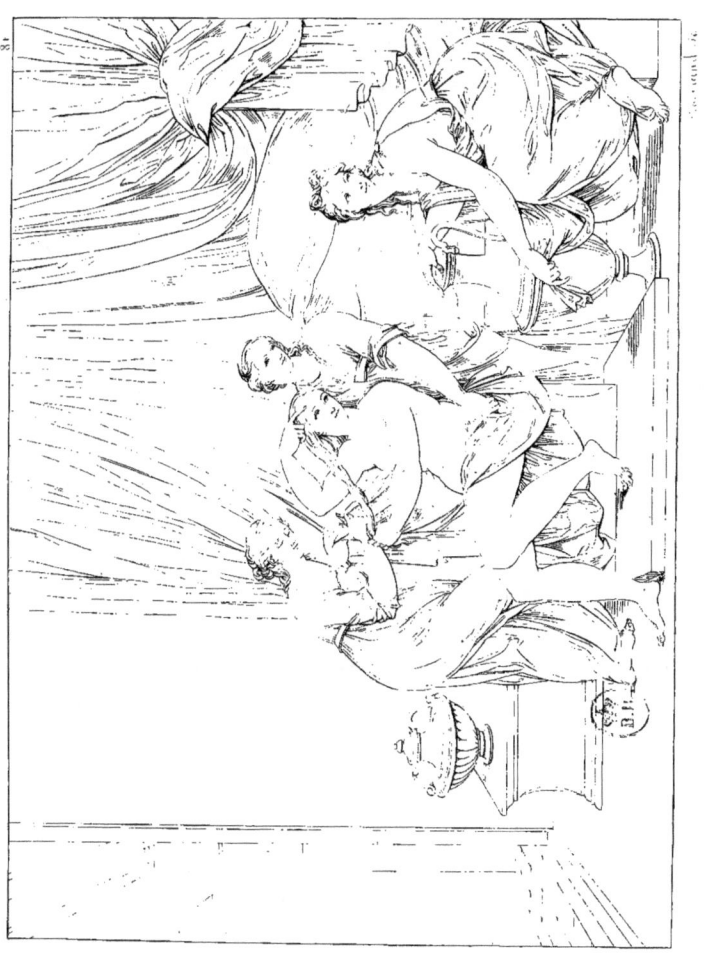

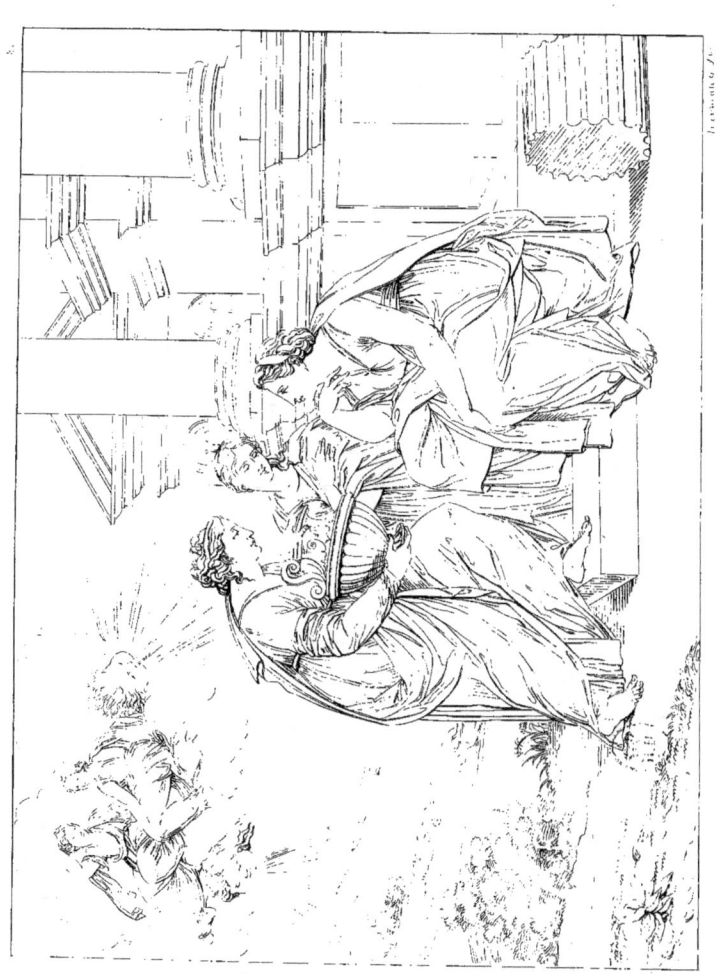

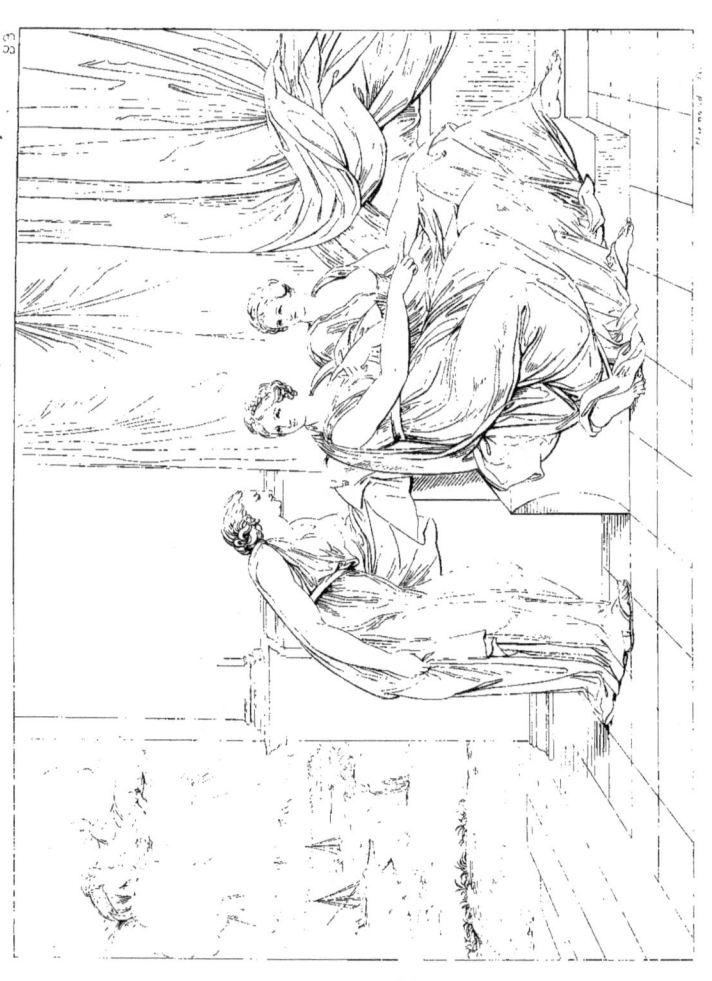

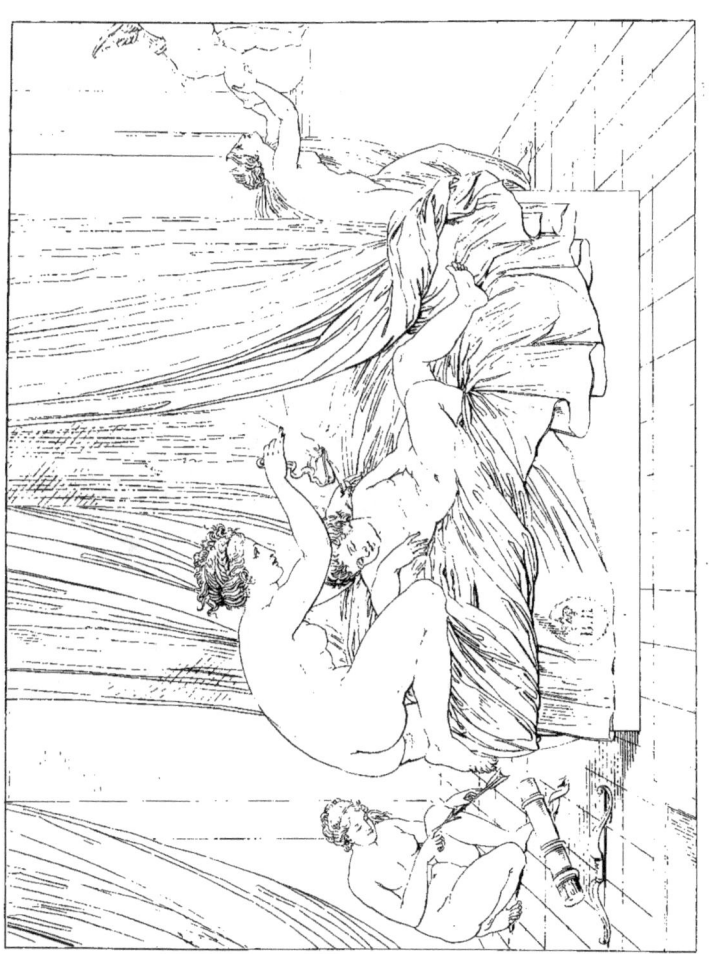

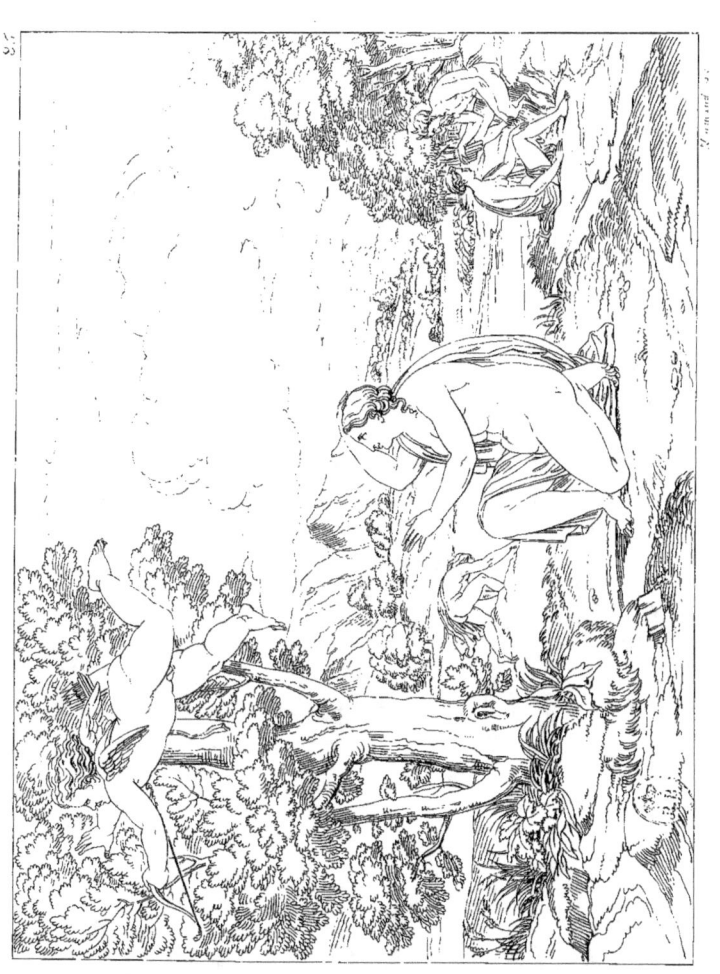

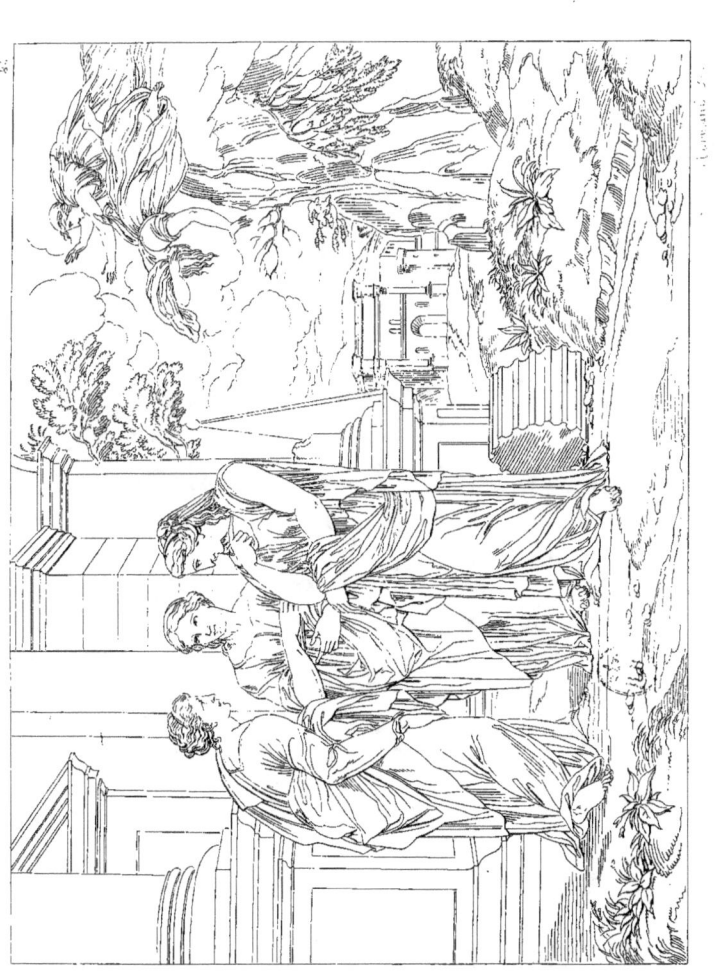

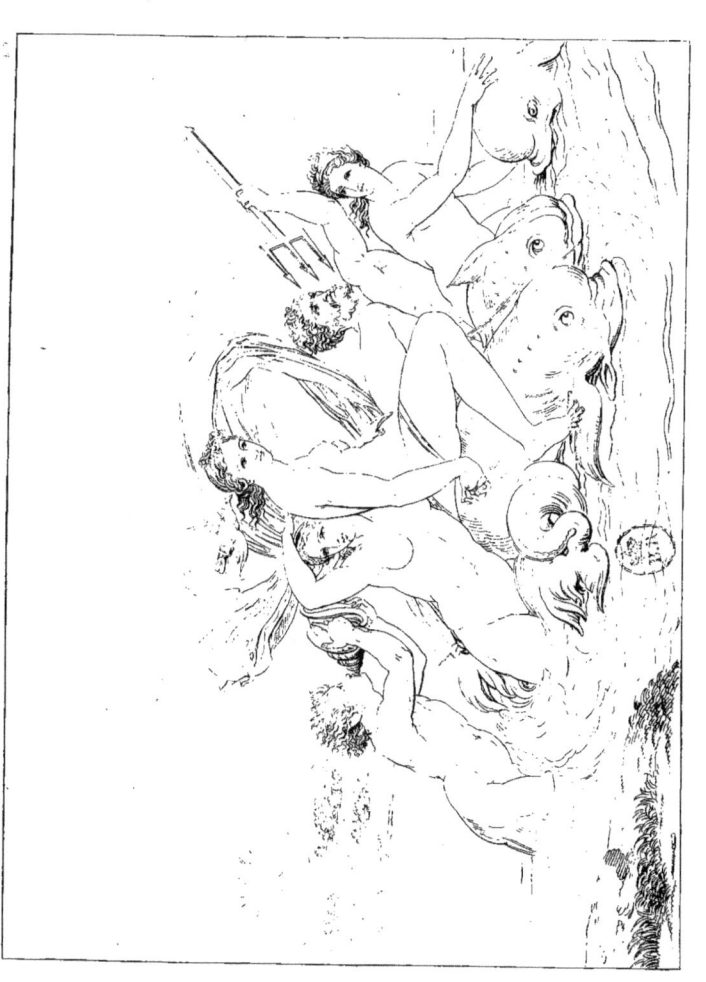

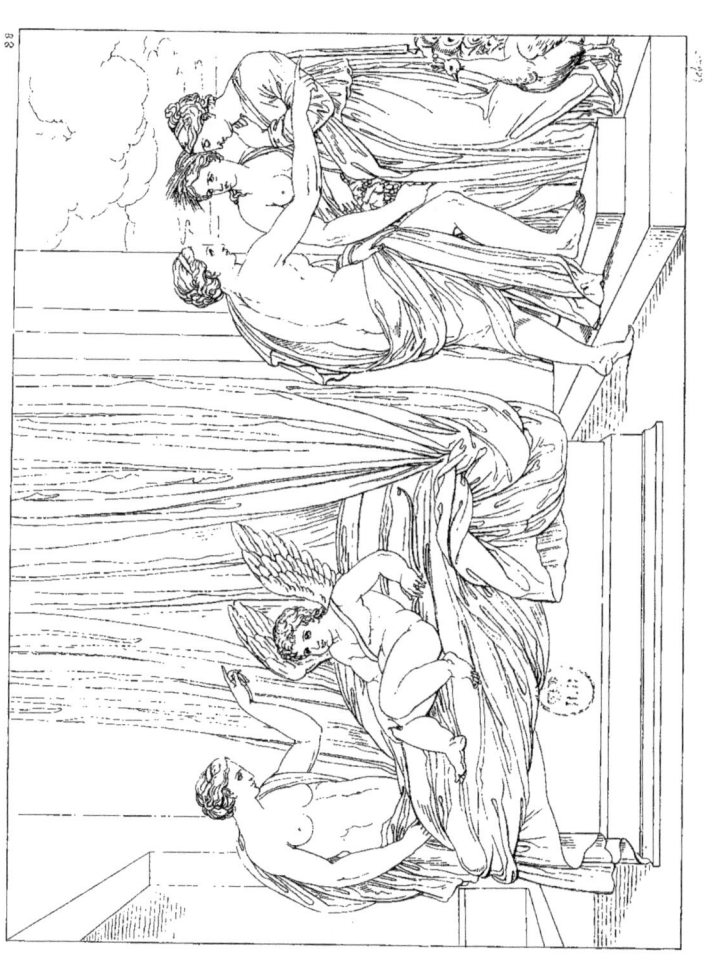

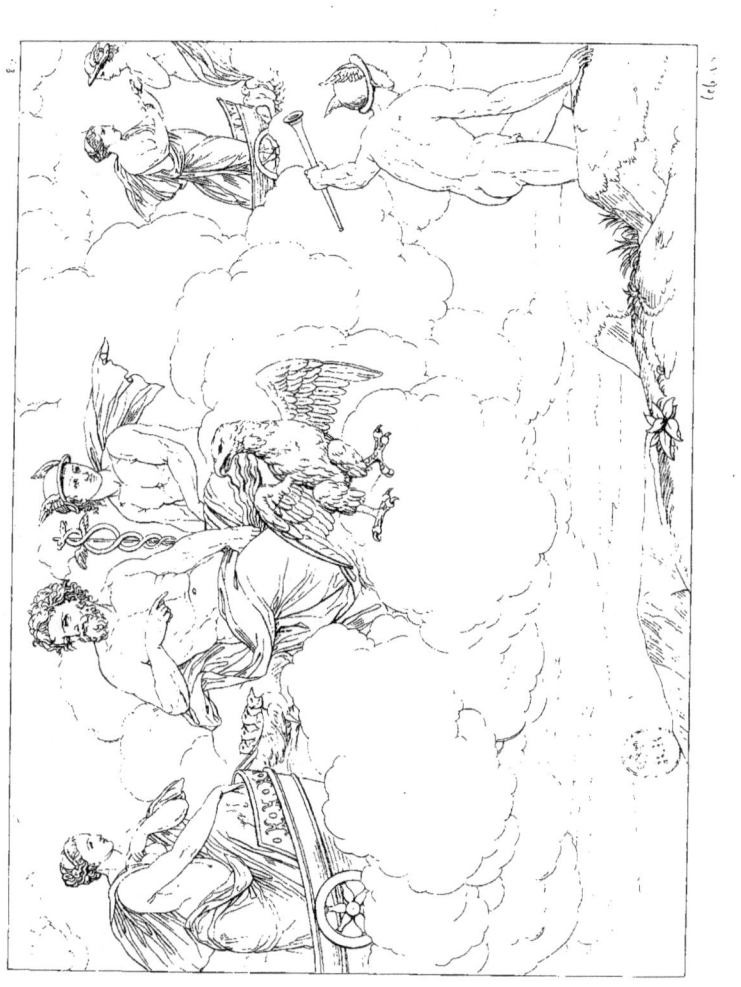

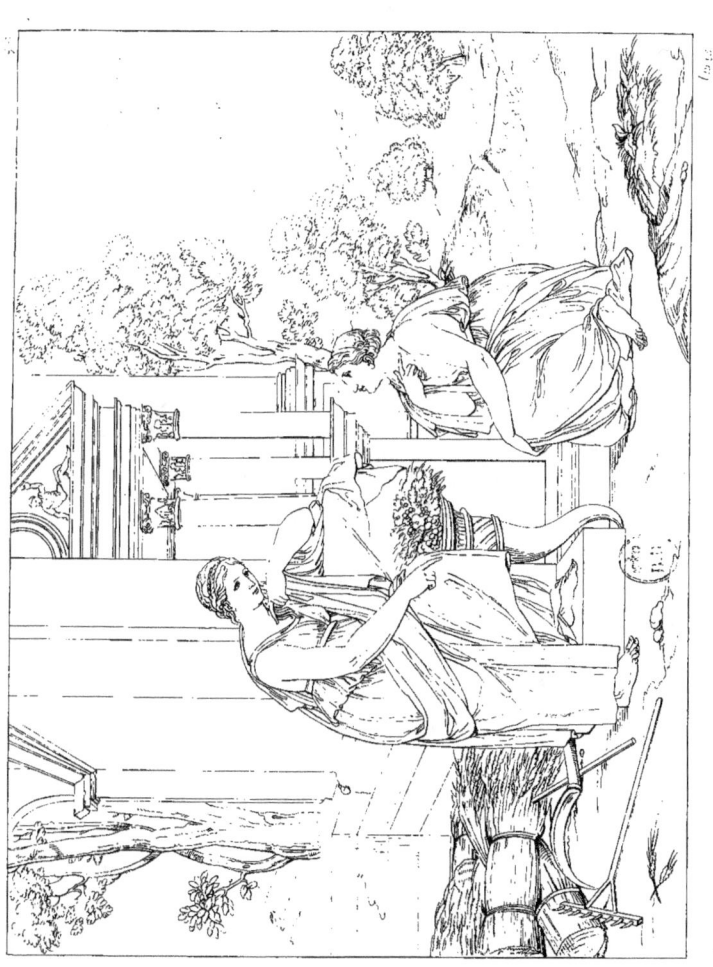

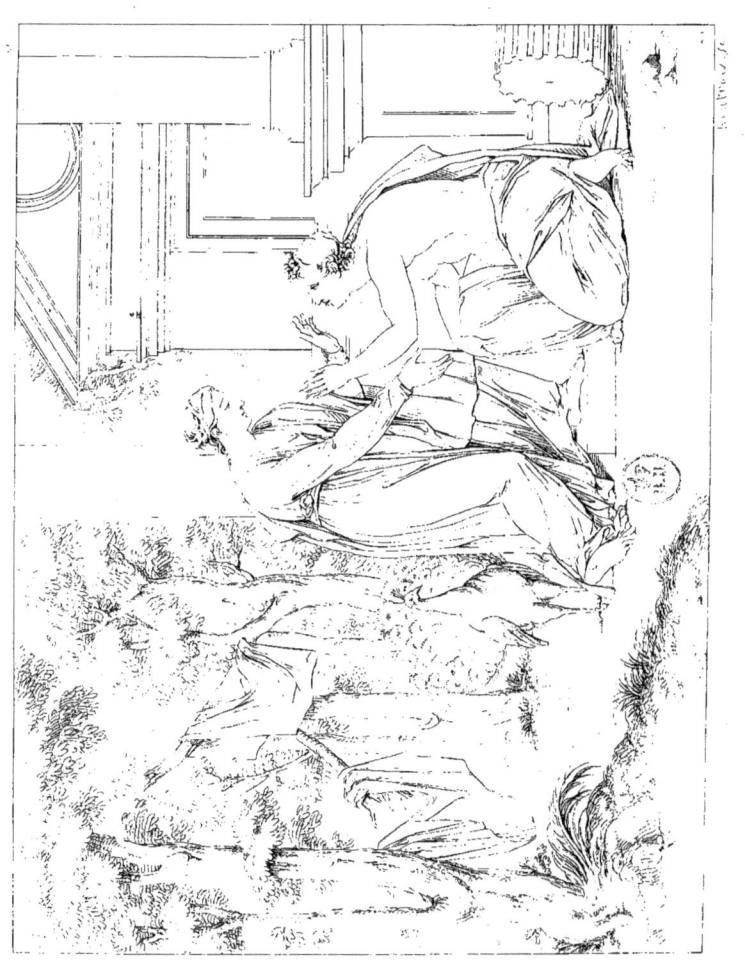

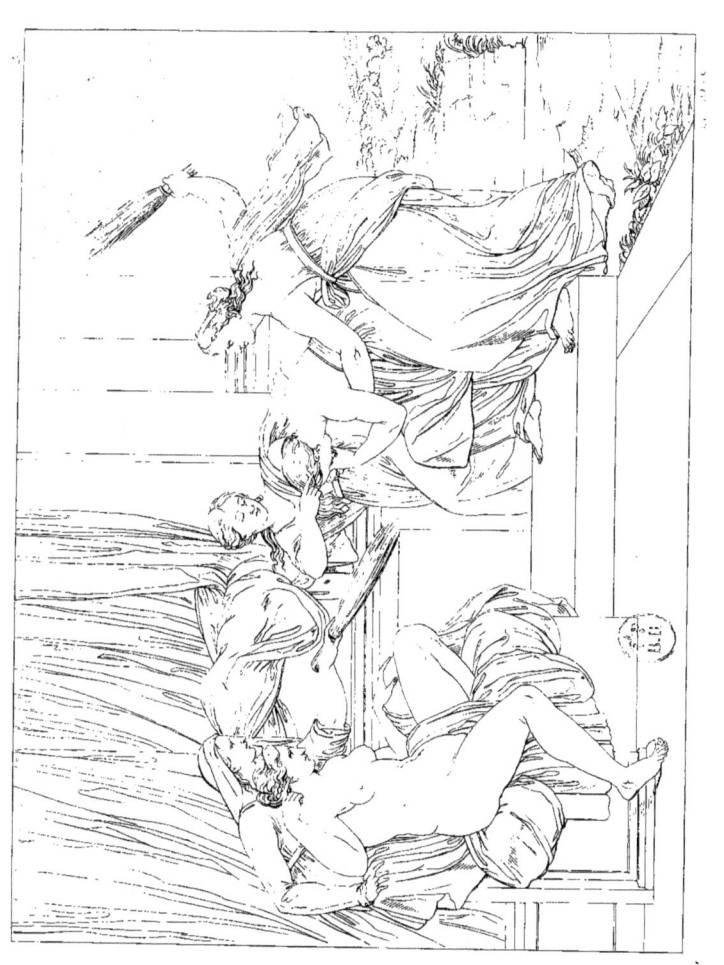

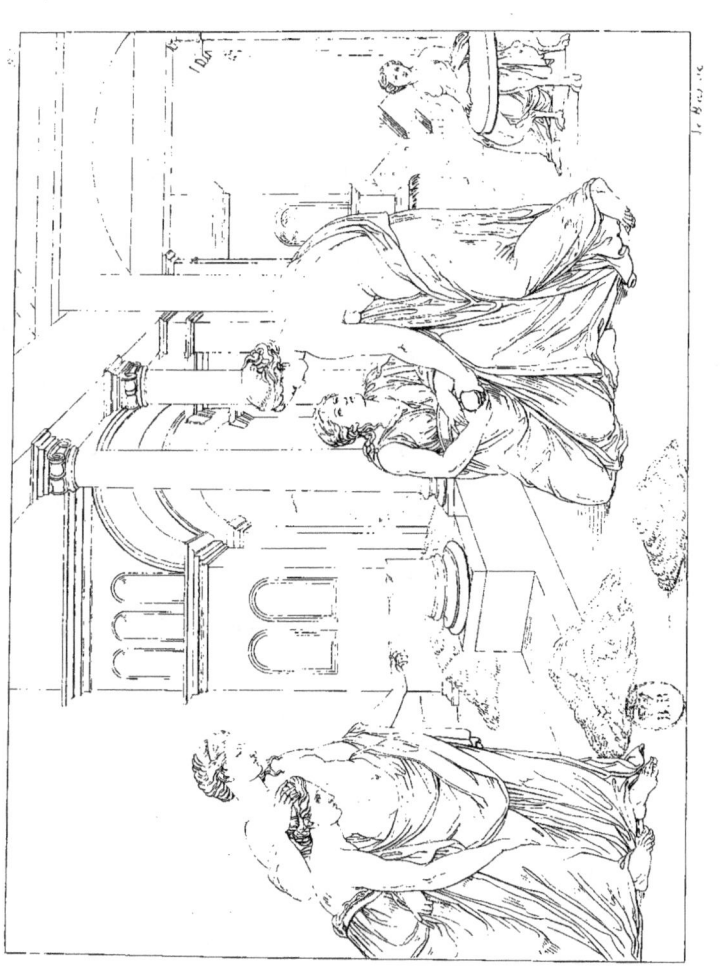

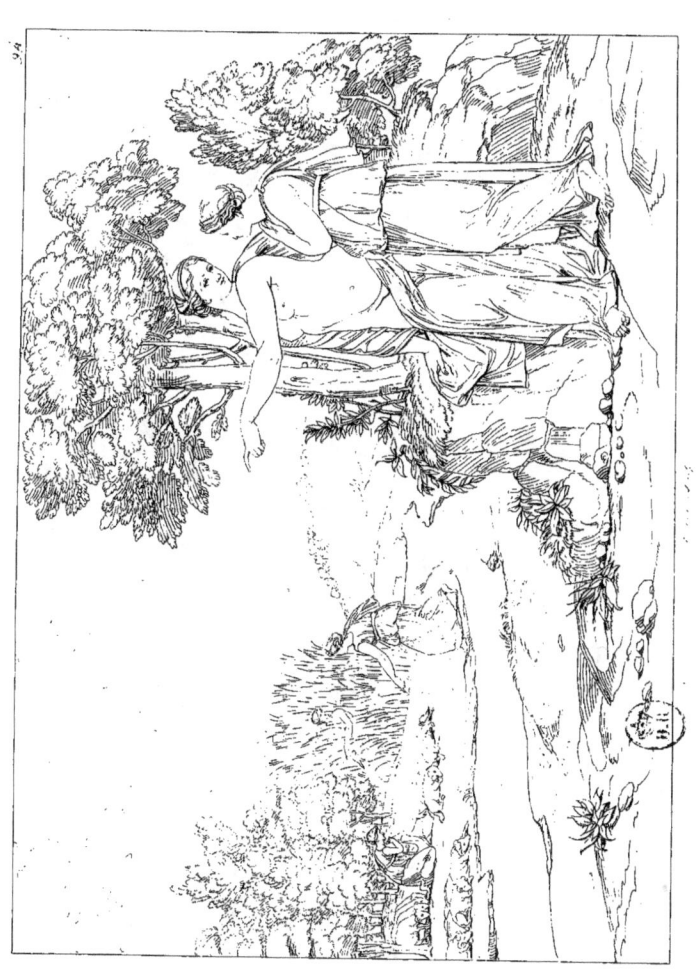

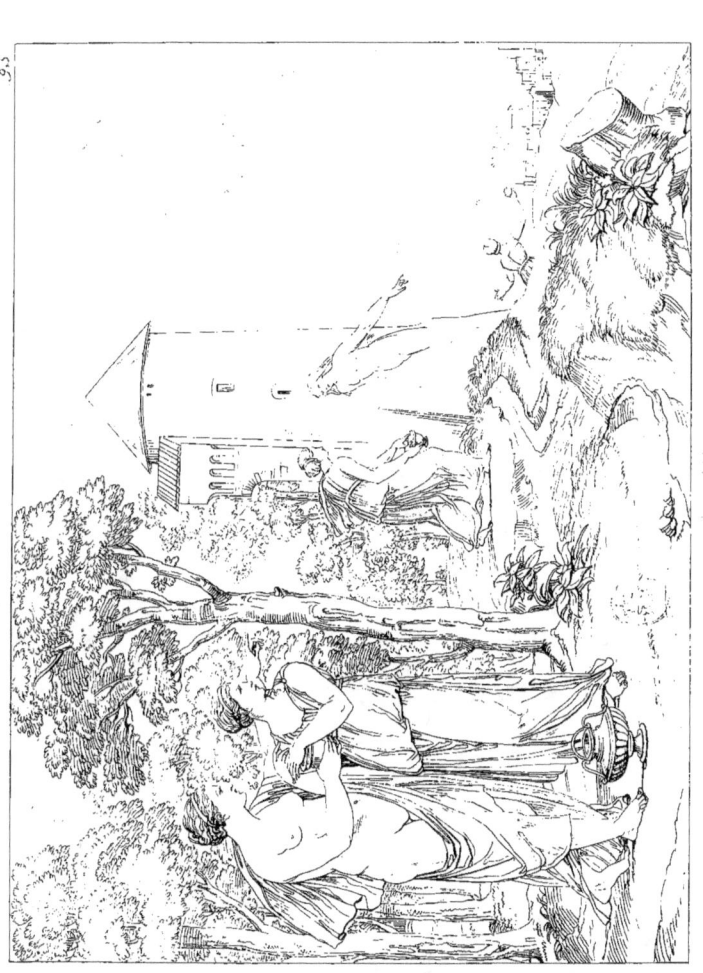

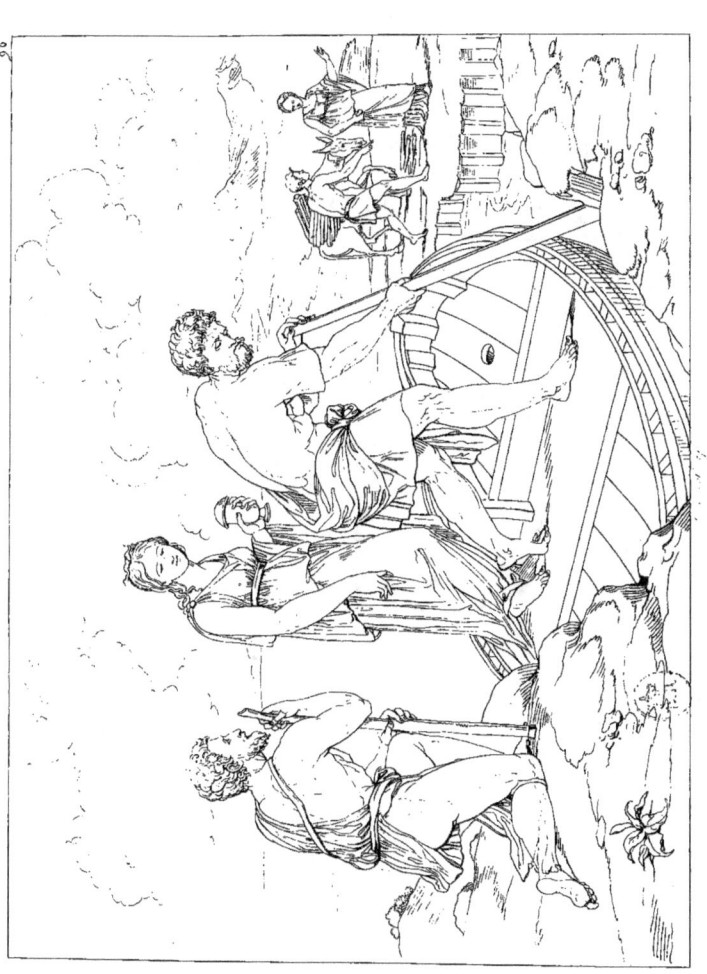

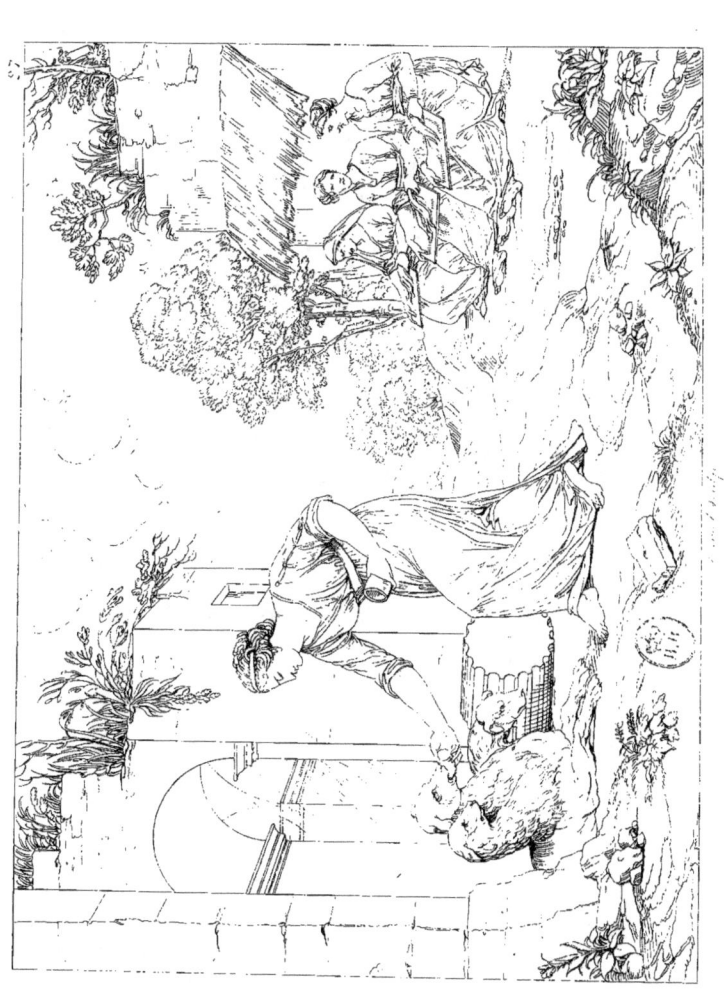

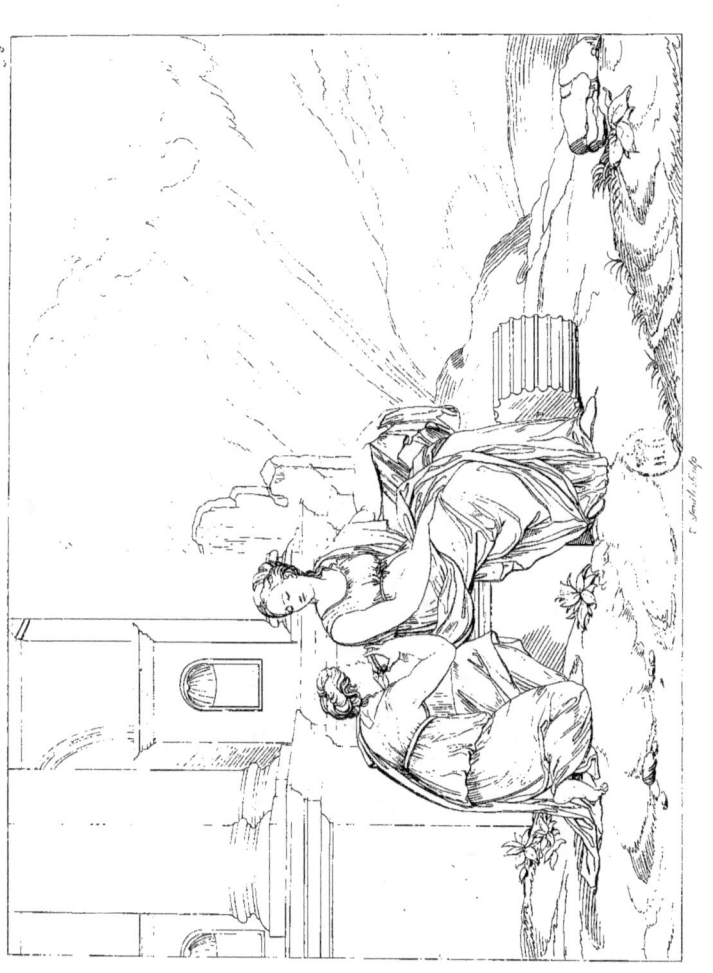

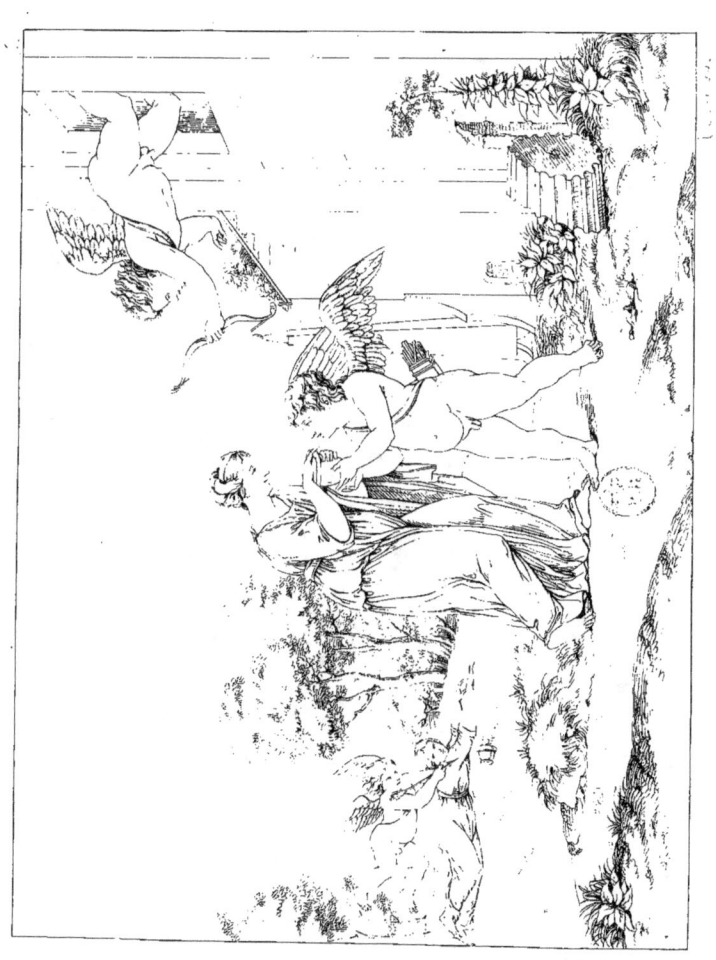

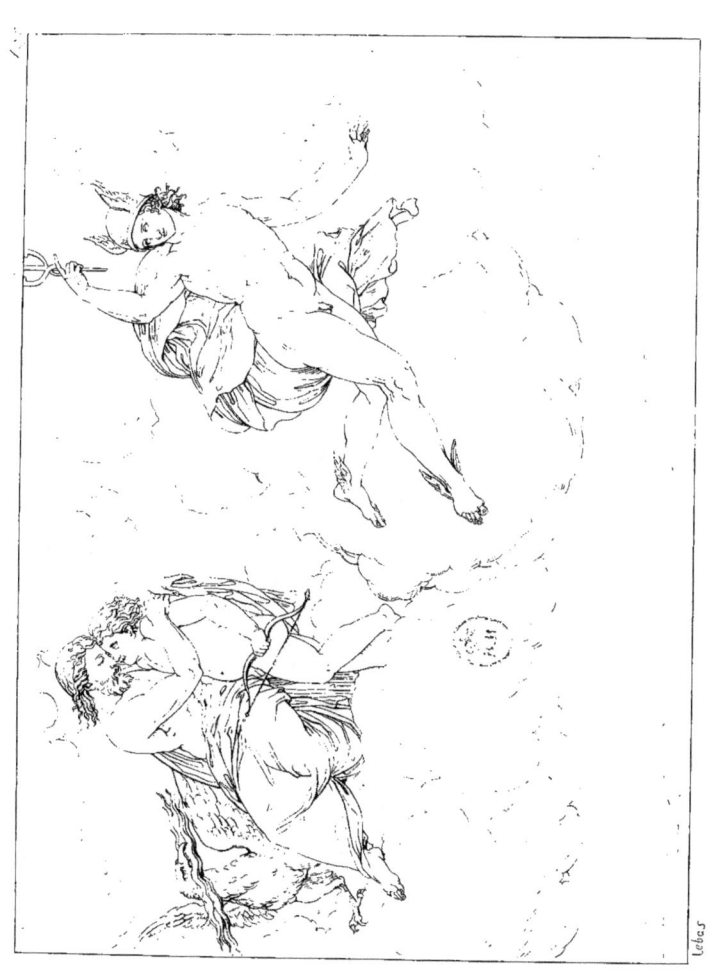

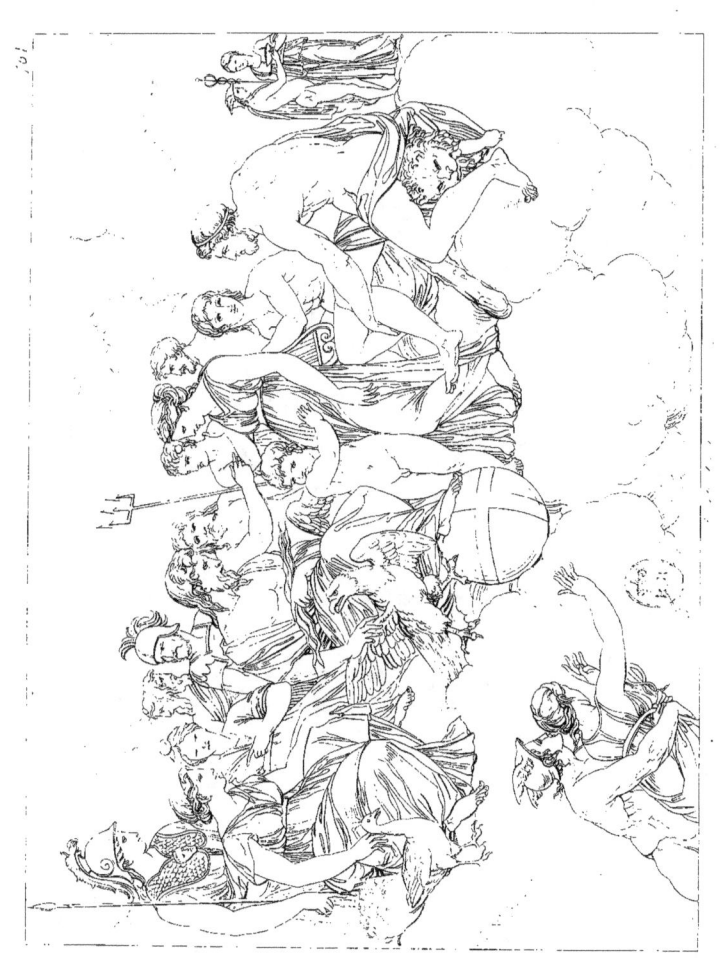

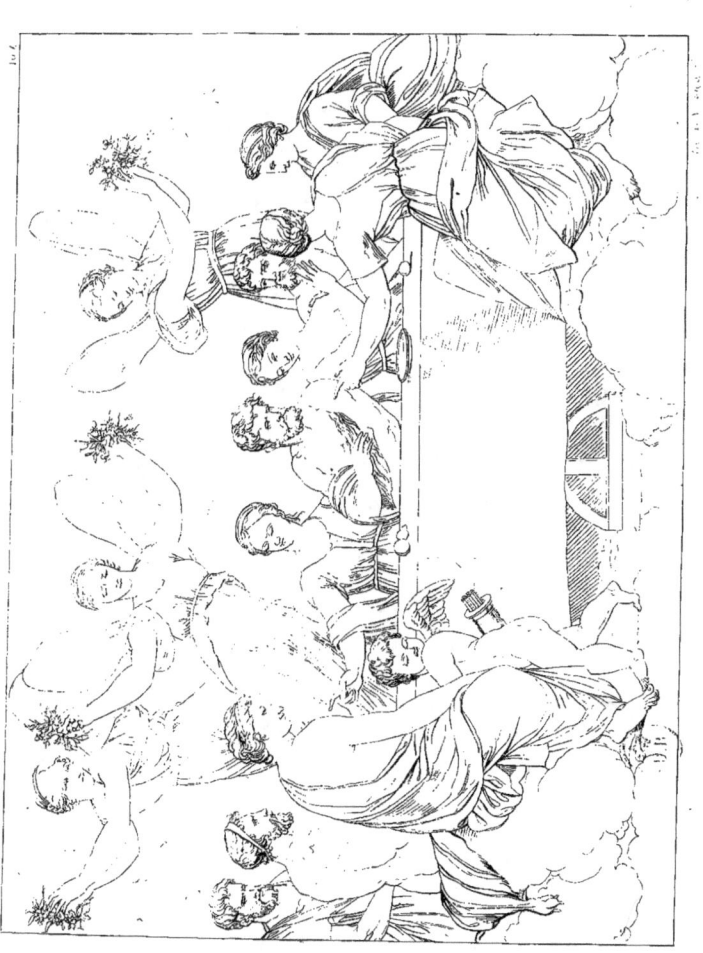

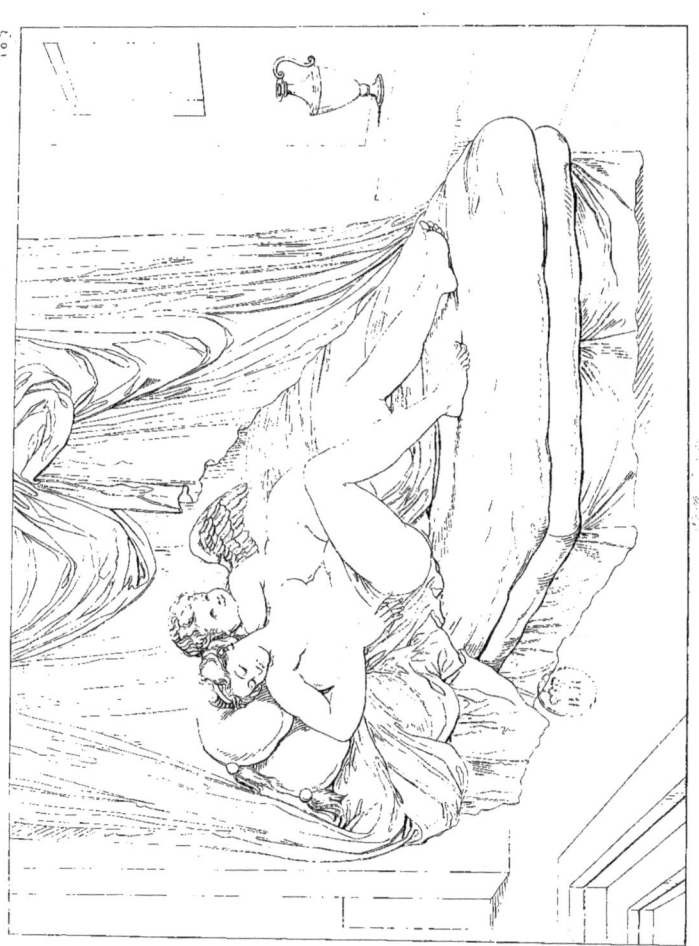

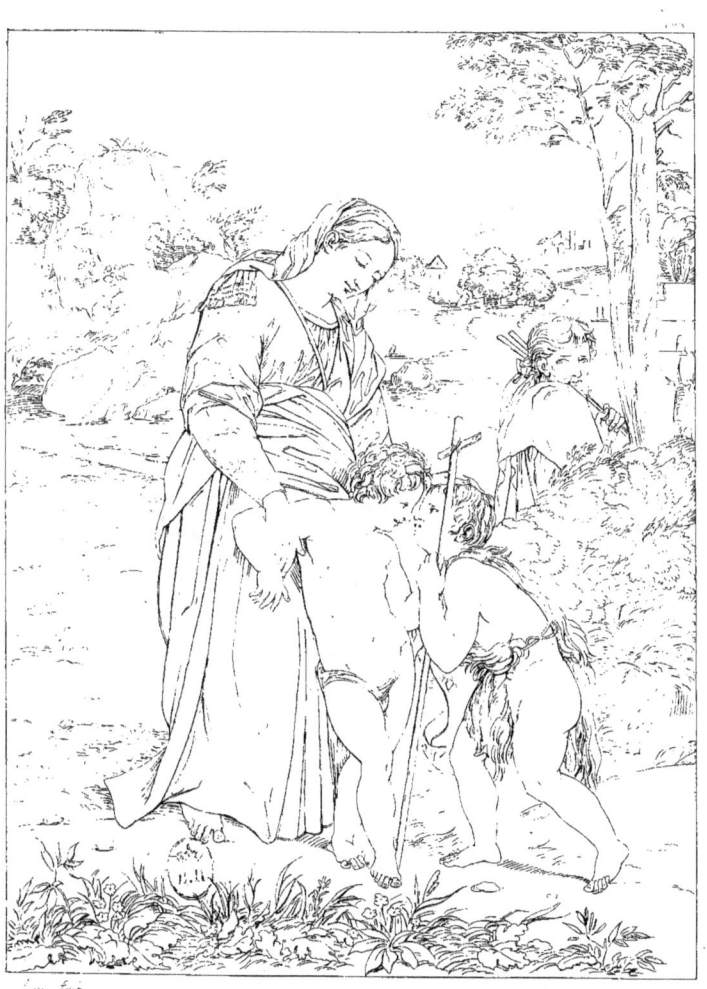

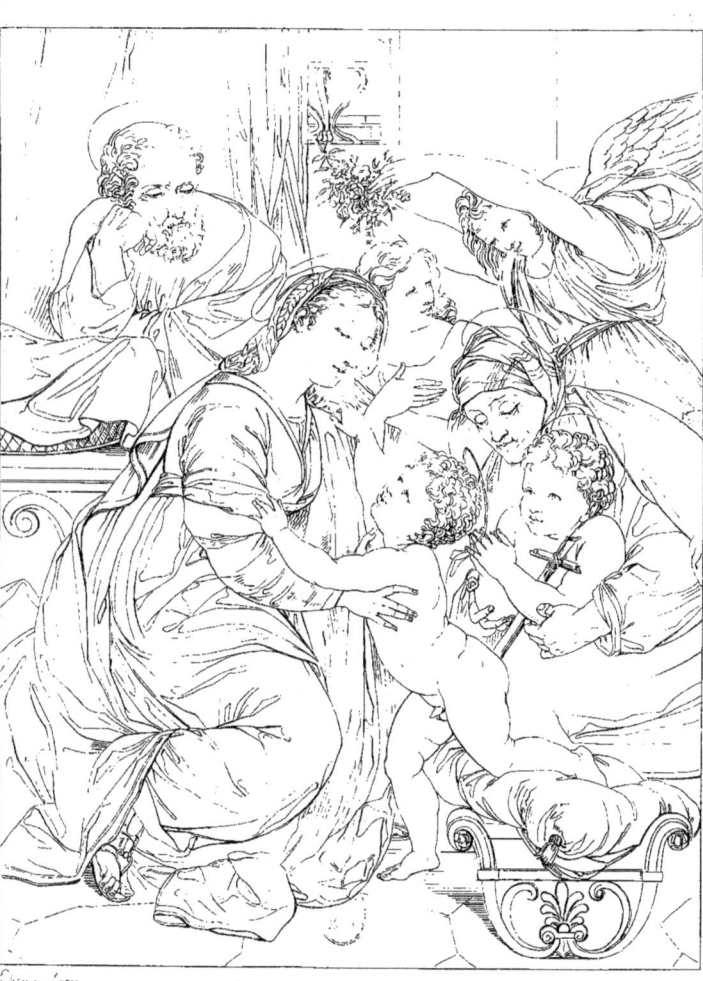

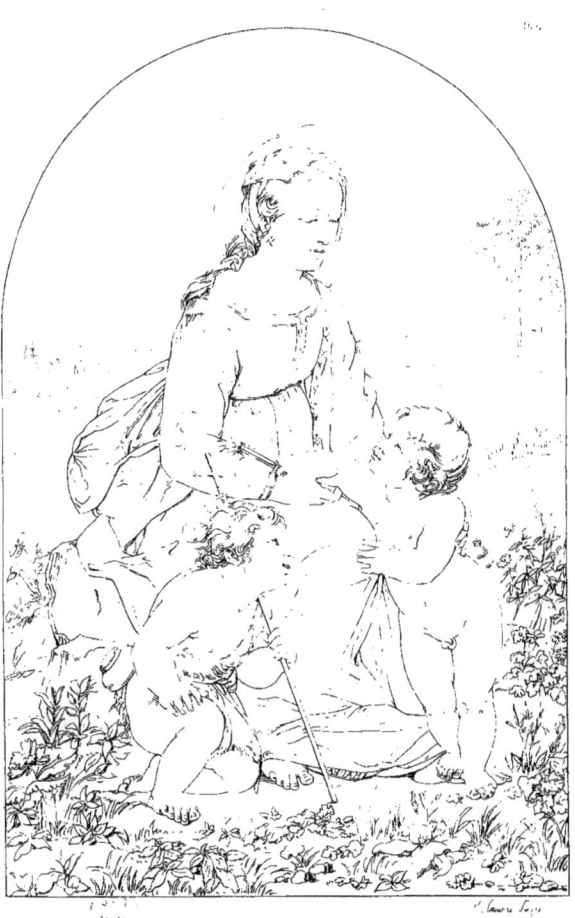

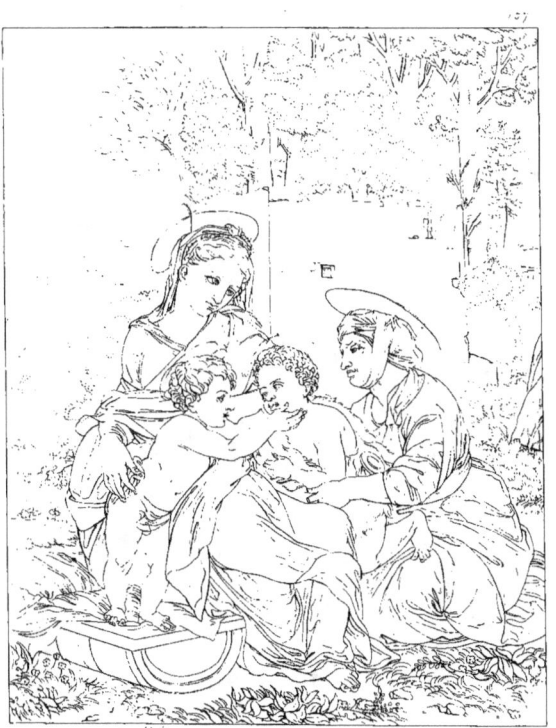

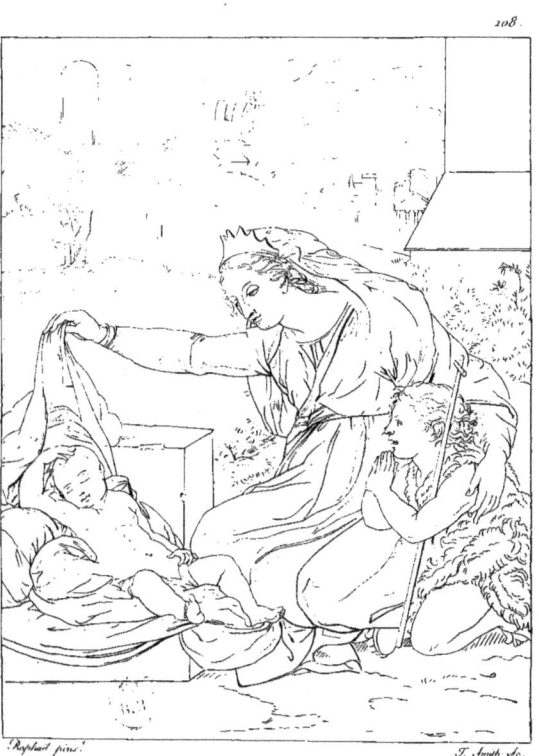

Raphael pinx. J. Smith sc.

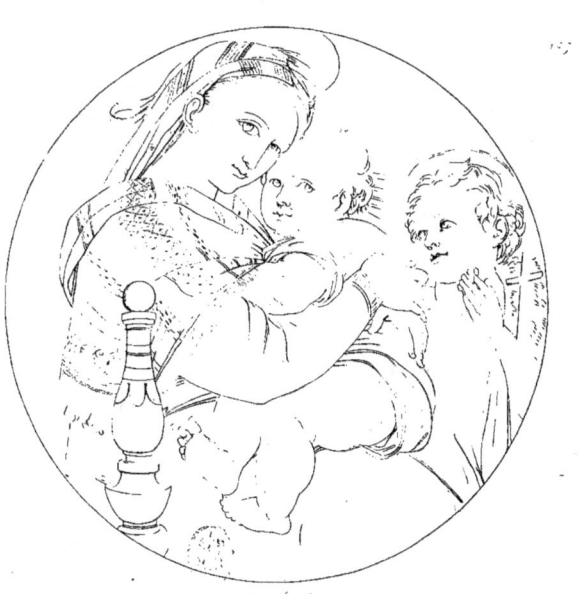

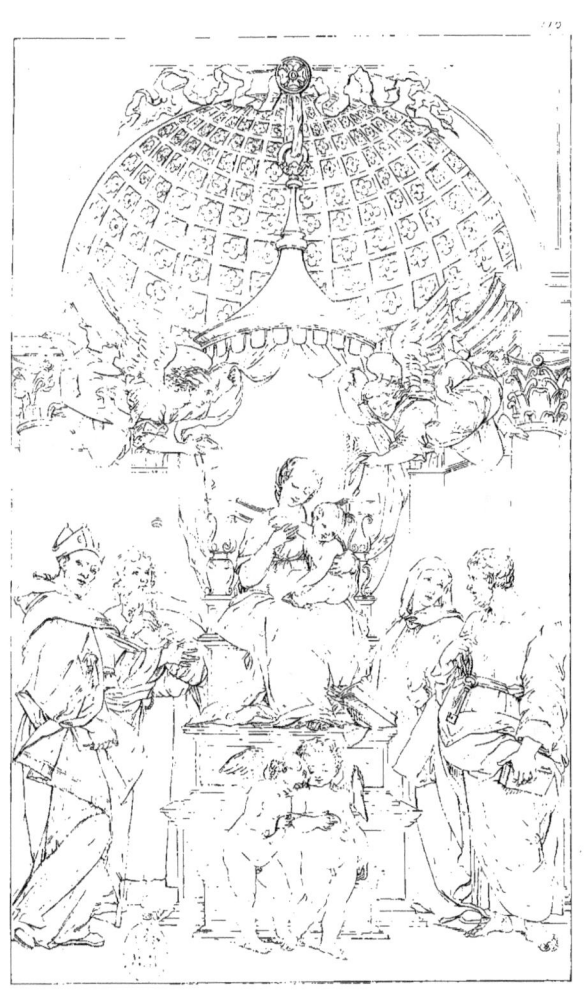

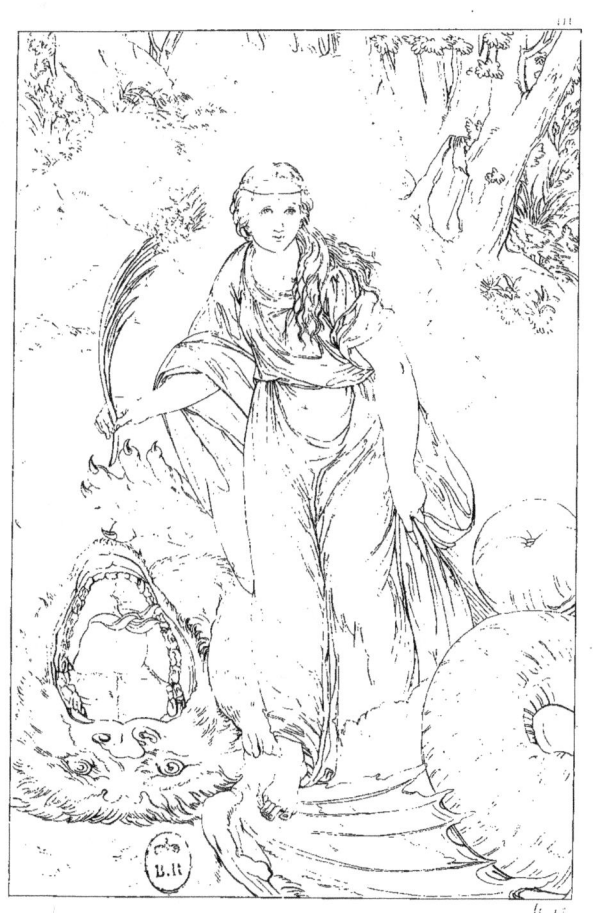

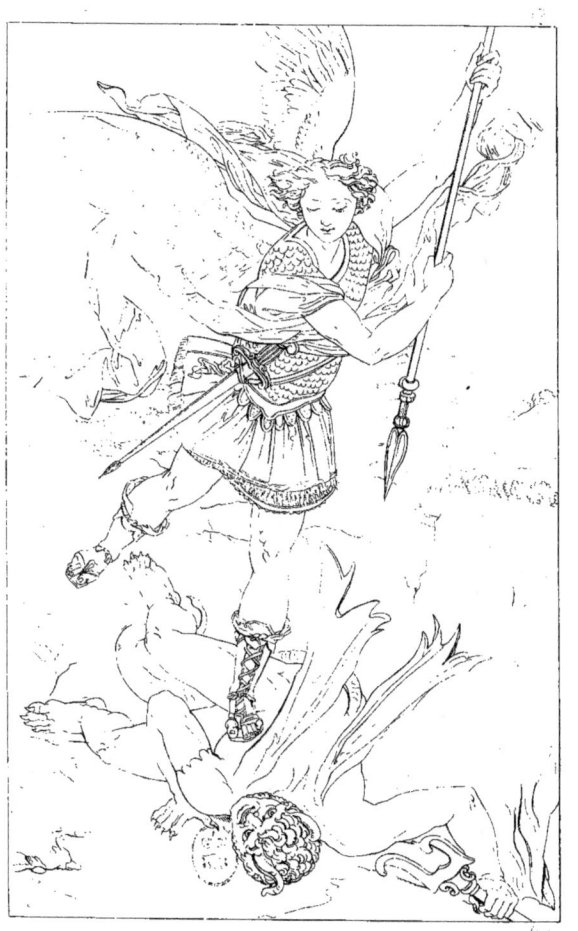

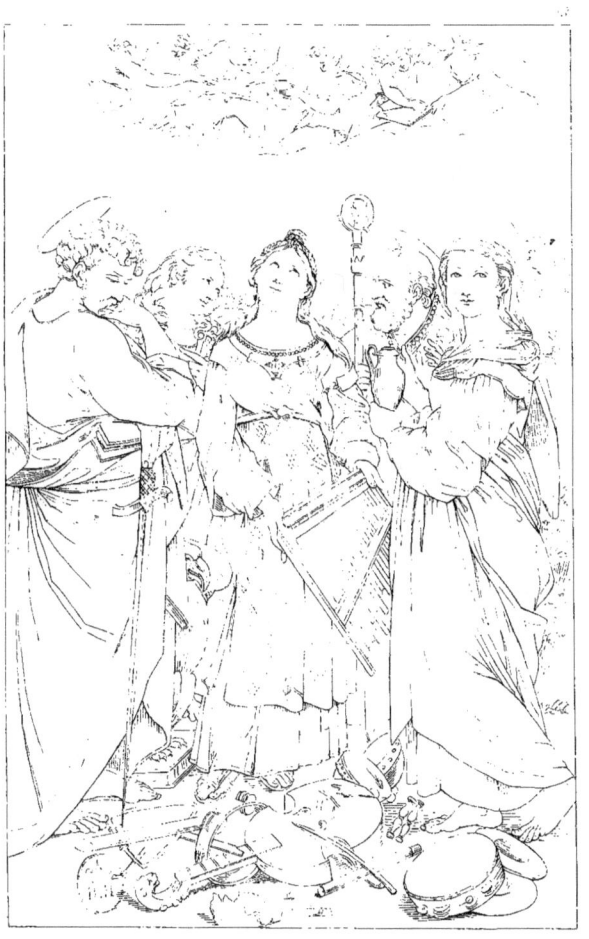

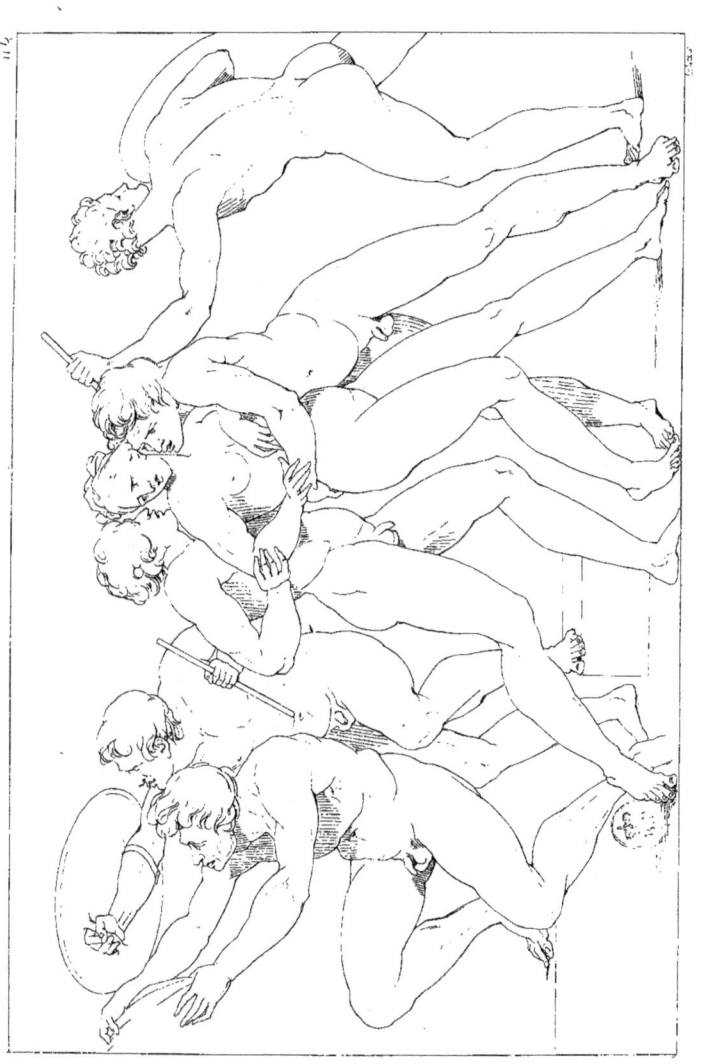

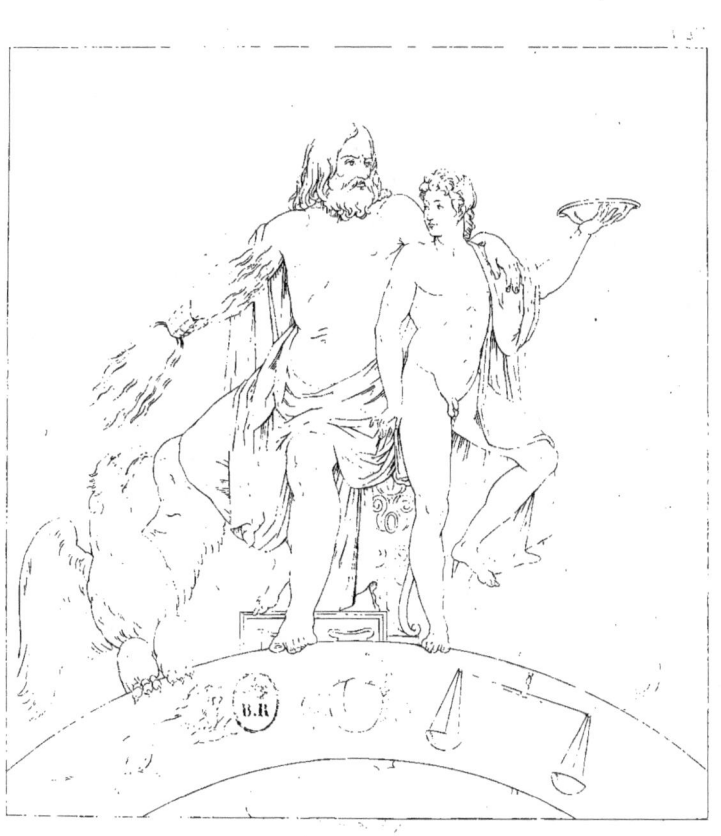

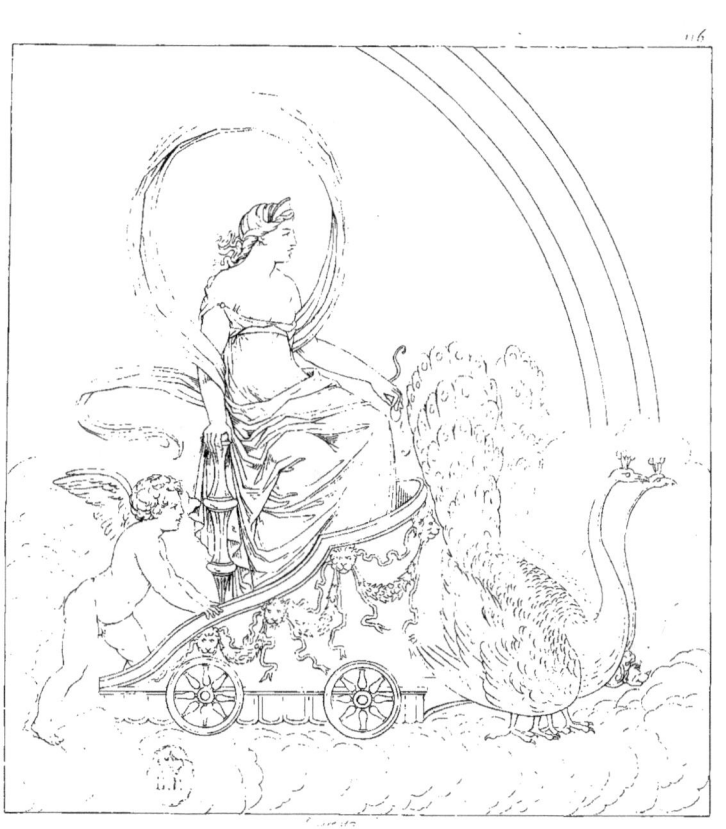

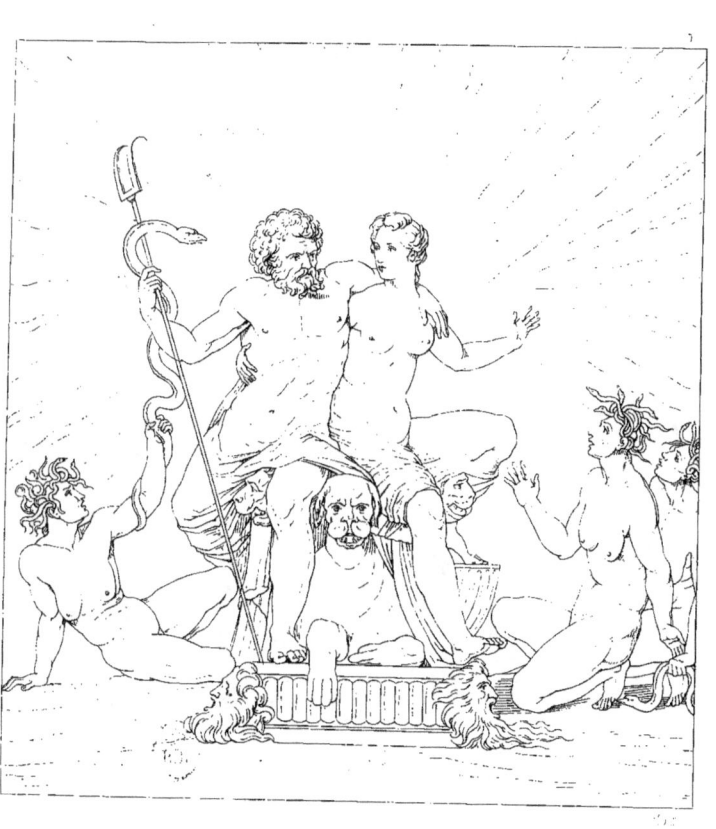

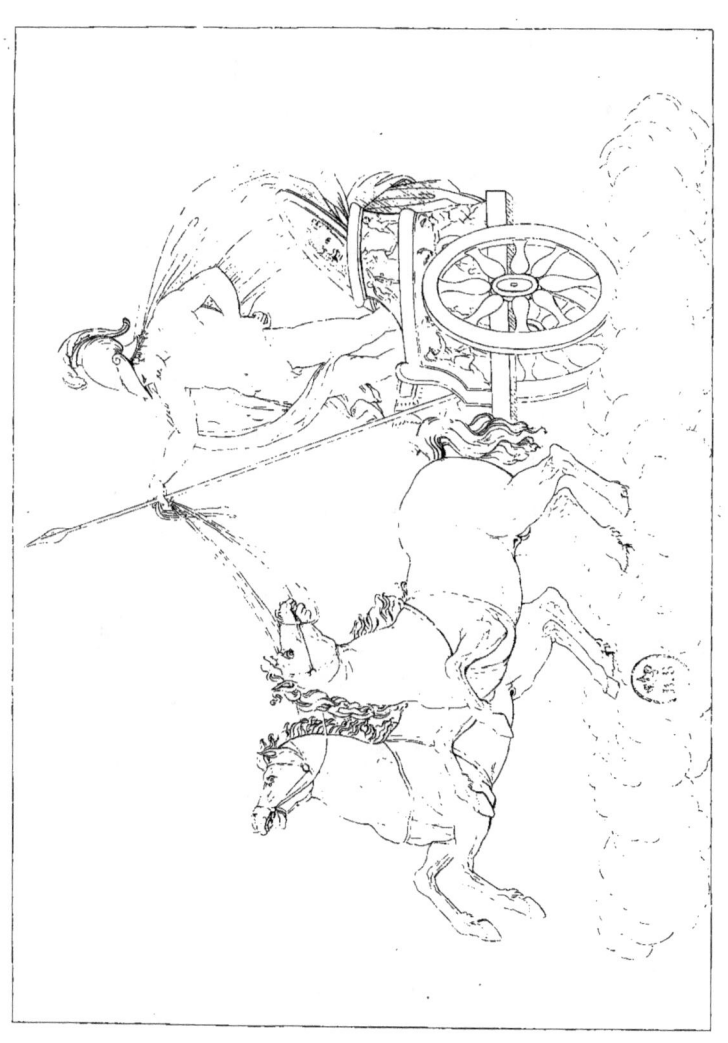

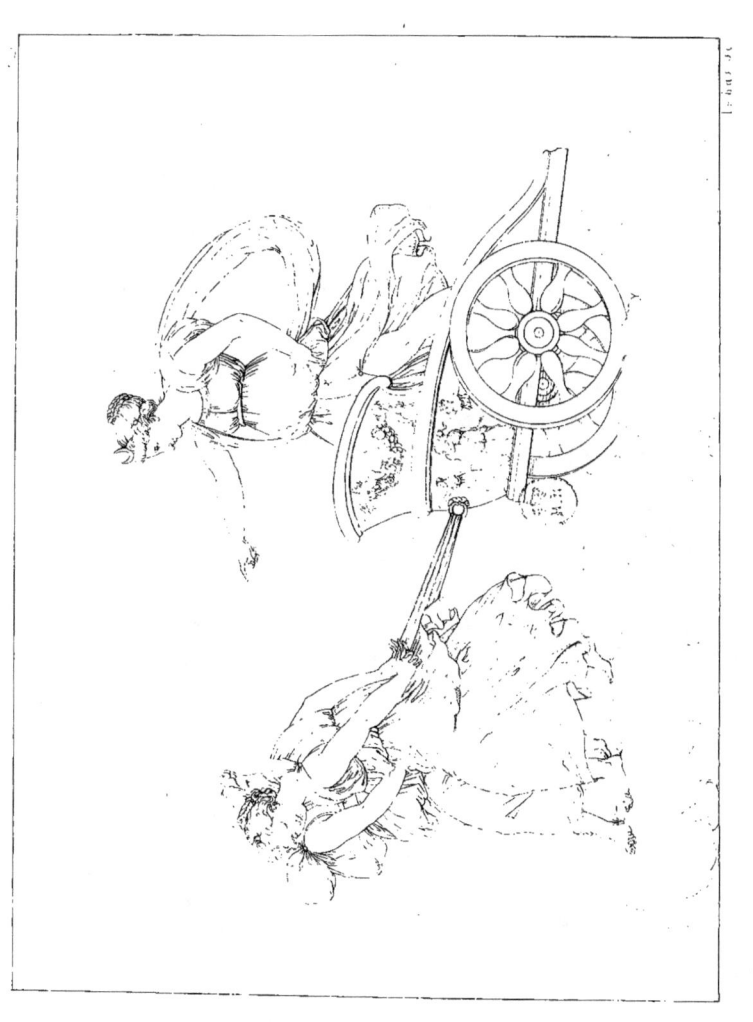

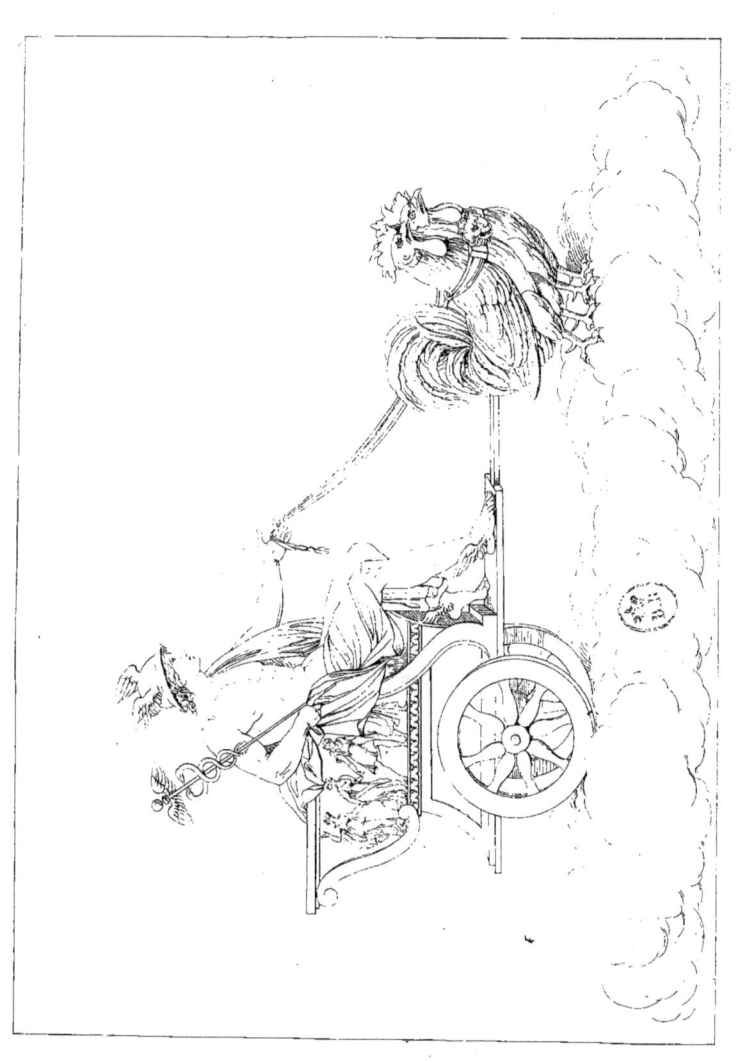

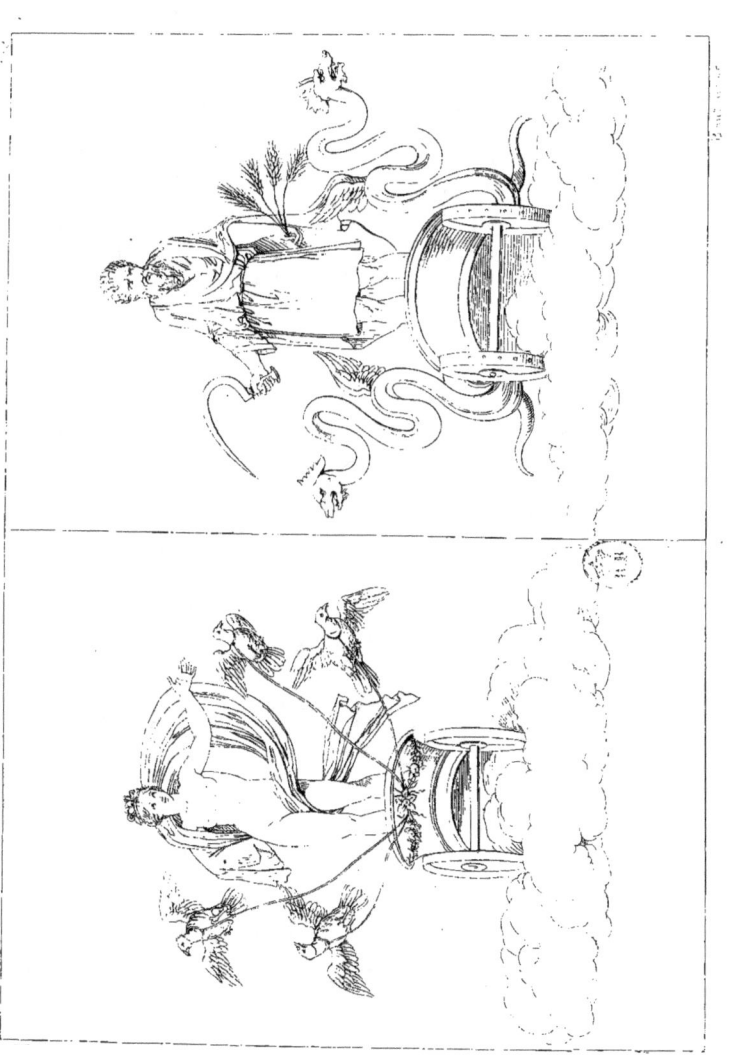

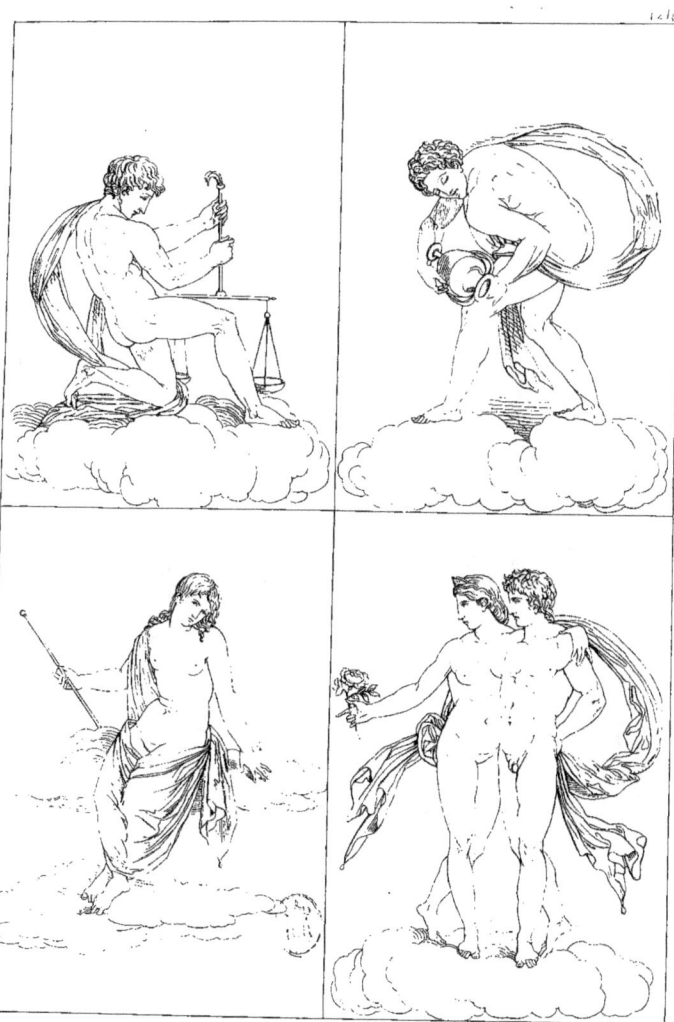

SUITE
DE
LA TABLE DES PLANCHES
DE L'ŒUVRE DE RAPHAËL.

TABLE

DES PLANCHES DE L'ŒUVRE

DE RAPHAEL,

GRAVÉES au Trait, d'après les Estampes de la Bibliothèque Impériale et des plus riches Collections particulières, avec quelques indications, et les noms des Auteurs des Gravures originales.

PLANCHE I^{re}. LE PORTRAIT DE RAPHAEL SANZIO, dit RAPHAEL D'URBIN. Parmi plusieurs portraits de ce maître, on a choisi celui-ci, fait d'après un tableau de Raphaël lui-même, et qui le représente à l'âge de vingt ans.

PL. II. LA TRANSFIGURATION DE JÉSUS-CHRIST. Figures de grandeur naturelle. Ce chef-d'œuvre était destiné pour une des églises de Narbonne, dont le cardinal Jules de Médicis était archevêque; mais après la mort de Raphaël, les Italiens ne voulurent pas le laisser sortir de leur pays. La paix de Tolentino l'a rendu à la France. Il a été gravé par *S. Thomassin*, en deux planches; par *N. Dorigny*, en 1705; et tout récemment par *A. Morghen*.

PL. III. LA PÊCHE MIRACULEUSE. Figures de grandeur naturelle. Ce tableau et les six suivans sont les cartons ou dessins coloriés connus actuellement sous le nom de *cartons d'Hamptoncourt*, château du roi d'Angleterre, où ils sont placés. Il y en avait douze que Raphaël avait peints pour être exécutés en tapisseries, mais les cinq

autres sont perdus. Les sept qui restent ont été gravés par *Dorigny*. *Gerard Audran* en a gravé deux; savoir, S. Paul et S. Barnabé à Lystres, et la Mort d'Ananias.

Pl. IV. Jésus donne les clefs a S. Pierre.

Pl. V. S. Paul aveugle Elymas.

Pl. VI. S. Pierre guérit un boiteux a la porte du temple.

Pl. VII. S. Paul frappe de mort Ananias.

Pl. VIII. S. Paul et S. Barnabé a Lystres.

Pl. IX. S. Paul prêchant a Athènes.

Pl. X. Dieu crée le Ciel et la Terre. Ce tableau et les cinquante-un suivans forment la Collection des loges du Vatican. Ces fresques, dont les figures ont environ deux pieds et demi de proportion, ont été dessinées par Raphaël, et peintes par ses plus habiles élèves, à l'exception de quelques-unes qui sont entièrement de la main du maître. Cette suite a été gravée plusieurs fois, et presque toujours avec un succès médiocre. Les estampes de *Chapron* (1638), sont les plus répandues et les plus estimées : elles laissent cependant beaucoup à desirer sous le rapport de la grace et de la correction.

Pl. XI. Dieu sépare les Élémens.

Pl. XII. Dieu crée le Soleil et la Lune.

Pl. XIII. Dieu crée les Animaux.

Pl. XIV. Dieu présente Eve a Adam.

Pl. XV. Eve offre la pomme a Adam.

Pl. XVI. Adam et Eve chassés du Paradis terrestre.

Pl. XVII. Adam cultive la terre.

DE L'ŒUVRE DE RAPHAEL. 3

Pl. XVIII. Noé construit l'Arche.

Pl. XIX. Le Déluge.

Pl. XX. Noé et sa famille sortent de l'Arche.

Pl. XXI. Noé fait un sacrifice a Dieu.

Pl. XXII. Melchisedech offre du pain et du vin a Abraham.

Pl. XXIII. La Prédiction de Dieu a Abraham.

Pl. XXIV. Trois Anges apparaissent a Abraham.

Pl. XXV. Loth s'enfuit de Sodome.

Pl. XXVI. Dieu apparaît a Isaac.

Pl. XXVII. Isaac et Rébecca.

Pl. XXVIII. Isaac bénit Jacob.

Pl. XXIX. Isaac bénit Esaü.

Pl. XXX. Le Songe de Jacob.

Pl. XXXI. Jacob rencontre Rachel auprès du puits.

Pl. XXXII. Jacob demande a Laban sa fille Rachel pour épouse.

Pl. XXXIII. Jacob retourne vers son père.

Pl. XXXIV. Joseph raconte son songe a ses frères.

Pl. XXXV. Joseph vendu par ses frères.

Pl. XXXVI. La Chasteté de Joseph.

Pl. XXXVII. Joseph explique le songe de Pharaon.

Pl. XXXVIII. Moyse sauvé des eaux.

Pl. XXXIX. Dieu apparaît a Moyse dans le buisson ardent.

Pl. XL. Le Passage de la Mer rouge.

TABLE DES PLANCHES

Pl. XLI. Le Frappement du rocher.

Pl. XLII. Dieu donne a Moyse les Tables de la Loi.

Pl. XLIII. Les Israélites adorent le Veau d'or.

Pl. XLIV. Dieu, caché dans une nuée, s'entretient avec Moyse.

Pl. XLV. Moyse présente aux Israélites les Tables de la Loi.

Pl. XLVI. Les Prêtres portent l'Arche au milieu du Jourdain.

Pl. XLVII. Les murs de Jéricho s'écroulent.

Pl. XLVIII. Josué arrête le Soleil et la Lune.

Pl. XLIX. Josué et Éléazar partagent au sort l'empire de la terre entre les enfans d'Israel.

Pl. L. Samuel oint David.

Pl. LI. David tue Goliath.

Pl. LII. Triomphe de David.

Pl. LIII. David voit Bethsabée au bain.

Pl. LIV. Onction de Salomon.

Pl. LV. Jugement de Salomon.

Pl. LVI. La Reine de Saba rend hommage a Salomon.

Pl. LVII. Salomon fait batir le Temple.

Pl. LVIII. La Nativité de J. C.

Pl. LIX. L'Adoration des Mages.

Pl. LX. Le Baptême de J. C.

Pl. LXI. La Cène.

Pl. LXII. Héliodore chassé du Temple. Tableau peint à fresque, figures environ de grandeur naturelle. Il décore, ainsi que les trois suivans, la seconde salle du Vatican. (Voy., pour l'explication des sujets et quelques autres détails, la Vie de Raphaël, page 25). Graveurs, *Fr. Aquila; Friquet; Joan. Volpato.*

Pl. LXIII. S. Pierre et S. Paul apparaissent a Attila. Fresque. Grav. *idem.*

Pl. LXIV. Le Miracle de Bolsène, appelé vulgairement *le Tableau de la Messe.* Fresque. Grav. *idem.*

Pl. LXV. S. Pierre délivré de prison par un Ange. Ces trois derniers tableaux, remarquables par la richesse de la composition, la noblesse et la correction du dessin, la force et la vérité des caractères, sont des plus beaux de Raphaël. On les cite comme étant entièrement de sa main. Celui d'*Héliodore* a été peint par ses élèves, sous sa conduite. Fresque. Grav. *idem.*

Pl. LXVI. La Force, la Prudence, la Tempérance. Ces trois figures, de grandeur naturelle, sont accompagnées d'enfans tenant des attributs qui caractérisent les Vertus. Ce tableau, peint à fresque, orne la troisième salle du Vatican. Il est admirable par la sagesse et la simplicité de la composition, la pureté des formes, la noblesse de l'expression. Les enfans ont cette grace et cette naïveté qui distinguent particulièrement Raphaël. Grav. *Fr. Aquila ; Raph. Morghen.*

Pl. LXVII. La Foi, l'Espérance, la Charité. Petite esquisse peinte à l'huile, en grisaille; hauteur, 1 pied 4 pouces; largeur, 1 pied. Elle est divisée en trois compartimens; celui d'en haut représente la Foi tenant un calice à la main ; le compartiment du milieu, la Charité entourée d'enfans qui se pressent contre son sein ; celui d'en bas, l'Espérance joignant les mains et levant les yeux vers le ciel. Chacune de ces Vertus est accompagnée d'enfans avec des accessoires ou dans des attitudes analogues au sujet. Cette esquisse fait partie du Musée-Napoléon. La composition en est extrêmement gracieuse, la touche facile et moëlleuse.

Pl. LXVIII. La Théologie. Ce tableau et les trois suivans, peints à fresque, sont à la voûte de la troisième chambre du Vatican, dite la *Salle des Sciences.* Ils sont placés au-dessus des quatre grands tableaux qui représentent la Théogie ou *la Dispute du S.-Sacrement;* la Jurisprudence; la Philosophie, dite *l'Ecole d'Athène* ; la Poésie, ou le *Parnasse.* Grav. *B. Audran; Raph. Morghen.*

Pl. LXIX. La Justice. Grav. *idem.*

Pl. LXX. La Philosophie. Grav. *idem.*

TABLE DES PLANCHES

Pl. LXXI. La Poésie. Grav. *idem*.

Pl. LXXII. La Vieille raconte l'histoire de Psyché à la jeune Fille enlevée par les voleurs. Apulée, changé en âne, l'écoute en dehors de la grotte. Cette planche et les trente-une qui suivent forment l'Histoire de Psyché, que Raphaël a composée d'après le récit d'Apulée. On dit qu'elle fut peinte, d'après ses dessins, pour orner la maison qu'il avait fait bâtir pour son usage *in Borgo Nuovo*, à Rome. Cette maison ayant été détruite, il ne reste plus de l'Histoire de Psyché que les gravures, dont les dessins originaux sont perdus. Les gravures ont été attribuées à Marc-Antoine; cependant il ne paraît pas qu'il y ait travaillé : mais il est constant qu'elles ont été exécutées chez ce célèbre graveur, par ses élèves et sous sa direction. Trois de ces pièces portent la marque d'*Augustin de Venise*.

Pl. LXXIII. On rend a Psyché les honneurs divins. Le peuple de la ville et les étrangers, attirés par la réputation de la beauté merveilleuse de Psyché, lui rendent les mêmes honneurs qu'à Vénus. On voit dans les airs cette déesse irritée priant son fils de la venger.

Pl. LXXIV. Le Père et la Mère de Psyché délibèrent avec leurs Filles et leurs Gendres sur le sort de Psyché, qui n'a point encore été demandée en mariage, et vit dans la solitude et la mélancolie. Ils présument que c'est un effet de la colère des Dieux.

Pl. LXXV. Le Père de Psyché consulte l'oracle d'Apollon, qui lui ordonne de conduire Psyché et de la laisser seule sur le sommet d'une roche déserte, où elle trouvera celui qui doit être son époux.

Pl. LXXVI. Psyché conduite au rocher. Une pompe funèbre l'accompage.

Pl. LXXVII. Psyché enlevée par Zéphyre, est transportée dans une plaine au bas de la montagne. Elle s'y endort quelques instans; ensuite elle se lève, et arrive au palais, où des personnes qu'elle n'aperçoit pas, mais dont elle entend la voix, s'empressent de la servir. Par une licence trop commune aux artistes du temps de Raphaël, il y a trois actions dans ce tableau.

Pl. LXXVIII. Psyché au bain. Elle est représentée dans diverses attitudes.

Pl. LXXIX. Le Repas de Psyché. L'Amour, épris de ses charmes, est à ses côtés. Des Musiciens forment un concert.

Pl. LXXX. L'Amour dans les bras de Psyché. Il s'approche d'elle tandis qu'elle est endormie, et jure qu'elle sera son unique épouse.

DE L'ŒUVRE DE RAPHAEL.

Pl. LXXXI. Toilette de Psyché. Elle est servie par des Femmes invisibles.

Pl. LXXXII. Psyché fait des présens a ses Sœurs. Elle a obtenu de l'Amour que ses deux sœurs soient transportées par Zéphyre dans le palais. (L'action est double.)

Pl. LXXXIII. Les Sœurs de Psyché lui conseillent de poignarder son Époux. Jalouses de Psyché, elles lui donnent ce conseil perfide, en l'assurant qu'un époux invisible ne peut être qu'un monstre affreux. (Il y a deux actions dans ce tableau.)

Pl. LXXXIV. Psyché, prête a frapper son Époux, reconnaît l'Amour. Elle laisse tomber sur lui une goutte d'huile enflammée. Le dieu s'éveille, il s'envole. (Ce tableau contient deux autres actions; le moment où Psyché essaie les flèches de l'Amour, et celui où elle cherche à retenir le dieu qui s'enfuit.)

Pl. LXXXV. Psyché, inconsolable de la fuite de l'Amour, se jette dans le fleuve. Elle aborde miraculeusement à l'autre rive, où Pan la console, et lui prédit un meilleur sort. (Trois actions.)

Pl. LXXXVI. Psyché retourne vers ses Sœurs. Elle leur raconte sa disgrace, et, pour se venger de leur méchanceté, elle dit à chacune d'elles en particulier que l'Amour la prendra bientôt pour épouse. Pour hâter cet hymen, elles vont l'une après l'autre à la roche, et se précipitent, croyant que Zéphyre va les recevoir; mais elles tombent dans un précipice, et y périssent. (Deux actions.)

Pl. LXXXVII. Vénus sur les eaux. Un Oiseau s'approche de son oreille, et lui apprend la maladie de l'Amour.

Pl. LXXXVIII. L'Amour malade reçoit les réprimandes de Vénus. Elle lui reproche d'aimer celle qu'elle lui a ordonné de punir. Elle le quitte pour se plaindre à Junon et à Cérès. (Action double.)

Pl. LXXXIX. Vénus va trouver Jupiter et le prie de laisser Mercure servir sa vengeance. Mercure reçoit les ordres de Vénus. Il est sur la terre. (Trois actions.)

Pl. XC. Psyché se prosterne devant Cérès, qui ne lui permet pas d'entrer dans son temple.

Pl. XCI. Psyché implore Junon, qui la force de s'éloigner.

Pl. XCII. Psychée tourmentée par ordre de Vénus. Toujours errante, elle est arrivée à la demeure de la déesse, qui la fait frapper de verges.

Pl. XCIII. Psyché fait voir a Vénus que sa tâche est remplie. Vénus lui avait ordonné de séparer plusieurs sortes de grains mêlés ensemble; des fourmis officieuses ont fait ce travail. Vénus reconnaît

l'ouvrage de l'Amour, et jette à Psyché un morceau de pain noir. (Deux actions.)

Pl. XCIV. Vénus ordonne a Psyché de lui apporter des toisons dorées des troupeaux qui dorment sur la rive opposée. Psyché passe le fleuve, suit les conseils du roseau parlant, et exécute son projet tandis que les troupeaux son endormis. (Trois actions.)

Pl. XCV. Vénus ordonne a Psyché d'aller trouver Proserpine. Psyché veut mourir et se précipiter du haut d'une tour, mais les murs de cette tour parlent, et lui indiquent ce qu'elle doit faire. (Trois actions.)

Pl. XCVI. Psyché passe le Styx. Elle a rencontré l'Anier boiteux, et a passé outre. (Deux actions.)

Pl. XCVII. Psyché appaise Cerbère en lui donnant un gateau. Elle a vu les vieilles femmes qui font de la toile, et continué son chemin sans les écouter.

Pl. XCVIII. Psyché aux genoux de Proserpine, reçoit des mains de la déesse la boîte destinée à Vénus.

Pl. XCXIX. L'Amour remet a Psyché la boîte qu'elle avait indiscrètement ouverte. La vapeur échappée de cette boîte avait endormi Psyché. L'Amour vole à son secours. (Trois actions.)

Pl. C. Jupiter cède aux prières de l'Amour, qui lui demande Psyché pour épouse. Mercure part pour assembler les dieux.

Pl. CI. L'Amour épouse Psyché. C'est Mercure qui l'a conduite dans l'Olympe, et lui a présenté la coupe de l'immortalité. (Trois actions.)

Pl. CII. Festin nuptial de Psyché et de l'Amour. Les Heures répandent des fleurs sur la table.

Pl. CIII. Psyché et l'Amour dans le lit nuptial.

Pl. CIV. La Vierge, l'Enfant Jésus, S. Jean, et S. Joseph. Peints sur bois; hauteur, 2 pieds 9 pouces; largeur, 11 pouces. Ce tableau faisait partie de la collection du duc d'Orléans. Grav. *J. Pesne; Nicolas de Larmessin.*

Pl. CV. La Sainte Famille. Raphaël, dans la vigueur de son talent, peignit ce chef-d'œuvre pour François Ier, en reconnaissance de la libéralité avec laquelle ce monarque avait payé le grand tableau de S. Michel, qu'il lui avait envoyé. Celui de la Sainte Famille a 6 pieds 5 pouces de haut, sur quatre pieds 3 pouces de large. Il provient du cabinet du roi. Il était peint sur bois, et a été transporté sur toile avec un succès complet. Grav. *G. Edelinck; Bernard Picart; Vouillemont; Jacob Frey.*

Pl. CVI. La Vierge, l'Enfant Jésus, et S. Jean. Ce délicieux tableau, connu sous le nom de *la Belle Jardinière*, est de la

seconde manière de Raphaël. C'est un modèle de candeur et de naïveté. Le coloris en est faible, mais il a beaucoup de finesse. Peint sur bois; hauteur, 3 pieds 7 pouces; largeur, 2 pieds 11 pouces. Il faisait partie du cabinet du roi. Grav. *Jac. Chéreau; Œgid. Rousselet; Audouin; Aug. Desnoyers.*

PL. CVII. LA VIERGE, L'ENFANT JÉSUS, S. JEAN, ET S^{TE} ELISABETH. Hauteur, 1 pied 3 pouces; largeur, 11 pouces. Ce tableau est d'une manière plus forte que le précédent, et d'un pinceau très-soigné. Avant de parvenir au cabinet du roi, il avait été long-temps dans la maison de Boissy, où il avait été laissé par Adrien Gouffier, cardinal de Boissy, que Léon X envoya légat en France, en 1509. Raphaël lui en avait fait présent, en reconnaissance des bons offices qu'il lui avait rendus auprès de François I^{er}. Le cardinal Mazarin en possédait un semblable, également original selon quelques-uns, et, selon quelques-autres, copie faite par Jules Romain. Grav. *Fr. de Poilly; Drevet; Jac. Simoneau.*

PL. CVIII. LA VIERGE, L'ENFANT-JÉSUS ENDORMI, ET LE PETIT S. JEAN. Ce tableau, connu sous le titre du *Sommeil de l'Enfant-Jésus*, est d'une époque antérieure au tableau précédent. Il est admirable pour la grace de l'expression et la finesse du coloris. Il avait appartenu à M. de la Vrillière. Il fut depuis acheté pour le roi, à la vente de M. de Carignan. Sur bois. Hauteur, 2 pieds 1 pouce; largeur, 1 pied 7 pouces. Grav. *Fr. de Poilly; Jac. Frey.*

PL. CIX. LA VIERGE, L'ENFANT-JÉSUS, ET S. JEAN, dite *la Vierge della Sedia*. Peint sur bois; 2 pieds 5 pouces de diamètre. Cette Vierge est un des plus beaux ouvrages de Raphaël. On y trouve la pureté des formes, le charme de l'expression, et la grace du pinceau; le coloris est vif, mais peut-être un peu rouge. On en a fait d'innombrables copies. Grav. *Sadeler; Van Schupen; Bartolozzi; Morghen; Muller.*

PL. CX. LA VIERGE ENTOURÉE DES PÈRES DE L'ÉGLISE. Lorsque Raphaël peignit ce sujet, il avait déja quitté l'école du Pérugin, et commençait à agrandir son style. Ce tableau vient de la galerie de Florence. Il a été conservé quelque temps au Musée-Napoléon, et depuis donné à celui de Bruxelles. Sur bois. Hauteur, 9 pieds; largeur, 6 pieds 9 pouces. On prétend qu'il n'est pas peint à l'huile, mais à la colle de blanc d'œuf. Grav. *Nicolet.*

PL. CXI. SAINTE MARGUERITE. L'attitude de la sainte est noble et expressive; sa physionomie pleine de candeur. Quelques personnes attribuent l'exécution de ce tableau à Jules Romain, d'après le dessin de Raphaël; cependant le coloris est frais et vigoureux, et le pinceau

TABLE DES PLANCHES

assez coulant pour que cet ouvrage ne soit pas indigne de la main de Raphaël. Peint sur toile. Hauteur, 5 pieds 8 pouces; largeur, 3 pieds 7 pouces. Grav. *Œgid. Rousselet; Ph. Thomassin; Louis Surugue.*

PL. CXII. S. MICHEL TERRASSANT LE DÉMON. Raphaël peignit ce tableau en 1517, pour François I^{er}, qui le lui avait fait demander par le cardinal de Boissy. C'est un des plus estimés de ce maître. Il n'en a exécuté aucun autre dans son meilleur temps avec plus de soin, excepté la Sainte-Famille et la Transfiguration. Peint sur toile. Hauteur, 9 pieds; largeur, 5 pieds. Grav. *Œgid. Rousselet; Nicolas de Larmessin.*

PL. CXIII. S^{TE} CÉCILE. Ce tableau, exécuté d'une manière très-forte, est remarquable par la correction du dessin et la beauté des caractères. Le coloris des chairs est un peu rouge. Le chœur d'Anges, dans la partie supérieure de la composition, est admirable pour la grace des attitudes et des expressions, la suavité du ton, et la légèreté du pinceau. Peint sur bois. Hauteur, 7 pieds; largeur, 4 pieds. Il fut peint en 1513 pour l'église de Saint-Jean *in Monte* à Bologne. Les instrumens de musique placés au bas du tableau sont de la main de Jean *da Udine.* Grav. *J. Bonasone; Ph. Thomassin; Strange.*

PL. CXIV. L'ENLÈVEMENT D'HÉLÈNE, d'après un dessin qui appartenait à Bernard Picart, et que cet artiste a gravé dans son recueil intitulé *Impostures innocentes.*

PL. CXV. JUPITER ET GANIMÈDE. Ce tableau et les deux suivans étaient à Rome dans une maison particulière. Grav. *Joh. Ottaviani.*

PL. CXVI. JUNON SUR SON CHAR. Grav. *Id.*

PL. CXVII. PLUTON, PROSERPINE ET LES FURIES. Grav. *Id.*

PL. CXVIII. JUPITER. Cette planche et les six qui suivent ont été dessinées d'après les peintures à fresque de la salle Borgia au Vatican. Elles représentent les Planètes et les Figures du zodiaque. Gravées au trait par Th. Piroli, pour l'Œuvre de Piranesi.

PL. CXIX. PHŒBUS, OU LE SOLEIL.

PL. CXX. MARS.

PL. CXXI. DIANE.

PL. CXXII. MERCURE.

PL. CXXIII. VÉNUS, SATURNE.

PL. CXXIV. LA BALANCE, LE VERSEAU, LA VIERGE, LES GÉMEAUX. Les huit autres Signes du zodiaque étant exprimés simplement par des figures d'animaux, ne pouvaient trouver place dans ce recueil, destiné aux seules compositions historiques ou poétiques. On a peint dans cette même salle *Borgia* quelques ornemens avec des figures d'enfans; mais ces objets rentrent dans le genre de la décoration.

www.ingramcontent.com/pod-product-compliance
Lightning Source LLC
Chambersburg PA
CBHW071623220526
45469CB00002B/456